朝鲜族非物质文化遗产保护与传承研究

朝鲜族非物质文化遗产保护与传承研究

朴京花

亦乐出版社

前言

　　延边是朝鲜族最大的聚居区，也是我国唯一的朝鲜族自治州。在漫长的历史演进过程中，朝鲜族人民与中国境内的其他民族交往交流交融，逐渐形成了既具朝鲜半岛特征，又具有中国文化特色的中国朝鲜族文化，同时也积累了诸多优秀的非物质文化遗产。截止2021年，延边州拥有联合国教科文组织"人类非物质文化遗产代表作名录"项目1项，国家级名录项目19项，吉林省级非物质文化遗产项目72项，其内容涉及民间文学、传统音乐舞蹈、曲艺、传统技艺、传统体育游艺与杂技、民俗、传统医学等诸多方面。这些弥足珍贵的非物质文化遗产是朝鲜族人民智慧的结晶，蕴含着朝鲜族人民特有的精神价值、思维方式、想象力和文化意识，体现着朝鲜族人民的生命力和创造力。保护和传承朝鲜族非物质文化遗产，对于继承和发扬民族优秀文化传统，增进民族团结和维护国家统一，增强民族自信心和凝聚力，铸牢中华民族共同体意识具有重要而深远的意义。

　　长期以来，延边州为保护和弘扬朝鲜族非物质文化遗产，开展了卓有成效的工作。延边州高度重视非物质文化遗产保护，按照"保护为主、抢救第一、合理利用、传承发展"的方针，采取多种保护措施，创造了政府主导与社会参与并重，强化社会主体的联动机制，并取得了良好的成绩和宝贵的经验。但是，随着经济全球化和城镇化、现代化的不断加速和人们交流的不断扩大，农村教育的萎缩、外来文化的影响和生活方式的急剧演变，改变了传统农耕文化的生态环境和生活空间，使产生于农耕时代的许多传统文化受到了直接的冲击。有些因农村生产方式的改变而消失；有些生产

和生活中的传统习俗和礼仪文化逐渐濒危；有些因农村人口的大规模流动和传统聚居区空洞化而导致非遗传承青黄不接，出现断层。朝鲜族非物质文化遗产面临着严重的挑战。

基于朝鲜族非物质文化遗产保护的重要性与迫切性，本研究采用文献研究和田野调查的研究方法，纵向梳理朝鲜族非物质文化遗产的发展历程与脉络，探讨朝鲜族非物质文化遗产的特征及其文化内涵，横向聚焦改革开放以来朝鲜族非物质文化遗产的保护与整理工作及其经验，探讨城镇化、现代化进程中，朝鲜族非物质文化遗产的保护与传承所面临的困境和存在的问题，进而提出保护与传承朝鲜族非物质文化遗产的建议和对策，旨在为朝鲜族非物质文化遗产的可持续发展提供思路，同时也试图对其他少数民族地区非物质文化遗产保护与传承提供可借鉴的经验与模式。

文章将以如下的逻辑顺序进行阐述：首先第一章，朝鲜族非物质文化遗产研究概论部分。介绍本文的研究目的与意义、研究方法与可行性，并对当前学界有关非物质文化遗产的研究进行全面梳理和综述；第二章，朝鲜族非物质文化遗产主要内容及发展。重点分析朝鲜族传统生计方式与朝鲜族非物质文化遗产性质的相关关系、朝鲜族非物质文化遗产自然传承模式及其特征、建国后国家与政府主导下对朝鲜族非物质文化遗产的发掘与整理等；第三章，对各级各类延边朝鲜族非物质文化遗产类型、项目进行汇总，重点探讨朝鲜族非遗所具有的独到特征及其多元价值。第四章，考察改革开放以来朝鲜族非物质文化遗产的保护与传承模式，从政府、社会、传承主体等三个方面对不同级别的朝鲜族音乐舞蹈类非遗保护与传承过程，以及社会各层面的非遗保护实践进行讨论，探索朝鲜族非遗保护工作经验。第五章，重点剖析城镇化、现代化等背景下，朝鲜族非物质文化遗产保护和传承所面临的困境，诸如非物质文化遗产所赖以栖息的生态环境日益恶化、非遗生存环境萎缩、非物质文化遗产传承人老龄

化趋势严重、"重申轻保"与"保护性破坏"的关系、现代化生活方式的消极影响等问题；第六章，从传承与开发利用的角度出发，探讨了不同参与主体的相互关系，并对朝鲜族非物质文化遗产的发展提出建议对策；结论部分，对文章内容进行概括和总结性的归纳，提出关于朝鲜族非物质文化遗产的一些思考。

非物质文化遗产是祖先留给人类的精神财富，承载着民族的优秀文化和历史记忆，是民族精神和民族凝聚力的有机组成和重要表征。它是历史的沉淀，是民间传统的精髓，也是各民族智慧的结晶。保护和传承非物质文化遗产，就是保证那段悠久而灿烂的历史不被人们遗忘，将民族传统文化传递下来，将民族精神发扬下去。新时代，我们要以高度的文化自觉和文化担当意识，力图使朝鲜族非物质文化遗产能够在新的环境中得以妥善保护、接续传承与创新发展，并不断推动中华民族文化繁荣兴盛，为实现中华民族伟大复兴的中国梦添砖加瓦。

目录

第一章
朝鲜族非物质文化遗产研究概论

第一节 研究目的与意义

一、研究目的

我国是一个统一的多民族国家。自古以来，居住在中华大地上的各族人民共同缔造了绚丽多彩的非物质文化遗产。在前五批国家级非物质文化遗产代表性项目(共1557项)中，中国少数民族非物质文化遗产项目(共687项)所占比重达到44%，这也就意味着少数民族非物质文化遗产在中华优秀传统文化中占据着重要位置。中华文化的丰富性和多样性充分表现为少数民族地区丰富多彩的非物质文化遗产，它是构筑中华民族文化精神的重要部分。少数民族的687项国家级非遗代表性项目中主要是各民族独有的项目，即这些项目只存在于特定的民族生活中，它们成为该民族标志性的文化传统，成为该民族文化认同的文化，也是该民族贡献于人类文化多样性的体现。保护好少数民族非物质文化遗产对于充分展现中华民族文化多样性，提高国家文化软实力，促进民族团结和民族地区和谐发展具有重要意义。

伴随当今日趋强化的全球化趋势，以及逐渐加速的现代化进程，我国各民族文化所依托的文化生态正在发生不同于以往的变革。少数民族非物质文化遗产在迎来发展机遇的同时，也受到了来自不同领域越来越大的冲击。根植于传统生计模式，依靠口传心授的诸多优秀文化遗产，正在趋向消亡、甚至消失，一些传统技艺也面临着几近断代的困境。非物质文化遗产开发的不合理、文化内涵被随意篡改扭曲等不良现象亦时有发生。加强保护我国少数民族非物质文化遗产已经刻不容缓。

五十六个民族、五十六枝花，每个民族的非物质文化遗产都是中华文化百花园中璀璨的奇葩。朝鲜族作为长期聚居在我国东北延边地区的少数民族之一，改革开放之后，在中国共产党的统一领导和科学有效的少数民族文化发展政策的帮助之下，经过近四十余年坚持不懈的奋斗，成就了如今朝鲜族非物质文化遗产繁荣发展的新局面。朝鲜族非物质文化遗产因其跨境迁移的经历、所处的社会地理环境以及融入中华民族大家庭的过程，具有独特鲜明的特征，诸如农耕性、协同性、双重性等。目前，延边州拥有朝鲜族非物质文化遗产联合国教科文组织"人类非物质文化遗产代表作名录"项目1项、国家级名录项目19项，占吉林省世界级及国家级非物质文化遗产数量的三分之一以上，项目类别尤以音乐舞蹈类著称。全球化时代跨国人口流动视域下，聚焦延边朝鲜族非物质文化遗产保护与传承研究，具有一定的典型性。

当下学界不乏关于中国朝鲜族非物质文化遗产的研究，但诸多相关研究成果的产出并没有实现与时代背景、制度环境、文化因素等诸多内外因素的紧密契合，因此急需扩展跨学科视角的理解和新时代背景下的关注。鉴于此，本文试图以朝鲜族非物质文化遗产为研究重点，从民族学、人类学的视角切入，同时借鉴艺术学等其他学科知识，通过将参与观察获取的素材及深度访谈得到的口述资料相结合，全面分析和探讨朝鲜族非

物质文化遗产的产生、传承、发展历史背景以及变迁过程等方面，并积极采用语境分析，发现朝鲜族非物质文化遗产与经济社会之间的结构性关联，总结跨国人口流动及城镇化背景下其传承发展过程中存在的困境，进而尝试提出解决问题的可行性方案，从而为朝鲜族音乐舞蹈类非遗的发展提供可参考的现实依据。同时进一步推进当今朝鲜族非遗的跨学科深层次研究。

二、研究意义

党的十八大以来，习近平总书记发表了一系列与中华优秀传统文化保护、传承相关的重要论述，不仅鲜明而深刻地阐释了我国五十六个民族拥有的优秀传统文化的内涵实质、历史价值及现实意义，更为我国各民族协同共进，共同传承和弘扬优秀的中华文化，建设有中国特色的社会主义文化强国提供了明确的方向指引。随着中国特色社会主义进入新时代，文化传承与时代接轨也成为了一种必然。作为中华文化重要组成部分，少数民族非物质文化遗产蕴藏着各民族的文化基因、精神特质、价值观念、心理结构、气质情感等核心因素，是全人类共同的宝贵财富。研究少数民族文化非物质遗产是了解中华民族文化的基础之一，传承和保护少数民族非物质文化遗产就是保护和传承中华文化。

从理论意义的角度来看，本研究丰富了少数民族非遗研究的方法和视角。目前保护和传承少数民族优秀传统文化已经成为全社会共同关注的时代课题，并在理论和实践上也有所发展。然而，朝鲜族非遗研究理论体系尚未建立，而且现实推进的传承亦难达到理想效果，故仍需要各界集思广益、不断探索。一方面，从朝鲜族非遗项目的保护和传承来看，由于其口传心授的特点，大多是没有详尽的文字记载和乐谱传世。通过本研究，

能够对朝鲜族非遗的来龙去脉进行系统客观地挖掘、描述、分析和讲解，准确把握其背后的文化内涵，并有针对性地掌握每项非遗的特性和发展规律，不仅可以为其持久性保护和传承提供文献依据，而且有利于打破非遗与现代生活之间的隔阂，从而更好地推动非遗保护和传承。另一方面，本研究紧跟时代潮流，将其置于全球化跨国人口流动背景之下，更加凸显朝鲜族非遗的民族特色与地域特色，这无疑对充实地方校本课程知识、构建非遗保护理论和相关知识体系具有积极意义，同时还可对学界探索少数民族非遗"活态传承"理念贡献有益的参考。

从现实意义的角度来看，进行少数民族非物质文化遗产传承研究是传承和保护少数民族传统文化、确保人类文化多样性的现实需要，是时代的呼唤、历史的选择和人民的需要。习近平总书记在十九大报告中指出，文化兴，国运兴；文化强，民族强。没有高度的文化自信，没有文化的繁荣兴盛，就没有中华民族伟大复兴。中国人民的理想和奋斗，中国人民的价值观和精神世界，是始终深深植根于中国优秀传统文化沃土之中的，同时又是随着历史和时代前进而不断与日俱新、与时俱进的。研究少数民族非物质文化遗产，不仅关乎少数民族传统文化的传承与保护，而且对于明确我国少数民族群众的文化身份，强化其具有的民族文化认同，坚定其拥有的文化自信，使其凝聚在中华文化的合力之中，从而组织起强大的文化共同体意识具有积极推动作用。朝鲜族是东北地区人口较多的少数民族，也是东北地区唯一拥有民族自治州的少数民族。朝鲜族的非物质文化遗产种类繁多、特色鲜明，在东北地区文化生态具有举足轻重的地位。现代化与全球化的浪潮之下，朝鲜族千百年来赖以维系的传统生计方式在本质上发生了不同于过往的变迁，正在加速呈现空心化形态的朝鲜族传统村落，急剧压缩着朝鲜族民族文化、传统文化的基础生存空间，更使得那些根植在朝鲜族文化本源之上的精神文化、观念意识价值渐趋淡化，甚至消失不

再。为此, 以延边朝鲜族非物质文化遗产为研究对象, 在梳理朝鲜族非物质文化遗产发展脉络及其特征的基础上, 探讨朝鲜族非物质文化遗产面临的困境及相关保护措施, 不仅对推进文化强国建设, 增强文化软实力具有积极意义, 而且对朝鲜族本民族的非遗传承与保护、加快边疆民族地区社会文化建设、确保边疆地区和谐稳定具有实质性的操作意义, 同时对其他民族的非遗传承及保护工作也具有可供参考的借鉴意义。

第二节 相关研究动态

一、国外非物质文化遗产的研究概述

国外非物质文化遗产的研究由来已久, 最初的成果主要是关于非物质文化遗产的定义及如何对其进行法律化保护等相关探讨。而后, 随着世界性非遗定义达成广泛共识、各国非遗法律体系初步形成, 尤其2003年联合国教科文组织通过《保护非物质文化遗产公约》(Convention For The Safe-guarding Of The Intangible Cultural Heritage)以后, 国外有关非物质文化遗产的现实研究、个案研究、理论研究逐渐完善, 且紧随时代步伐。

(一) 日本

日本对文化遗产的保护起步极早, 从明治四年(公元1871年), 日本便从政府层面陆续颁布了《古器旧物保护法》(1871)、《古社寺保护法》(1897)、《史迹名胜天然纪念物保护法》(1919)、《国宝保护法》(1929)、《重要美术品保存等相关法律》(1933)[1] 等各类法律法规。日本又是世界上最早提出非物质文化遗产(无形文化财)[2] 保护的国家, 其在昭和

二十五年(1950)五月三十日，公布了含"总则"、"文化财保护委员会"、"有形文化财"、"无形文化财"、"史迹名胜天然纪念物"、"补则"、"罚则"等共七章130条内容的《文化财保护法》，并对"无形文化财"作出了定义："演剧、音乐、工艺技术和其它无形的、具有历史价值和艺术价值的财产。"[3]同年9月出版的《文化财保护法详说》中提出："舞蹈(例如雅乐、能乐)、讲唱艺术(例如落语、讲谈)、鉴定技术(例如刀剑鉴定)、民俗行事(例如祭礼)，也都符合无形文化财产的概念。"[4]而后经过多次修改，又将民俗文化财(分无形和有形两部分)、埋藏文化财两类加进《保护法》，从而形成了较为完备的文化遗产保护体系。

在学界，日本学者对本国非物质文化遗产的探讨也是层出不穷，当中的诸多研究成果为其他国家的非物质文化遗产保护实践提供了重要启示。如，樱井龙彦结合当今日本社会人口稀疏化、老龄化、少子化的现实背景，以爱知县"花祭"为例，讨论了人口稀疏的山区村落如何应对民俗传承的问题。[5]星野紘则着眼原生态稻作民俗的抢救与保护。[6]菅丰以日本国家级非物质文化遗产——越后的斗牛为题材，讨论非物质文化遗产保护中的嵌套式结构。[7]通过建设民俗博物馆的方式保护非物质文化遗产是日本政

1　米元培. 从"式年迁宫"看日本建筑类非物质文化遗产保护[J], 城市住宅, 2021(01).

2　在日语中, "文化财"与"文化遗产"这两个概念可以并用和置换。通常, 1992年日本加入《世界遗产公约》之前使用前者, 1992年以后多使用后者, 尤其在正式场合。

3　康保成, 周星, 周超等著.中日韩非物质文化遗产的比较与研究[M], 广州: 中山大学出版社, 2013:3.

4　参见竹内敏夫、岸田实《文化财保护法详说》, 东京, 刀江书院, 昭和二十五年(1950年)第70页。

5　樱井龙彦, 甘靖超.人口稀疏化乡村的民俗文化传承危机及其对策——以爱知县"花祭"为例[J]. 民俗研究, 2012(05).

6　星野紘, 日本口头与非物质文化遗产——原生态稻作民俗的抢救与保护[A], 中国原生态稻作民俗文化抢救与保护——黎平国际学术研讨会论文选[C], 中国民间文艺家协会稻作文化专业委员会:中国民间文艺家协会, 2005:4.

界和学界的一个共识。日本国立人类民俗博物馆的教授Kenji Yoshida认为，博物馆不仅是收藏、保管非物质文化遗产的最佳场所，也能利用和开发非物质文化遗产。[8] 松尾恒一在≪世界遗产时代的非遗保护--影像记录及制作的方法与问题≫一文中对日本第一家民俗博物馆——阁楼博物馆以及日本国立历史民俗博物馆(简称"历博")的运作机制进行了详细阐述，聚焦日本的历博、文化厅、影像制作公司、民间电视台等不同主体的影像制作手法，从研究的角度思考了非物质文化遗产影像记录的存在方式及问题。[9] 丸山泰明则进一步阐明了历博设立的基本框架与构想，即以调查研究为基础，收集日本政治、经济、社会、文化等各个领域的历史资料以及与衣食住行、生业、信仰、全年活动等相关的民俗资料，将保管、研究与展示统合，并通过资料信息服务与教育普及活动，将博物馆的专业学术研究成果予以社会传播与推广，让日本国民以及世界的人们加深对日本历史与民俗知识的理解。[10] 近年来，日本民俗学界又积极提倡"实践民俗学"的概念，主张将非遗作为民俗学的实践判断力形式。[11] 特别是以日本学者菅丰先生为代表，为了要超越所谓的"弄错的二元论"[12]，他一直在

7 菅丰，陈志勤，论非物质文化遗产保护中的嵌套式结构——以日本国家级非物质文化遗产·越后的斗牛为题材[A]，中山大学中国非物质文化遗产研究中心，"非物质文化遗产保护视野下的传统戏剧研究"国际学术研讨会论文集(下)[C].中山大学中国非物质文化遗产研究中心:中山大学中国非物质文化遗产研究中心，2008:4.

8 Kenji Yoshida, The museum and the intangible cultural heritage [J], MUSEUM INTERNATIONAL, 2004(03)56(1-2):108-112.

9 [日]松尾恒一，欧小林，世界遗产时代的非遗保护——影像记录及制作的方法与问题[J]，文化遗产，2016(01).

10 [日]丸山泰明，作为文化政策的民俗博物馆--国民国家日本的形成和国立民俗博物馆构想;人类文化研究非文字资料的体系化，神奈川大学21世纪COE计划研究推进会议论集[C]，2006:53-77.

11 [日]俵木悟，民俗文化财文化财/文化遺産をめぐる重層的な関係と民俗学の可能性[J]，東洋文化，2013(3):177-197.

积极倡导日本今后民俗研究要走向"公共民俗学"，进行研究者自我和他者实践及研究所进行的反思性和适应性重构。[13]

毋庸置疑，日本的非物质文化遗产保护实践已经形成了"日本经验"。相对于我国的非物质文化保护工作，日本在这方面体现出两个显著的特点：一是民间团体在非物质文化传承中发挥重要作用，二是结合学校教育培养文化认同，营造传承环境。[14] 对于具体经验，日本爱知大学国际中国学研究中心(ICCS)教授周星在采访中认为，日本政府在保护文化遗产方面不仅有连续性，还有很强的系统性、全面性以及全民性。[15] 近些年，他们又提出了所谓"近代化遗产"的保护问题，即诸如某电报局旧址、某段铁道或某学校的遗迹等日本在实现现代化过程中创造的一些尚存且具有重要价值的遗址和遗产的保护也将被提上日程。由此可见，无论是过去还是将来，日本对文化遗产的保护都极为重视。

(二) 韩国

继日本之后，韩国在非物质文化遗产保护方面也取得了斐然的成绩。作为引进日本文化遗产管理模式的产物，韩国的非物质文化遗产保护实践与日本存在诸多相近之处。1962年韩国颁布了《文化财保护法》，并成立了相关的政府管理部门：文化财管理局。与政府部门相对应的是韩国各地还成立了由民间艺人、工匠及热心人士组成的民间社团组织。与此同时，相关机构与学术界也掀起了非遗保护与研究的热潮。其中，比较有代表性

12 [日]菅丰，文化遺産時代の民俗学：「間違った二元論(mistaken dichotomy)」を乗り越える[J]，日本民俗学，2014(9).

13 [日]岩本通弥，菅丰，中村淳.民俗学の可能性を拓く-「野の学問」とアカデミズム[M]，东京：青弓社，2012:140.

14 王丽莎，日本怎样进行非物质文化遗产保护[J]，人民论坛，2016(19).

15 廖明君，周星，非物质文化遗产保护的日本经验[J]，民族艺术，2007(01).

的期刊杂志有: 韩国国立文化财研究所于1965年创刊的≪文化财≫、韩国国家博物馆于2006年创刊的≪非物质遗产国际期刊≫、韩国考古环境研究所于1996年创刊的≪文化财研究所研究丛书≫以及文化遗产防灾协会于2016年创刊的≪文化遗产防灾会论文集≫等。在"韩国RISS数据库"、"KISS韩国学术期刊数据库"以及"读秀"等国内外学术资源库, 以"무형문화유산"(无形文化遗产)、"문화재"(文化财)为主题词进行搜索, 相关研究成果可谓层出不穷。就内容来看, 大致可归纳为以下几类。

其一, 对非物质文化遗产相关政策法规的考察与评价。如, 金城熙系统性地对韩国政府文化财政策进行了考察;[16] 李在三探讨了现行文化遗产保护法中文化遗产行政体系的发展方案;[17] 杨玉京对近年文化遗产相关政策动向和"活用主义"进行了考察;[18] 金勇燮对地方自治团体条例作出了合法性评价, 同时对首尔特别市文化遗产保护条例进行了综合分析。[19]

其二, 以个案研究的方式, 探讨非物质文化遗产的价值及作用。申东旭在≪可持续性视角下韩国非物质文化遗产的价值变迁≫中, 一方面探讨了联合国教科文组织非物质文化遗产政策的变迁趋势和变迁模式, 认为其愈加强调社区、多样性、积极参与、可变性和公众的作用; 另一方面以"三一"独立运动100周年拔河节为个案进行考察, 主张文化遗产的意义是随时间和空间的变化而变化的, 当传统文化空间消失时, 文化遗产并没有消失, 它的生命力在于在新的环境中不断被重新认识, 而不是灭绝。[20] 郑渊

16　금성희, 한국 정부 문화재 정책에 관한 고찰[J], 한국교수불자연합학회지, 2019(1).

17　이재삼, 현행 문화재보호법상 문화재 행정체계의 발전 방안[J], 법이론실무연구, 2015(1).

18　양옥경, 근래 문화재 관련 정책 동향과 '활용주의' 대두 현상에 관한 고찰[J], 한국민요학, 2016.

19　김용섭, 지방자치단체의 조례에 대한 적법성 평가 「서울특별시 문화재 보호조례」의 문제점에 대한 분석 평가를 겸하여[J], 행정법연구, 2016.

20　신동욱, Value Change of Intangible Cultural Heritage in Korea, focused on Sustain-

静以清州上党山城为中心, 探讨了评定文化遗产价值的方法。[21] 此外, 也有学者关注到非遗对韩半岛的特殊作用。如, 夏文植探讨了北韩的文化遗产管理和南北交流。[22] 李玉英和南宝拉看到了韩国和朝鲜非遗文化中的契合点, 以两国共有"传统朝鲜摔跤"为例, 探讨了非物质文化遗产与社会认同之间的密切相关, 及其在韩朝交往中的重要地位, 认为在非物质文化遗产领域, 韩国和朝鲜将能够通过≪公约≫作为核心, 建立各种"接触区"。[23]

其三, 对非物质文化遗产开发与管理、传承与保护问题进行探讨。如, 金仁淑[24]及有关机构[25]着眼于西道声音、江陵端午祭等非遗文化的传承问题。朴龙南则探讨了环境破坏与文化遗产保护相关的课题。[26] 安贞英以安国洞尹潽善家为个案, 对其文化资源利用计划进行了详细研究。[27] 尹宗玄宏观性地分析研究了文化遗产管理过程中的现实问题及原因。[28] 黄喜贞等以文化遗产的"活用"为话题, 讨论这一方式到底是真实性的体现, 还是破坏?[29] 韩尚宇为如何搞活庆南地区文化遗产体验项目提出了政策建议。[30]

ability[J], ASIAN COMPARATIVE FOLKLORE, 2019(70).

21 정연정, 공기서, 문화재 가치추정에 관한 방법론 검토–청주 상당산성을 중심으로[J], 연구보고서, 2007.

22 하문식, 북한의 문화재 관리와 남북 교류[J], 정신문화연구, 2007.

23 이우영, 남보라, Searching for a New 'Contact Zone,' Intangible Cultural Heritage: 'Ssireum' as Intangible Cultural Heritage[J], Review of North Korean Studies, 2019(3).

24 김인숙, 서도소리의 문화재 지정과 전승의 문제점[J], 한국민요학, 2012.36.

25 강릉단오제의 전승 양상 고찰–1960년대 문화재 지정 전후를 중심으로[J], 인문학연구, 2010.

26 박용남, 환경 파괴와 문화재 보존의 과제[J], 환경과생명, 1998.

27 안주영, 최상헌, 문화재 지정 건축물의 문화자원적 활용을 위한 리노베이션 계획 연구–시도민속자료 27호 안국동윤보선가(安國洞尹潽善家)를 중심으로[J], 한국실내디자인학회 논문집, 2001.29.

28 윤종현, 문화재 부실관리의 실태 및 원인 분석 연구[J], 한국사회와 행정연구, 2015.26.

29 황희정, 박창환, 문화재 활용, 진정성의 구현인가, 훼손인가[J], 관광연구논총, 2015(4).

30 한상우, 경남지역 문화재 체험프로그램 활성화를 위한 정책제언[J], 정책포커스 이슈분석,

刘浩哲以有形文化遗产现场管理组织设置为中心, 提出了文化遗产管理体系的界限和改善方案。[31] 李在基[32]、朴素妍[33]、宋英善[34]等则提出了科技化、数字化、高效化地复原与保护非遗文化。尤其, 近几年有些学者关注到灾害预防与灾害应对。如李佳允等探讨了国内外建筑文化财地震受害事例及应对现状。[35] 辛浩俊等关注了文化遗产应对火灾现场的安全对策。[36] 金东贤等提出了建立有效的木质文化遗产防灾管理的防灾设备数据库[37]。

　　其四, 以"矛盾"为切入点, 探讨各国非物质文化遗产的争端及返还问题。如柳炳云以韩国文化遗产返还问题为中心, 对有关掠夺文化遗产的国际纷争进行了研究。[38] 柳美娜以日本的韩国文化遗产返还程序为中心, 围绕文化遗产返还问题进行了界定和讨论。[39] 刘英雅则根据文化遗产保护政策, 聚焦于政府与地区居民之间的矛盾[40]。

2010.

31　류호철, 문화재 관리체계의 한계와 개선방안-유형문화재 현장 관리 조직 설치를 중심으로[J], 민족문화논총, 2013.

32　이재기, 근거리 사진측량에 의한 Real-time 상에서의 문화재 정밀분석에 관한 연구[J], 건설기술논문집, 1991(2).

33　박소연, 문화재 디지털 복원을 통한 디지털 문화 컨텐츠 개발에 관한 연구-전주 경기전(慶基殿)을 중심으로[J], 기초조형학연구, 2005(1).

34　송영선, 관광지리정보시스템 구현을 위한 효율적인 3차원 위치결정 기반의 문화재 복원[J], 관광레저연구, 2010(1).

35　이가윤·조영훈·이찬희·이성민, 이기학국내외 건축 문화재 지진 피해 사례 및 대응 현황[J], 한국공간구조학회지, 2020(1).

36　신호준·구원회·백민호, 문화재 활용현장에서의 화재안전대책 마련에 관한 연구[J], 한국화재소방학회 학술대회 논문집, 2015.

37　김동현·이지희·이명선, 효율적 목조 문화재 방재관리를 위한 방재설비 데이터베이스구축[J], 한국화재소방학회 논문지, 2016(5).

38　류병운, 약탈 문화재에 관한 국제분쟁 연구: 한국 문화재 반환을 중심으로[J], 홍익법학, 2019(1).

39　류미나, 문화재 반환과 둘러싼 한일회담의 한계-일본의 한국 문화재 반환 절차를 중심으로[J], 일본역사연구, 2014.

当然, 韩国对非物质文化遗产的研究成果远不只上述所列举的。但我们知道的是, 中国朝鲜族作为韩国的同源民族, 其持有的诸多非物质文化遗产的内容与之相近、相通, 故而在保护与传承过程中可以对"韩国经验"取其精华、去其糟粕, 合理借鉴学习。

(三) 欧美国家

继日、韩两个亚洲国家之后, 1976年作为世界超级大国的发达国家美国颁布了《民俗保护法案》。法案认为: "美国民俗所固有的多样性对丰富国家文化做出了巨大的贡献, 并培育了美国人民的个性和特性。"伴随着《民俗保护法案》的颁布, 美国政府在印第安文化的保护方面采取了具体的措施。尤其是1998年联合国教科文组织颁布了《人类口头及非物质文化遗产代表作条例》, 组织各成员国申报《人类口述和非物质文化遗产代表作(杰作)》, 2003年《保护非物质文化遗产公约》的颁布及《人类非物质文化遗产名录》的实施, 使国际非物质文化遗产的保护实践达到了一个前所未有的高度。另外, 像法国、意大利等国家也在非物质文化遗产的保护实践方面做出了积极的探索。其中法国在20世纪60年代进行的文化遗产抢救性工程影响深远, 意大利提出的"反发展"整体性保护理论, 对如今世界的非物质文化遗产保护实践依然具有重要的启示性和现实意义。[41]

在欧美地区, 专门刊载非物质文化遗产研究成果的刊物有很多, 代表性期刊有《国际博物馆》(Museum International)、《国际遗产研究杂志》(International Journal of Heritage Studies)、《文化遗产杂志》(Journal of Culural Heritage)、《人类学考古学杂志》(Journal of Anthropological

40　류영아·채경진, 문화재 보존정책에 따른 정부·지역주민간 갈등분석[J], The Journal of Korean Policy Studies, 2017(1).

41　苑利, 顾军, 非物质文化遗产学[M], 北京: 高等教育出版社, 2012:23.

Archaeology)、≪考古学和文化遗产中的数字应用≫(Digital Applications in Archaeology and Cultural Heritage)等等。以此作为平台，很多具有国际影响的成果得以展现。如，热衷"保护和利用文化遗产"、"遗产管理和经济分析"、"文化遗产中的计算机科学"、"气候变化对文化遗产和变化管理的影响"等领域的≪文化遗产杂志≫就收囊了诸多非遗保护相关研究成果，诸如≪文化遗产三维调查的最新趋势：摄影测量计算机视觉方法≫[42]、≪天然杀生物剂保护石材文化遗产：回顾≫[43]、≪基于数字摄影测量和三维表面分析的历史建筑损伤检测技术≫[44]、≪石灰岩生物退化：葡萄牙文化遗产情景述评≫[45]等是为期近三年被引频次最高的文章。它们不仅解释新颖，而且理论与方法颇为创新。≪国际遗产研究杂志≫近期也发表了诸如≪遗产与边界≫[46]、≪真实性与遗产保护：寻求超越'东方'与'西方'二分法的共同复杂性≫[47]、≪审视遗产和后人文主义：问题和前景≫[48] 等

42 Irene Aicardi, Filiberto Chiabrando, Andrea Maria Lingua, Francesca Noardo, Recent trends in cultural heritage 3D survey: The photogrammetric computer vision approach, Journal of Cultural Heritage, 2018(32).

43 Maria Rosaria Fidanza, Giulia Caneva,Natural biocides for the conservation of stone cultural heritage: A review, Journal of Cultural Heritage, 2019(38).

44 Rosella Alessia Galantucci, Fabio Fatiguso, Advanced damage detection techniques in historical buildings using digital photogrammetry and 3D surface anlysis, Journal of Cultural Heritage, 2019(36).

45 Ana Catarina. Pinheiro, Nuno Mesquita, João Trovão, Fabiana Soares, Igor Tiago, Catarina Coelho, Hugo Paiva de Carvalho, Francisco Gil, Lidia Catarino, Guadalupe Piñar, António Portugal, Limestone biodeterioration: A review on the Portuguese cultural heritage scenario, Journal of Cultural Heritage, 2019,(36).

46 Heritage and borders[J], International Journal of Heritage Studies, 2021, 27(1): 113–115.

47 Authenticity and heritage conservation: seeking common complexities beyond the 'Eastern'and 'Western' dichotomy[J], International Journal of Heritage Studies, 2021, 27(1):90–106.

48 Sterling Colin, Critical heritage and the posthumanities: problems and prospects[J].

理论性、批判性文章。与此同时，也不乏有《非物质文化遗产保护的实践思考》[49] 等最新著述。书中，Stefano以一个公共部门工作者的视角，研究了与非物质文化遗产政策和实践有关的理论问题，他批判性地分析了UNESCO-ICH范式的局限性，同时提出了两个替代性的基本框架，即生态博物馆学和公共民俗学，认为它们能够为保护非物质文化遗产提供更具协作性、公平性和有效性的方法。上述都是关于非物质文化遗产研究方面极具影响力、创新性的成果。

综合来看，非物质文化遗产资源管理、法律法规体系建设、保护和开发方式(尤其是数字化技术在非物质文化遗产保护中的应用)等内容是近年来国外相关研究者关注的焦点和研究趋势。上述研究成果不仅对我国的非遗保护与传承实践具有借鉴意义，而且为本研究提供了重要的参考。

二、中国非物质文化遗产的研究概述

我国是一个56个民族组成的大家庭，历史悠久、文化多元，在漫长的历史长河中各民族不断交流、交往、交融，创造了许多光辉灿烂的非物质文化遗产。自2001年中国的昆曲被列为第一批19项联合国教科文组织"人类口头和非物质文化遗产代表作"名录之一，非物质文化遗产研究渐入国内研究者们的研究视野，非遗也成为各地方政府创设地方文化品牌的介质之一。作为中国非遗的重要组成部分，少数民族非遗理所当然也成为了学界关注的对象。

International Journal of Heritage Studies, 2020, 26(11):1–18.

49 Michelle L. Stefano, Practical Considerations for Safeguarding Intangible Cultural Heritage[M], Taylor and Francis, 2021.

(一) 少数民族非物质文化遗产传承与保护的现状、问题、对策研究

首先, 梳理一下少数民族非物质文化遗产研究的一般思路。在国内权威知识文献库(CNKI)中以"少数民族非物质文化遗产"为主题进行检索发现, "总库"显示的相关度较高的期刊、学位论文、会议论文及报刊共计2240篇, 涉及的"主要主题"分布如表1。[50] 纵观学者们的研究成果, 似乎也能摸索出学界关于少数民族非遗研究的思路, 尤其可以发现少数民族非遗保护研究已形成了相对成熟的框架(见图1)。对此, 其研究视角来自于民族学、社会学、经济学、旅游学、法学、教育学、管理学、艺术学等多学科; 研究主体涉及国家、地方、社区、民众等, 根本目标旨在保留、传承与发展少数民族非物质文化遗产。

表1 "少数民族非物质文化遗产"研究的主要主题及其数量分布

非物质文化遗产 (1099)	赫哲族 (41)	旅游开发 (34)	文化遗产 (24)	保护与发展 (19)
少数民族非物质文化遗产 (317)	体育非物质文化遗产 (40)	少数民族地区 (32)	维吾尔族 (22)	羌族非物质文化遗产 (19)
非物质文化遗产保护 (240)	传承与发展 (38)	朝鲜族 (31)	数字化保护 (22)	布依族 (18)
保护与传承 (116)	国家级非物质文化遗产 (38)	哈萨克族 (29)	达斡尔族 (22)	少数民族音乐 (18)
土家族 (97)	传承人 (37)	少数民族传统体育 (28)	保护与开发 (21)	纳西族 (18)
非物质文化 (87)	传承研究 (36)	鄂伦春族 (26)	黑龙江省 (21)	生产性保护 (17)
传承与保护 (60)	蒙古族 (35)	教育传承 (25)	传统体育 (20)	非遗保护 (16)
非物质文化遗产传承 (52)	法律保护 (35)	少数民族文化 (24)	云南省 (20)	传承保护 (16)

50　搜索日期: 2021年1月25日。

图1 少数民族非物质文化遗产研究的一般框架

其次，梳理一下非遗保护与传承的现状及问题研究。学界对国内少数民族非遗现状的研究较为活跃，最为代表性的当属历年《中国少数民族非遗蓝皮书发展报告》，同时也不乏不同学科视野下的研究论文。学者们从发掘和整理、申遗、队伍建设、传承路径、文化产业、文化空间、活态传承等多维视角，梳理和探讨了少数民族非遗开发以及保护现状。

由于区域、生计方式、非遗类型及性质不同，在非遗开发、保护与传承过程中存在的问题因地而异，但也存在很多共性。汪立珍认为，20世纪50年代至20世纪末，我国少数民族非遗挖掘保护工作隐藏着不足与缺憾。一是挖掘保护工作没有一个系统持续的计划，断裂现象十分严重；二是挖掘保护的方法、手段单一。[51] 乌丙安指出，相对来说偏重于文化表现形式类遗产的保护，对民间传统的文化空间类遗产的有效保护有所忽略。[52] 陈

51 汪立珍，少数民族非遗的保护与教育[J]，民族教育研究，2005(6).

52 乌丙安，民俗文化空间：中国非遗保护的重中之重[J]，民间文化论坛，2007(1).

莉指出，虽然我们已开始着手对少数民族非遗进行保护，但还是有许多被改造成文化消费品，失去文化遗产的内在精神，进而在保护中走向消亡。[53] 覃志鹏指出，我国少数民族非遗的保护实践存在着许多问题：保护意识淡薄；不但保护主体缺乏统一性和协调性，而且不时出现单纯的保护文化碎片现象；竞争力在比较中呈现不断弱化的趋势；相关法制建设相对滞后。[54]

一些学者们聚焦非遗传承保护中政府的角色定位及其管控能力，肯定官方是非遗保护的主导，调控能力、资金支持是政府的基本参与手段。政府在非遗工作中的主导地位，有利于非遗事业的良性运行。但是，一些地方政府在实际工作的开展中，难免存在着控制不当、干预过度、权力操控等不利于非遗事业的无意之举。这难免会对非遗的保护、传承、创新、开发、利用产生不同程度的妨害。不少学者还指出，源自于现代化社会对于民众现代化意识的影响，以及现代化的生产生活方式的普及，当下的少数民族非遗项目所拥有的生存空间正在被压缩。特别是市场经济观念的深入人心，更是使少数民族非遗传承人的生计和非遗技艺的传承几近成为了的一组对立矛盾。一些研究者还特别指出了商业市场对于非遗的利用、经济活动对于非遗的开发，这些对少数民族非遗乃至少数民族传统文化的破坏及扭曲不可忽略。李晖指出，"开发商仍旧是出于经济利益的考量居多，再加上少数民族主动与被动选择的生活方式是时代赋予的进步表现，与此同时精细化物质与意识也在逐步挤占传统文化的生存空间。原因还是一个对进步意识与商业利益协调发展认识不足的问题。"[55]

对于我国国内与非遗相关的法律法规制定及落实，一些学者也认为仍旧

53　陈莉, 非遗的保护与开发利用[J], 贵州民族研究, 2007(2).

54　覃志鹏, 论少数民族非遗保护[J], 广西社会主义学院学报, 2008(3).

55　李晖, 新疆少数民族非物质文化遗产保护与传承: 问题与对策[J], 西安建筑科技大学学报(社会科学版), 2017(6).

存在着与社会事实相比而相对滞后的评论。这具体表现在现今法律条文框架足够坚实，但拥有较强针对性的法律条文细则却相对存在不足之处。各地方也尚未出台有关非遗保护的相关配套法律法规，各地区之间出现的形形色色的个性差异及存在的问题不能得到及时解决。经费、人才问题更是各地各民族非遗传承共同面临的问题和症结。在付晓华看来，一些地方政府"重申轻保"；政策、资金、人力支持不到位，由此引发许多弥足珍贵的非遗面临人亡歌息、人去艺绝的局面或开发商简单粗暴开发、追求利润对少数民族非遗造成毁灭性破坏。[56] 除上述问题外，还有一些学者从建档、社区参与等维度探讨少数民族非遗保护与传承中存在的问题。[57] 这些研究成果的数量虽然不多，但是也可以突显出我国学者对于少数民族非遗研究关注的领域正在不断拓宽，呈现出少数民族非遗研究多角度"百花齐放"并不断深入的趋势。

再者，梳理一下少数民族非物质文化遗产传承与保护的对策研究。少数民族非遗保护与传承是众多研究的现实意义和最终目标所在。一些学者从总体上提出保护举措：祁庆富指出，存续"活态传承"是衡量非遗保护方式合理性的基本准则。[58] 乌丙安认为，民俗文化空间是非遗保护的重中之重。[59] 覃志鹏提出了树立保护意识、发挥政府主导作用、逐步实现产业化等重要举措。[60] 罗正副提出了对无文字民族非遗保护的思路和方案。[61] 赵

56 付晓华，广东少数民族地区非物质文化遗产保护的现状与发展[J]，神州民俗(学术版)，2010(03).

57 唐峰，少数民族非物质文化遗产建档问题研究[J]，贵州民族研究，2017(12)；杜倩，社会组织在少数民族文化传承中的作用探析——以宁夏回族为例[J]，管理观察，2018(05).

58 祁庆富，存续"活态传承"是衡量非遗保护方式合理性的基本准则[J]，中南民族大学学报：人文社会科学版，2002(10).

59 乌丙安，民俗文化空间：中国非遗保护的重中之重[J]，民间文化论坛，2007(1).

60 覃志鹏，论少数民族非遗保护[J]，广西社会主义学院学报，2008(3).

61 罗正副，文化传承视域下的无文字民族非遗保护省思[J]，贵州社会科学，2008(2).

艳喜提出了非遗的整体性保护理念, 即涵盖非遗本体、相关环境和人这三项要素, 从历时性和共时性 (时间向度和空间维度) 对非遗进行的综合、立体、系统性保护。[62] 张晓萍、李鑫基于文化空间理论的视角提出, 传承与发展非遗的有效途径是符合时代特征的"动态保护"。[63] 吴兴帜从文化生态区的理念出发, 探寻了非遗保护与传承的道路, 为非物质文化能够继续活态的、原真性的存续提供了一种方法论视角。[64] 韩成艳认为, 非遗的保护必须落实在特定社区。[65]

与此同时, 学者们也纷纷提出具体领域的具体措施。通过法律手段进行非遗保护, 也是众多学者普遍认同的观点之一。一些学者认为对少数民族非遗的法律保护主要是依据《中国人民共和国宪法》、《中国人民共和国民族区域自治法》, 以及各个地方行政区划下的地方性法律法规文件条例, 代表性的学者有王鹤云[66]、李依霖[67]等。也有人认为, 在民族自治权的内涵之中, 便包含民族文化的权利体现。因而, 民族自治立法是我国地方立法的特殊形式, 对保护和传承我国民族自治地方珍贵的少数民族非物质文化遗产极具针对性和天然优势。[68] 另外, 自治立法应当坚持传统文化保护与民族地区经济社会发展相平衡的立法价值取向, 注重动态保护与静态保护的结合, 根据自治层级和民族地区实际,科学合理选择立法模式,并加强与相关法律法规的协调、衔接。[69] 一些学者关注到了采用文化与科技

62 赵艳喜, 论非遗的整体性保护理念[J], 贵州民族研究, 2009(6).

63 张晓萍, 李鑫, 基于文化空间理论的非遗保护与旅游化生存实践[J], 学术探索, 2010(6).

64 吴兴帜, 文化生态区与非遗保护研究[J], 广西民族研究, 2011(4).

65 韩成艳, 非遗作为公共文化的保护——基于对湖北长阳县域实践的考察[J], 思想战线, 2011(3).

66 王鹤云, 少数民族非物质文化遗产保护法律机制浅析[J], 民族法学评论, 2009(06).

67 李依霖, 少数民族非物质文化遗产的法律保护研究[D], 中央民族大学, 2013.

68 陈云霞, 少数民族非物质文化遗产保护的民族自治立法模式研究——以北川羌族自治县为实证[J], 北方民族大学学报(哲学社会科学版), 2011(03).

融合的数字化手段对非遗进行保护。张武桥[70]、孙传明[71]等人都认可如下的观点，即在信息化高速运行、科技化高度发达的当代社会，运用数字化的手段参与到非遗的保护与传承之中是一种必然。特别是人工智能技术的发展，不乏一些非遗传承的前沿领域在考虑将人工智能引入到非遗的保护与传承之中。

"开发与利用"也是众多学者关注的焦点，同时也是分歧颇多的话题。一些学者试图以经济发展过程中产生的对文化的需求，来尝试发现对少数民族非遗的保护与传承路径。少数民族地区的旅游和少数民族文化的体验是当下少数民族经济发展中的重要环节之一。陈炜[72]、李远龙[73]等人认为，非遗的保护与传承能够带动旅游业发展，与此同时，旅游业的发展也会激发非遗内在的价值潜能，反哺非遗文化的传播和扩散，二者互促共进，各有影响。但蔡群[74]等人则持相反意见，认为当下的少数民族非遗面临危机的原因之一便是源于旅游产业的兴盛。即当某一非遗被收入名录之时，在促进旅游业的过程中，也可能遭遇诸多外来文化的影响，甚至击碎原有非遗项目的原始特性，趋向一种商业性发展模式。

综合看来，国内学界对于非物质文化遗产，以及少数民族非物质文化遗产的研究在数量上成果颇丰，在研究内容和涉及领域上也特别广泛。少

69 高燕，少数民族非物质文化遗产保护的自治立法研究[J]，西南民族大学学报(人文社会科学版)，2011(07).

70 张武桥，黄永林，移动互联时代的非物质文化遗产对外传播研究[J]，广西民族研究，2015(05).

71 孙传明，程强，谈国新，广西少数民族非物质文化遗产数字化保护现状及对策分析[J]，广西民族研究，2017(03).

72 陈炜，略论西南民族地区宗教文化旅游资源开发——以贵州为例[J]，社会科学家，2008(06).

73 李远龙，曾钰诚，产业与数字:黔南少数民族非物质文化遗产生产性保护研究[J]，中南民族大学学报(人文社会科学版)，2017(04).

74 蔡群，任荣喜，邱望标，贵州少数民族非物质文化遗产的数字化保护方法研究[J]，贵州工业大学学报(自然科学版)，2007(04).

数民族非物质文化遗产的现状、保护、传承、困境、问题等等诸多话题都被学者们投以极大的关注，研究者们的研究兴趣也十分高涨。然而，大多数研究成果都是从艺术学、民俗学、文学等学科属性出发进行研究，研究成果仍旧停留在对非遗文化表征的浅层研究。从民族学、人类学角度出发的研究，虽也不乏成果，但对于东北地区少数民族非物质文化遗产的研究相对较少、关注度不高。因此对其给予深描式的挖掘、理解与讨论十分必要。

(二) 音乐舞蹈类非物质文化遗产研究

在联合国教科文组织认定的中国43项世界非物质文化遗产中，其中15项世界非物质文化遗产是中国少数民族创造的文明形态。它们与汉民族创造的世界非物质文化遗产一起构建了多元一体的中华民族文明。在我国历年来公布的国家级非遗名录之中，少数民族拥有的非遗项目不占少数。少数民族非遗中，在数量上位居前三的非遗类别分别是民俗类(占少数民族非遗项目总数的约82%)、传统舞蹈(占少数民族非遗项目总数的约81%)、传统音乐(占少数民族非遗项目总数的约60%)。正因如此，音乐舞蹈类非遗成为备受学界关注的研究主题。通过中国知网进行搜索，将"音乐类非遗"、"舞蹈类非遗"、"曲艺类非遗"、"戏剧类非遗"等作为关键词，共得到论文百篇左右。无论是数量上，还是质量上，针对性比较强的宏观研究成果相对较少，更多的是对于具体的归属在音乐舞蹈类型中非遗项目的研究。

其一，音乐类非物质文化遗产研究。从音乐类非遗的概念出发进行讨论，关注其保护与传承的研究成果相对较多。这一领域的国内主要学者有桑德诺瓦、刘承华、郑中、周吉、李爱真、吴跃华、齐易等。作为纳西族学者的桑德诺瓦，从本民族的实际出发，进行了对于音乐类非遗的理论

性讨论。他指出，民间音乐类非遗保护应当遵循"有所为"和"有所不为"这两项需要坚持的基本原则，[75] 号召研究者和传承人等各方主体应当保护原汁原味的民间音乐文化。刘承华则是从对音乐类非遗给予保护的基本概念出发加以讨论，指出当前社会应当将焦点关注在"如何保护音乐文化本真性"这一话题上，并以此为基础使传统的、民间的音乐类非遗项目在可持续发展的道路上继续前行，同时使音乐文化得以代代传习、不断延续。[76] 周吉提出了一种观点，如若要做到对于音乐类非遗的良好保护，必须要关注非遗工作开展进程中音乐类非遗自身所处的"生态环境"、保护与传承音乐类非遗的"本体风格"，还要保护好音乐类非遗传承人。[77] 李爱真、吴跃华在《音乐类非物质文化遗产保护概论》一书中指出，必须要把握好音乐类非遗项目的"保护"规律。而"保护"作为一个核心概念，是一个极其强调过程性的动词。从概念的角度出发，他们提出了"五W"来分析音乐类非遗保护的规律。并且，他们还从民间音乐类非遗的保护历程、音乐类非遗的价值和意义、保护音乐类非遗的具体内容和参与主体等等不同视角加以切入，提出了诸多分析音乐类非遗保护与传承的对策建议。[78] 他们的这一专著是国内首部专门性的音乐类非遗保护研究论著，具有一定的学术意义和应用价值。

相比如上这些从音乐类非遗概念出发进行的思考，更多的学者将关注点放置在了具体的音乐非遗项目的研究。随着国家级、省级、市级、县级四级非遗名录体系的初步建立，众多学者有针对性地关注到了具体的某一

75 桑德诺瓦."有所为"亦"有所不为"——论音乐类非物质文化遗产保护的基本理念与实践方法[J].中国音乐, 2008(02).

76 刘承华."保存"与"生存"的双重使命——音乐类非物质文化遗产保护的特殊性[J].星海音乐学院学报, 2008(04).

77 周吉.保护传承库车版维吾尔《十二木卡姆》刻不容缓[J].龟兹学研究, 2008(00).

78 李爱真, 吴跃华.音乐类非物质文化遗产保护概论[M].徐州:中国矿业大学出版社, 2011.

个或某几个音乐类非遗项目，并从该项目所在的区域社会文化实际出发，提出了侧重于音乐非遗产传承方面的讨论。如，李爱真就其所在的徐州地区进行了考察，关注了当地的音乐类非遗保护与传承进程中收获的成绩经验，分析了存在的问题并予以讨论。[79] 张晓霞、卢小兵认为我国西北地区的传统音乐具有鲜明的地域特色，但是在实际的保护传承过程中，出现了传承困难、重申报、轻保护等保护不力的情况。针对这些问题，他们分别从政府层面、学术层面及音乐院校、广播媒体等多方面提出了多项有力的举措。[80]

在前人研究中，普遍认为教育传承是音乐类非遗最主要的一种保护与传承形式。虽然，目前国内学界对于学校参与音乐类非遗的具体研究仍有待深入，对校园内音乐类非遗传承的机制创新等方面的建议研究也相对较少。如，吴明从高等师范院校的音乐教育出发，结合当下民族特色音乐文化渐趋消失的情况，讨论了音乐类非遗进入高等师范院校音乐课堂的必要性与重要意义，他还列举了地方戏剧进入音乐教学的案例，并进行了分析说明。[81] 韩若男指出要借助高校的平台，以及建设校园文化的机会，营造音乐类非遗保护的氛围，力图借助高校的力量使音乐类非遗发挥更加积极的作用。[82]

以上研究普遍强调了音乐类非遗保护与传承的重要性，学者们均提出了各自的建议和思路。然而，这些研究大多还停留在"讨论"的层面，对于非遗保护、传承和创新的运行机制究竟应该怎样建立、如何完善，还有待于

79　李爱真. 浅谈徐州琴书的保护与发展[J]. 北方音乐, 2011(10):116–117.

80　张晓霞，卢小兵. "宁夏坐唱"的文学表现形式及音乐艺术特色探微[J]. 陕西学前师范学院学报, 2013(03).

81　吴明. 音乐类非物质文化遗产进入高师音教课堂的思考[J]. 中国音乐, 2009(02).

82　韩若男. 高师院校保护音乐类非物质文化遗产之思考[J]. 河南教育(中旬), 2011(04).

进一步的深入研究。

其二，舞蹈类非物质文化遗产研究。改革开放以来，国内学界对于民族民间舞蹈的研究激增，这些民族民间舞蹈大多在之后都被列入在了各级非遗名录之中。从1986年开始历经20年，我国完成了国家艺术科研重点项目≪中国民族民间舞蹈集成≫，这可以说是迄今为止较为全面的关于民族民间舞蹈的记述，其中"这些零星的事件构成了20世纪传统舞蹈保护研究的时代图景"[83]，也为今日的舞蹈类非遗研究提供了坚实的资料储备和研究基础。纵观当下的舞蹈类非遗研究成果，主要涉及了以下这三个方面的内容：

对于非遗舞蹈传承的整体把握。邓佑玲针对中国人口较少民族舞蹈文化传承危机进行了对策性的研究，并结合专业理论分析了人口较少民族舞蹈文化传承的关键，并提出了未来的方向性建议。[84]果崇英分析了文化融合背景下的少数民族舞蹈传承。他结合羌族舞蹈的传承现状展开了讨论，认为对于少数民族舞蹈非遗项目的传承，既要尊重地方性知识，还要积极举行教育教学培训，并且要促进民间层次的舞蹈传承。[85]朴永光讨论了非遗语境下的传统民间舞蹈的保护，他结合"保护什么?"、"为何保护?"、"如何保护?"等三个主要问题进行了详细具体的阐述，得出了舞蹈类非遗的保护对象主要是传统舞蹈的规矩、知识、风格和精神的观点。[86]这些成果都是对舞蹈类非遗的现状、保护、传承、问题的宏观分析，有利于研究

83 罗婉红. 寻根传舞:非物质文化遗产视角下传统舞蹈学术史的回顾与评述[J]. 民族艺术研究, 2018(02).

84 邓佑玲. 应对中国人口较少民族舞蹈文化传承危机的对策研究报告[J]. 北京舞蹈学院学报, 2015(06).

85 果崇英. 文化融合背景下少数民族舞蹈传承问题研究——以羌族为例[J]. 贵州民族研究, 2016(08).

86 朴永光. 论"非遗"语境下传统民间舞蹈的保护[J]. 北京舞蹈学院学报, 2017(06).

者把握舞蹈类非遗发展状况。但是，这些研究具有较大的普同性，而且多未涉及到一些地域性较强、特殊性较为明显的个案情况，对于整体把握舞蹈类非遗研究仍有一定遗憾。

对于舞蹈类非遗保护传承路径的研究。晓飞以傣族舞蹈的案例出发，指出傣族舞蹈长期以来坚持"口传身授"，并仅仅依靠自发性在民间流传，导致了傣族舞蹈辐射范围的地域局限性和民族局限性。直到20世纪中期开始，傣族舞蹈才逐渐走出地域的局限，而这受益于新的传承方式的推广，比如现代化教育教学体系的参与、表演团队和研究机构的建立等等。[87] 罗雄岩认为舞蹈类非遗项目的传承能够划分成为三大方面，即群众之间的直接传承、民间舞蹈的教学传承、舞台艺术升华。[88] 可以说，关注舞蹈类非遗传承的研究者们都关注到了民间传承的重要力量。但是诸多研究成果却很少关注舞蹈类非遗朝向娱乐化、商业化发展的趋势。作为研究者必须关注到非遗作为文化来传承和作为社会资源来推广利用之间的关联与冲突。相关研究应该突破对于舞蹈类非遗传承的表征研究，关注其文化性、内涵性走向。特别是要结合时代特性，对舞蹈类非遗进行深层次的关注。

对于舞蹈类非遗传承人的研究。这类研究多关注到了舞蹈类非遗传承过程中的核心——传承人，多通过记录个人生活史、深度访谈等进行考察。如，熊云就彝族舞蹈"擦大钹"的传承人从四个方面进行了讨论，即传承人的基本情况、传承方式、传承作用和传承环境，提出了有必要对传承人的社会地位予以适当关注和尊重。[89] 吴丹结合群体意识与个体风格的交叉点，讨论了舞蹈类非遗项目传承人处于不同位置时的不同观念意识，以及作为他者在不同身份时的差异，认为对于传承人的关注，不仅仅应该抓

87 晓飞. 论傣族舞蹈的继承与发展[J].民族艺术研究, 1990(01).

88 罗雄岩. 试论中国民间舞蹈的文化传承[J]. 北京舞蹈学院学报, 2002(01).

89 熊云. 彝族舞蹈"擦大钹"传承人调查研究[J]. 保山学院学报, 2013(03).

住舞蹈文化于其本身和外在的表征呈现，更要看到这些传承人所具有的不同艺术风格和价值取向。[90] 张璨对江苏省的舞蹈类非遗项目传承人黄素嘉和荣杰进行了个人从艺史的访谈，指出了传承人在舞蹈艺术保护、传承、创新的过程中扮演着十分重要的角色，拥有着不可忽视的重要性。[91]

学界对于舞蹈类非遗的关注，始终未脱离舞蹈类非遗研究的保护与传承，但是相关研究的深入程度仍旧不够。比如，现有研究对于同一民间舞蹈项目中不同传承人的对话、比较等的讨论较少，对于不同传承人主体背后的特殊时代因素和历史因素的挖掘仍旧不够。而且，对于传承人的研究往往只关注到了被列入官方许可中的拥有"证明"的官方"非遗传承人"。对于那些同样奋斗在舞蹈艺术一线的，对舞蹈类非遗有所关注和参与的非官方传承人，关注度明显较低。舞蹈类非遗的存活离不开传承人的参与，传承人的生活也是与舞蹈文化紧密关联着的。所以，必须重视对于"人"的活态研究，切实把握人与舞蹈、人与生活之间的种种密切关联。

其三，曲艺戏剧类非物质文化遗产研究。国内对于曲艺戏剧类非遗的宏观研究相对不多，对于曲艺戏剧类非遗项目的具体研究相对较多。这些研究的研究主题仍多集中于戏剧、戏曲类非遗的保护与开发。如，陈炜、张正欢、赵巧艳以广西彩调作为研究对象，从产品、自然景观、品牌、宣传、传承、场所等六大角度给予了对民族戏曲类非物质文化遗产开发的建议。[92] 陈国华从品牌打造、宣传、节庆活动、旅游体验、探索开发模式、后备力量培养等若干方面，谈及了豫剧这一戏曲类非物质文化遗产的传承和开发。[93] 林龙飞、夏婷从对传统戏剧文化加以资本化运作展开讨论，

90 吴丹. 民间舞蹈传承人——群体意识与个体风格的交叉点[J]. 艺海, 2014(07).

91 张璨. 江苏非物质文化传承人口述史的教育作用探究[J]. 中国教育学刊, 2017(S1).

92 陈炜, 张正欢, 赵巧艳.民族地区戏曲类非物质文化遗产旅游开发研究——以桂林彩调为例[J]. 桂林师范高等专科学校学报, 2008(03).

分析了戏剧文化向经济资本转向的意义, 讨论了资本化运作过程中戏剧形式与内容创新、现代化媒体技术参与、传承人培育、融资模式运用等方面的发展方向。[94] 邹世毅关注到了传统戏剧类非遗的生产性保护, 以及通过活态传承的方法进行保护传承的思路。他指出, 要培育戏剧类非遗的生产性, 保护活态传承基地, 结合时代和社会要求创作出着眼于当下的新式剧目, 并不断对传统剧目进行挖掘与再创作, 移植创新等等。[95] 基于这些戏剧类非遗研究成果, 将对朝鲜族曲艺戏剧非遗研究提供案例参考和思路借鉴。

(三) 中国朝鲜族非物质文化遗产研究

2003年, 联合国教科文组织第32届大会通过≪保护非物质文化遗产公约≫, 世界各国掀起了一股认证与保护非物质文化遗产的热潮。自此, 我国也开始通过立法、财政拨款等措施积极响应, 学界也逐渐将研究视线转向少数民族非物质文化遗产保护。然而, 有关朝鲜族非物质文化遗产问题, 直至2006年前后, 全社会尚未形成对其保护和传承的广泛共识, 人们对非遗的关注度不高, 学界仅有的相关研究散见于一般的文化史等著述中。代表性的有: 任范松编纂的≪中国朝鲜族民族艺术论≫(1991), 千寿山执笔的≪朝鲜族风俗≫(2003)和≪中国朝鲜族风俗百年≫(2008), 黄有福的专著≪中国朝鲜族史研究≫(2009), 许辉勋的专著≪朝鲜族民俗文化及其中国特色≫(2007), 中国朝鲜族音乐研究会主编的≪中国朝鲜族音乐文化史≫(2010)等, 但这些书籍有关对非遗的阐述或者蜻蜓点水, 或者只是把朝鲜族非遗作为一种朝鲜族的文化现象来概述, 对非遗的历史渊源、

93 陈国华. 戏曲艺术知识产权保护探析——以豫剧为例[J]. 艺术研究, 2011(03).

94 林龙飞, 夏婷. 非物质文化遗产传承的资本化运作——以传统戏剧为例[J]. 浙江艺术职业学院学报, 2011(03).

95 邹世毅. 传统戏剧艺术类非物质文化遗产的生产性保护[J]. 艺海, 2015(02).

非遗的具体内容、非遗特征及其社会价值等深层方面几乎没有涉及。如千寿山执笔的《中国朝鲜族风俗百年》(2008)，立足历史文献和社会调查，对朝鲜族的饮食、服饰、房屋、生育、婚姻、人生礼仪丧葬、祭祀、岁时风俗、民间信仰、经济风俗、民间组织等详尽地加以了阐述，虽然不愧为朝鲜族民俗的集大成，但该书对许多弥足珍贵的朝鲜族民俗文化现象的表述停留在生活事实的民俗层面，不但缺乏文化、精神高度的升华，更缺少非遗的视角和方法。

2006年5月20日，国务院公布了《第一批国家级非物质遗产名录》，朝鲜族农乐舞(乞粒舞、象帽舞)及朝鲜族跳板、秋千荣列其中，这不仅是对项目本身价值的认可、传承与保护，而且推开了朝鲜族非物质文化遗产研究的大门。2009年，汪清县朝鲜族农乐舞被列入世界级非物质文化遗产名录，这是东北三省唯一的世界级非物质文化遗产名录，也是此次我国唯一列入《人类非物质文化遗产代表作名录》的舞蹈类项目，在朝鲜族社会引发巨大反响。随着非遗的社会认知度和影响力逐步提高，社会上开始形成非遗保护和传承的广泛共识，一些学者开始聚焦朝鲜族非物质文化遗产，相关研究成果也不断涌现，不少成果陆续散见于各类期刊上，其中也不乏高水准的硕士博士学位论文，这些研究为朝鲜族非遗研究提供了重要的理论支撑。综观这些研究成果，发现其研究主题主要集中在如下几个方面。

其一，朝鲜族非遗特征研究。由于各民族所处地理环境、生计模式、社会发展程度不同，非遗内涵、类型及其特征也有所不同。对于朝鲜族非遗特征，大部分学者着眼于非遗的共性特征，强调了活态性、传承性、非物质性等泛的特征。朴京花、朴今海[96]等学者，在梳理朝鲜族非遗传承发

96　朴京花，朴今海. "生活化": 朝鲜族非遗保护与可持续发展路径研究[J]. 北方民族大学学报(哲

展脉络的基础上，跳出非遗的本体内容，立足朝鲜族农耕生业模式，从农耕文化特色、跨界民族文化的双重性、大众性、村落共同体文化等维度解析了朝鲜族非遗特征。

其二，个案研究。个案研究主要分两个方面，一方面是非遗项目类别个案研究，如洞箫(金哲[97]、金君林[98])、象帽舞(朴永光[99]、洪琴琴[100])、鹤舞(朴红梅[101])、秋千(崔英锦[102])、盘索里(宁颖[103])、三老人(陆莲英[104])等研究；另一方面是区域性的朝鲜族非遗研究，如牡丹江朝鲜族非遗研究(朴成[105])、黑龙江省朝鲜族非遗研究(巩茹敏[106])、延边朝鲜族非遗研究(张钟月[107])等。纵观这些个案研究成果，也基本上与前文所述的研究同出一辙，均从非遗传承现状、问题着眼，提出了一系列相应的保护对策。

其三，朝鲜族非遗现状及问题研究。相对而言，近几年的研究成果基本上聚焦于朝鲜族非遗现状与问题研究。如，朴京花[108]、李梅花[109]、崔敏

学社会科学版), 2019(03).

97 金哲. 国家级非物质文化遗产朝鲜族洞箫音乐[J]. 吉林教育, 2011(32).

98 金君林. 朝鲜族洞箫音乐的传承与保护研究[D]. 延边大学, 2015.

99 朴永光. 论"场景"中的中国朝鲜族舞蹈[J]. 民族艺术研究, 2015(03).

100 洪琴琴. 浅析朝鲜族象帽舞的发展特点及研究价值[J]. 艺术教育, 2016(11).

101 朴红梅. 安图县朝鲜族鹤舞的形态特点及文化功能[J]. 北京舞蹈学院学报, 2011(03).

102 崔英锦. 朝鲜族秋千的文化性格与教育功能解析[J]. 民族教育研究, 2007(04).

103 宁颖. "跨界"双重城镇化背景中的朝鲜族传统音乐——以国家级非物质文化遗产"盘索里"的传承与表演为例[J]. 民族艺术研究, 2017(02).

104 陆莲英. 朝鲜族戏剧"三老人"传承发展研究[D]. 延边大学, 2013.

105 朴成, 吴振刚, 任平. 朝鲜族非物质文化遗产保护现状与对策研究——以牡丹江地区为例[J]. 产业与科技论坛, 2017(09).

106 巩茹敏, 张广才, 范爽. 对黑龙江省朝鲜族非物质文化遗产保护问题的调查与思考[J]. 学术交流, 2007(12).

107 张钟月. 论延边朝鲜族非物质文化遗产的传承[J]. 内蒙古大学艺术学院学报, 2010, 7(01).

108 朴京花, 朴今海. "生活化":朝鲜族非遗保护与可持续发展路径研究[J]. 北方民族大学学报(哲学社会科学版), 2019(03).

浩[110]、许辉勋[111]等学者强调现代化、全球化背景下保护和传承朝鲜族非遗的重要意义，指出当前朝鲜族非遗面临的挑战与困境，诸如非遗栖息的生态环境日益萎缩、传承人青黄不接、"重申轻保"与"保护性破坏"、主流文化的冲击、资金投入不足等问题，尤其强调原生态朝鲜族村落日趋空洞化以及农村教育的萎缩对朝鲜族非遗带来的负面影响，呼吁政府、社会、学校等各个部门提高认识，形成全社会共同参与非遗保护的氛围。

其四，朝鲜族非遗保护对策研究。如何保护和传承朝鲜族非遗，是众多学者关注的焦点。多数学者主张，应强化非遗保护与传承中政府的主导作用，从制度、机制、经费、人力等各个方面，把非遗保护工作纳入到政府行为。当然社会各方面的参与，尤其是民间参与也是非遗保护中不可忽略的重要环节。另外，不少学者主张"开发式保护"，提倡在推动民族地区文化旅游业提质增效的过程中间接传承保护朝鲜族非物质文化遗产，以期达到互利双赢效果。[112] 而另有一些学者强调文化空间对非遗保护的重要性，主张朝鲜族非遗的根基是农耕文化，因此选择诸如图们江北岸朝鲜族传统村落等一些有原生态文化价值的村落和地域，建设传统文化生态保护区，将保护区的文化生态、生活方式、交流方式等非遗元素保护下来。与此同时，一些学者又立足朝鲜族作为跨界民族的这一社会事实。他们认为，应该充分发挥跨界民族及其同源民族的纽带关系，协同共进，一并为现存的非遗进行合力保护。将非物质文化遗产与物质文化遗产保护相辅相成，加快跨界民族非物质文化遗产产品合作开发，加强跨界民族非物质文化遗

109　李梅花. 跨国人口流动与朝鲜族非遗的传承困境[J]. 重庆三峡学院学报, 2018(02).

110　崔敏浩. 论边境地区朝鲜族人口流失对民俗文化的冲击[J]. 西南边疆民族研究, 2015(02).

111　许辉勋, 金毅. 中国朝鲜族非物质文化遗产保护的现状及其对策[J]. 延边大学学报(社会科学版), 2012(05).

112　刘芳华, 孙皓. 中国朝鲜族非物质文化遗产传承保护探析[J]. 黑龙江民族丛刊, 2017(06).

产文化交流, 完善法律保护机制责权明确。跨界民族与邻国同源民族非物质文化遗产保护可以提升跨界民族非遗保护的国际地位, 展示中国多元文化的世界窗口, 促进跨界民族文化的国际交流, 促进各国经济交往, 有利于提高东北三省在全国和国际中的文化地位和经济地位。[113]

归纳而言, 当今学界对于朝鲜族非物质文化遗产的研究仍旧存在一些不足之处: 第一, 缺乏系统性、综合性研究。目前对朝鲜族非物质文化遗产的研究夹杂在文史研究之中, 尤其与传统文化杂糅, 亟需一项对此进行全面明晰的系统研究。第二, 缺乏共性及比较研究。朝鲜族非物质文化遗产项目范围广、数量多, 但它们并不是互不相关。追溯历史, 它们离不开跨界迁移的民族历史以及农耕稻作的传统生产生活方式, 具有农耕性、协同性、双重性等共性的民族文化特质, 因此我们需要追根溯源, 挖掘背后的文化深意, 将其点线面结合、串联, 才能有效和更好的传承与利用。第三, 缺乏语境研究。文化发展史是一个动态的过程, 随时代而变迁。前人在传统文化研究方面, 只关注文本的倾向比较明显, 多对"传统的"、"过去的"各个非遗项目进行简介, 而忽视了现代社会的特殊语境, 即朝鲜族非遗在城市化进程中的现实状况及发展出路。

综上所述, 当前学界就我国少数民族非遗以及朝鲜族非遗的研究涉猎广泛、成果斐然, 但对于少数民族非遗传承中存在的问题、区域差异、传承路径和方法等问题仍有很多不同的分歧和见解。尤其是对于朝鲜族非遗的研究, 与其他少数民族非遗研究相比, 仍有一定的距离与差距, 表现在: 绝大多数仅从现象着眼, 探讨非遗现状与问题, 而从朝鲜族非遗的历史发展脉络、文化底蕴及其价值等深层方面的解析相对较少; 研究方法与视角上, 多数拘泥于文献研究, 而以田野调查为主的质性研究和历时性、共时

113 金利杰. 东北三省跨界民族非遗产业化发展道路研究[J]. 边疆经济与文化, 2018(02).

性相结合的综合研究甚为匮乏。

第三节 研究方法及田野点

一、研究方法

(一) 文献研究法

一方面, 通过中国知网、万方数据库、延边大学图书馆、延边州图书馆、延边州档案馆等信息资源平台, 查阅国内外有关少数民族非物质文化遗产、朝鲜族非物质文化遗产等与本研究主题关联性较强的学术专著、专业论文、官方报告等多方面资料; 另一方面, 以韩国学术期刊数据库(KISS)、韩国学术研究情报服务数据库(RISS)、Nurimedia韩国学术期刊数据库(DBPIA)等作为搜寻国外学术资料的主要来源。综合以上, 通过对获取的现有研究成果予以扬弃, 即选择性地进行吸收、借鉴, 将其作为开展朝鲜族音乐舞蹈类非遗研究的前期成果参照和学术理论参考依据, 对此进行检验、运用和讨论的同时, 力图做到学术研究的不断创新。

(二) 深度访谈法

深度访谈非遗传承人并对其口述资料进行整理运用是本研究获取论据的重要途径。口述资料对于音乐非遗具有不可替代的价值, 最主要的是它能关注到书面材料所不能关注的部分, 一些被遗漏掉的信息可以在对传承人口述史进行研究的过程中得以发掘。对朝鲜族音乐非遗传承人的口述资料进行采集与研究, 有助于弥补史料之不足, 为朝鲜族音乐非遗发展史提供更为全面的素材。笔者在田野调查的过程中, 采用了结构式访谈和非

结构式访谈进行了资料的收集, 访谈对象有国家级非遗传承人、省级非遗传承人、州级非遗传承人、民族文化技艺拥有者、各级政府部门官员、文化艺术场馆负责人、学校教师、普通民众等等(详见"附录1: 访谈对象基本信息概览"), 其中尤以国家级、省级传承人为主, 一共访谈了30余人。访谈非遗传承人之前尤其要做好功课, 熟悉非遗项目的特点和传承人个人的基本情况, 为访谈做好准备。对其笔者主要从以下几类问题入手开展采访: ①学艺过程, 包括出生年月、习艺时间、居住地、教育经历、家庭情况等; ②制作工序, 包括材料、工具、工序、经验等; ③作品, 包括作品类型、代表作、寓意、题材、创作心得等; ④经营, 包括作坊规模、工人情况、客户及销售情况、经营理念等; ⑤发展与创新, 包括传承现状、对未来的展望、创新的方向等。

(三) 参与观察法

近三年来, 笔者利用寒暑假时间, 在延边朝鲜族自治州、长白朝鲜族自治县等朝鲜族聚居区, 以及黑龙江省、辽宁省的朝鲜族集中生活地区多次开展了田野调查工作。通过在朝鲜族家庭、文化场馆、社会团体等不同场景中的走访观察, 参与到朝鲜族艺术活动、音乐舞蹈类文化展演或比赛等活动中进行观察, 收集当下朝鲜族音乐舞蹈类非物质文化遗产的现状, 聆听来自不同领域的声音, 发现当今朝鲜族音乐舞蹈类非物质文化遗产所存在的问题、面临的困境, 切实去感受朝鲜族非遗的生存环境。为了确保田野调查的针对性和实效性, 笔者于2020年11月, 全程参加"2020汪清县中国朝鲜族农乐舞(象帽舞)展演", 并在此基础上, 利用2021年的寒假, 再次到汪清文化馆参与该文化馆的节目排练, 也跟随了"象帽舞"的巡回表演。与工作人员"三同"的过程中, 介入他们的工作与生活的同时, 利用"零距离"的优势, 观察他们的日常工作和生活, 观察他们的所思所想, 观察他

们对文化事业的使命感和担当意识，并经常与他们围绕着特定主题，如非遗的未来走向、非遗的传承人、文化工作者的生活待遇等交流意见，收集相关的文献资料和口述资料，提炼论点、丰富论据。基于这样的长期参与观察，使笔者能够利用较为全面、深入的资料收集，构建起一个充盈立体的朝鲜族非物质文化遗产的全貌。

二、田野点介绍

访谈法和参与观察法是田野调查法的核心环节，皆离不开特定的田野点。本研究的田野点立足于朝鲜族非物质文化遗产(音乐舞蹈类)的起源地，既关注外部社会事实，又洞察民众心理动态。力求亲身到所涉及的村落考察相关文化产生、形成与传播的条件和过程；到非遗传承人的日常生活、工作的场所了解他们技艺的习得、创编及传承方式；到相关部门了解非遗传承保护相关法律法规及落实情况等。概括来讲，本研究的田野点分为三个场域：一是村落，二是社会机构，三是校园。

首先，以延边朝鲜族自治州内与非物质文化遗产密切相关的特定村落为主。延边朝鲜族自治州位于吉林省东部，幅员4.33万平方公里，约占吉林省的四分之一。总人口207.2万人，其中朝鲜族人口74.2万人，占全州总人口的35.8%。自治州成立于1952年9月3日，下辖延吉、图们、敦化、珲春、龙井、和龙6市和汪清、安图2县，首府为延吉市。作为我国唯一的朝鲜族自治州和最大的朝鲜族聚居地区，延边州称得上是朝鲜族传统文化汇聚的核心地之一，拥有的非物质文化遗产资源丰富，不同县市分布着不同类别、级别的非遗项目。故此，笔者根据非遗项目的发源地或申报地，利用空闲时间，先后赴与朝鲜族农乐舞、洞箫、阿里郎以及各种技艺项目密切相关的安图县的发财村、新屯村，汪清县的影壁村、百草沟村、蛤蟆

塘村，和龙县的新民村、金达莱村，珲春县的密江村等村落进行田野调查。

其次，各个县市的文化馆、博物馆、文体局等社会文化机构也是田野调查的重点场所。近年来，随着相关政策法规的出台、社会各领域的广泛重视、民族自治地方的具体方案等层出不穷。对于中国朝鲜族传统艺术文化遗产的传承也付诸了愈来愈多的实践，各级政府、社会团体层面的政策实践经验着实为本研究提供了保障。各个县市的文化馆、博物馆、文体局、传习所等社会文化机构都为研究的开展提供了丰富的相关政策文件和活动开展素材。

再者，高等院校、中小学校。坐落于州府延吉市的延边大学艺术学院，创建于1957年，是中国唯一培养朝鲜族专门性艺术人才的高等学府，学院内不仅有年轻的少数民族艺术学习者，更有专业的非遗传承人，如伽倻琴国家级传承人金星三教授、"盘索里"国家级传承人姜信子教授等。因笔者就职于此，该地便成为最近距离的田野点，无疑对深入采访非遗传承人、了解非遗高等教育专业人才培养等问题提供了便利条件。与此同时，由于部分朝鲜族中小学校已经将朝鲜族非物质文化遗产等相关内容作为校本课程予以传承，故而开设相关课程的汪清县第二小学、百草沟镇中心小学、开山屯第一学校、龙井实验小学等朝鲜族学校也成为了笔者的调查地。

朝鲜族非物质文化遗产主要内容及发展

一、早期朝鲜族文化遗产的主要内涵

根据第六次全国人口普查数据显示，朝鲜族拥有总人口1830929人，人口数量位列我国民族人口的第15位，遍布于全国34个省级行政区域。历经百年的沧桑与变迁，朝鲜族由一个跨境而来的移民群体逐渐变成中华民族五十六个成员中不可缺失的重要一员，朝鲜族所拥有的非物质文化遗产也成为了中华民族文化的重要组成部分。要想充分认识中国朝鲜族的非物质文化遗产，必须先对朝鲜族自朝鲜半岛的跨境迁入有所了解，毕竟朝鲜族的迁移历程也就是朝鲜族非遗的发展史。因此，关注朝鲜族的跨境迁入，对朝鲜族及其文化的变迁与发展进行历史溯源，是研究朝鲜族非物质文化遗产的基础和出发点。

(一) 语言文字和文学作品

语言文字是人们交流的重要手段，也是每个民族文化传承的重要载体。朝鲜族自古就拥有自己的语言和文字。无论是初期的自由移民还是伪满时期的集团移民，朝鲜族移民迁入到中国境内以后，一般都是按血缘、

宗族、地缘为纽带聚集而居，如此传统的聚落空间促使来自朝鲜半岛不同地方的独特的风俗习惯和文化传统得以传承和发展，语言便是其中的重要一部分。

中国境内的朝鲜族，由于其跨境迁入时间及路径不同，大致可分为三大方言区，即咸境道方言区、平安道方言区和庆尚全罗方言区。咸境道方言区主要指图们江北岸的延边地区，因该地的朝鲜族绝大部分来自朝鲜东北部的咸境道，故带入并形成地域性方言；平安道方言区主要指鸭绿江北岸的辽宁省境内朝鲜族聚居区及吉林省的通化、集安、长白等地；庆尚道方言区主要指黑龙江省境内朝鲜族聚居区、吉林省内延边地区之外的朝鲜族聚居地，语言操持者主要为伪满时期朝鲜族集团移民时散落在黑龙江省、吉林省各地区的朝鲜半岛南部庆尚道、全罗道等地的人们。

在朝鲜族语言文字的保存与传承过程中，除聚落共同体之缘故，学校教育也发挥了举足轻重的作用。素有尊师重教传统的朝鲜族人民自迁入伊始，就开始关注子女的教育，只要有村落的地方，就有书堂。自1906年朝鲜族第一所近代私立学校"瑞甸书塾"成立之后，朝鲜族私立学校便在各地如雨后春笋般建立起来。这些学校把传承民族文化视为重任，毫不动摇地开展民族语言文字教育和民族历史地理教育，成为传承民族语言文字和文化的坚强堡垒。如表1-3，三所朝鲜族私立学校均把朝鲜语设为必修课程，而且自编《朝鲜语》、《朝鲜历史》、《东国史略》、《最新朝鲜地理》等教材，进行旨在恢复国权的彻底的反日民族教育。

表1-3 1910年代部分朝鲜族私立学校教科课程

学校名称	设立时间	教科目	备注
昌东学校	1907	圣经、经济、修身、**国语(朝鲜语)**、汉文、作文、内外历史、内外地志、地文、算数、外国语、代数、几	中学课程

		何、三角、簿记、珠算、图画、生理、植物、动物、矿物、物理、化学、心理、法制、经济、实业、唱歌、体操	
吉东书塾	1908.4	汉文、修身、历史、地理、**朝鲜语**、算术、图画、中国语、习字、体操、唱歌、作文、圣经	小学课程
明东学校	1908.4	圣经、修身、历史、地理、算术、作文、理科、**朝鲜语**、习字、体操、唱歌、图画、汉文	小学课程
		修身、历史、地理、**朝鲜语**、作文、习字、算术、代数、几何、法学、地文、博物、生理、手工、新韩独立史、卫生、植物、师范教育学、农林学、矿学学、外文通译、大韩文典、新约全书、中国语、体操、唱歌	中学课程

资料来源：朴州信：《间岛韩人民族教育运动史》，亚细亚文化社，2000年版，第224页。

文学是以语言文字为工具，比较形象化地反映客观现实、表现作家心灵世界的艺术，涵盖诗歌、散文、小说、剧本、寓言、童话等体裁，以再现一定时期和一定地域的社会生活为主旨内容。朝鲜族的民间文学包括民谣、传说、故事、盘索里等种类。迁入初期的朝鲜族文学不仅继承和移植了朝鲜的文化遗产，而且在新的生产、生活条件下，以生动的语言形式，通过神话、故事、传说、民谣等创造出反映现实社会并具民族特色的异彩纷呈的民间文学作品，以此记录下朝鲜族人民的生活与斗争，并映射出他们的才能智慧、思想感情、民族风俗以及理想愿望。

尽管朝鲜族移民者大部分为赤贫者，但在艰难的越境迁移和劈荆斩刺的开拓过程中，仍出现了一些反映当时社会风情的珠玉般的传统民谣。《越江曲》和《盼君调》便是其例，但它们唱的是"冒禁潜耕"时期朝鲜族历经千难万险的现实处境及骨肉相离却只得漫无止境地焦虑等待的悲苦心境。此类民谣极具感染力，不仅唱者内心孤苦无奈，听者也不禁随之动情。

越江曲

对岸苇叶飘摇，

此岸我心如焦。

常思涉险而渡，

又恐越江罪招。

大雁南来秋飞，

梦里与君长随。

常思涉险而渡，

又恐越境罪招。

盼君调

三春已过杳无音讯，

深秋夜更深霜重，

鸭绿江冰雪渐已消融。

不论三春还是十三载，

虽难挨又怎能不记挂胸怀？

南去燕子都已归来。

朝鲜族民间故事亦称"民谭"，大部分素材直接或间接来自于民间，内容和形式十分丰富，大多有着歌颂真善美，抨击邪恶丑的劝善惩恶寓意，其代表作品有《金达莱》《海兰江》《红松与人参》《年轻的大力士》《烧炭的小伙子》《沈清的故事》《春香与李道令》等。朝鲜族民间传说则以风物传说和动植物传说居多，《三胎星》、《金达莱》、《百日红》等作品都是在群众中广为流传的。

"盘索里"是一种朝鲜族独特的民间说唱艺术形式。"盘索里"是朝鲜语

的直译音，"盘"意思为在大庭广众下游乐，"索里"的意思是声音或歌声，它是流行于吉林、辽宁和黑龙江三省朝鲜族聚居区的朝鲜族传统曲艺项目。盘索里具有一人多角、"化入化出"、以唱为主、说中有唱、唱中带说的表演特色。演唱者一人在鼓手的配合下，仅用自己的歌声、说白、身体动作和作为道具的一把扇子，可以演绎出拥有多种人物出场的情节复杂的大型作品，其代表性传统曲目有《春香歌》《沈清歌》《兴甫歌》《裴姬咒语》等。

随着朝鲜族迁移人口的增加和移民社会的形成，朝鲜族作家、文学家也逐渐开始成长起来。移民初期的作家以金泽荣、申采浩等为代表。其中，历史学家兼文学家申采浩(1880-1936)一生论著丰硕，不乏经典性诗歌、小说和散文等作品，如《梦天》、《百岁老僧话沧桑》、《龙与龙的鏖战》等短篇小说，《思韩》、《你的》、《晨星》等抒情诗，《秋夜述怀》、《故国》、《北就偶今》等汉诗，以及随笔《大黑虎一夕谈》等。这些作品集中反映了20世纪20年代中国动荡不安的社会现实和忧国思想。抗日救亡时期，金昌杰、李旭等民族诗人脱颖而出，他们关心国家民族的前途命运，身怀"天下兴亡、匹夫有责"的豪情，执笔为戈，以犀利的笔锋揭露出日本帝国主义的血腥罪行和国民党统治的腐败、黑暗，呼出了时代的强音。

(二) 音乐舞蹈类朝鲜族文化遗产

朝鲜民族自古擅长音乐舞蹈，查找古文献，不难找出有关朝鲜民族喜相聚、喜饮酒歌舞的记述，如《三国志》载："常以五月下种讫，祭鬼神，群聚歌舞，饮酒昼夜无休。其舞，数十人俱起相随，踏地低昂，手足相应，节奏有似铎舞，十月农功毕，亦复如之。"由于朝鲜族来自于朝鲜半岛，且为农耕民族，因此其民间音乐带有浓厚的朝鲜半岛风格以及农耕文化色

彩。作为我国多民族文化中的重要元素，朝鲜族音乐舞蹈类文化遗产是朝鲜族人民特有的象征和标志，它记录了朝鲜族人民的丰富生活，抒写了朝鲜族人民的心路历程，承载着不同历史时期朝鲜族人民的灵魂特质和时代记忆。

朝鲜族民歌称为"民谣"，其内容丰富、风格独特，一般分为劳动民谣(农谣)、抒情民谣、叙事民谣、习俗民谣等多样体裁。随着朝鲜族社会的逐渐形成和发展，有许多优秀的创作歌曲因广泛传唱，也被朝鲜族人民看作是一种民谣，对此一般称其为"新民谣"。曲调优美且在朝鲜民族中流传最广、百姓最为熟知的传统民谣《阿里郎》便是其例。《阿里郎》在流传过程中，因各地歌者的气质、嗜好、习惯差异，产生了不同变体，并逐渐汇聚为庞大的歌谣群。总的来说，朝鲜族抒情民谣的数量较多，主要以歌颂爱情和赞美自然风光为主，《阿里郎》和《道拉基》(又称《桔梗谣》)就是其中代表作；朝鲜族叙事民谣歌词较长，曲调和语言音调配合密切，往往包含一个完整的具有情节的故事，《孔明歌》、《楚汉歌》等为其典型；朝鲜族习俗民谣多与一定的礼仪有联系，如庆贺新屋落成时唱的《成造歌》、为老人祝寿时唱的《花甲谣》等[2]。

朝鲜族乐器种类繁多，主要有奚琴、轧筝、伽椰琴、扬琴、短箫、横笛、唢呐、筚篥、筒箫、杖鼓、手鼓等，当中最为流行的是奚琴、伽椰琴、筒箫和杖鼓。奚琴形制同二胡近似，共鸣筒用竹或黄桑木制成，琴杆亦用竹制。其音色深沉动听，类似人声，常用于独奏，曲目多由民歌旋律发展变化而成。演奏方法亦和二胡近似，但不用揉弦而用压弦，这使得奚琴的演奏极富民族特色。伽铆琴又名"晋汉琴"，形制同古筝相似，但演奏

1　《三国志》卷三十，魏书三十，乌丸鲜卑东夷传第三十.

2　李浩. 朝鲜族民间音乐的起源[J]. 戏剧之家, 2015(9).

时琴身斜置，手法也不大一样，右手有双手勾八度、单指勾、双指抓、勾剔、双指勾剔、隔线法、推、拇指推、一指连勾、刮奏等技法，左手则主要用于揉吟。伽椰琴散调的完成，对朝鲜族器乐曲的发展有着很大的推动作用。杖鼓历史悠久，早在唐代已在中原流行，并多用于独奏。朝鲜古代乐书≪乐学轨范≫中把它列为唐部乐器，据此可知它是在隋唐时期从中原传入朝鲜半岛的。杖鼓的鼓身为木制，呈圆筒状，中间细实，两端粗空，蒙有鼓皮。杖鼓右方的共鸣箱称鞭面筒，一般蒙以较薄的鹿皮、驴皮，用竹鞭敲击，发音清脆。鼓左方的共鸣筒称为鼓面筒，蒙以稍厚而松软的牛皮、马皮或猪皮，用手掌拍击，音色浑厚。两个皮面中间用绳索连接，并装有绷皮套用以调整音高。两个鼓面发出的音高一般为四五度关系，杖鼓以击奏朝鲜族民间音乐中的"长短"为主。因为"长短"是朝鲜族民间音乐的灵魂，包含着节奏、节拍、速度、情绪、风格等诸多方面的含意，所以杖鼓在民歌、器乐、歌舞、说唱、戏曲的表演中都占有极其重要的地位[3]。

朝鲜族对舞蹈也情有独钟，迄今仍在民间承传的传统舞蹈有几十种，当中的绝大部分都是由朝鲜族从半岛携带而来。在这些传统舞蹈中，有的原本承传于民间，为民间舞蹈中的民俗舞，如农乐舞、羌羌水越来等，它们或为民俗仪式中的一部分，或为抒发喜悦之情的舞蹈，前者可称为民俗仪式中的舞蹈，后者可称为民俗化的舞蹈[4]。民俗舞蹈的舞者通常是普通民众，故而从跳舞者角度可称为民间民众舞蹈。还有一些民间舞蹈，原属民间艺人表演的舞蹈形态，如假面舞、乞粒舞、巫党舞等，从舞者角度可称为民间艺人舞蹈。从朝鲜带来的传统舞蹈中，还有一些为宫廷享用的宫

3 李浩. 朝鲜族民间音乐的起源[J]. 戏剧之家. 2015(9).

4 朴永光. 历史痕迹 承传基石——"新中国"之前朝鲜人在中国的舞蹈活动述略[J]. 舞蹈. 2014(3).

廷乐舞，如刀舞、鹤舞、牙拍舞等，其舞可谓宫廷艺人舞蹈。此外，还有一些原本存在于妓房空间的舞蹈形态，如僧舞、萨儿普里等称为妓房艺人舞蹈[5]。当然也有一些舞蹈形态既由民众参与，也由艺人表演。如农乐舞就极具包容性，既有民众跳的农乐舞，也有和艺人表演的农乐舞，这些原本所属系统不同，存在空间有异，舞蹈功能有别，舞者身份参差，但传入中国之初均落脚于民间，使得任何体裁的舞蹈都具有民众性，此乃与朝鲜半岛舞蹈特色的不同之处。

在诸多传统舞蹈中，农乐舞是集音乐、乐器、舞蹈、戏剧于一体的综合性艺术表现形式，常与手鼓舞、长鼓舞、圆鼓舞、假面舞、象帽舞等民间舞蹈相融合，其节拍多样，舞蹈动作欢快而充满活力。朝鲜族人民在传统节日或巫俗仪式中，常常组织各种形式的农乐队，利用锣、鼓、钲、唢呐等乐器按照农乐活动的内容表演农乐，其大致有祈愿农乐、劳作农乐、乞粒农乐和演义农乐等类型，充分体现了朝鲜族人民的互助精神和生活竞争意识。朝鲜族农乐舞彰显了朝鲜民族传统农乐的形态和特点，并融合时代精神与气息，实现了艺术升华，为提升民族文化自觉，增强民族凝聚力起到了重要作用。

据调查，1928年，吉林省汪清县鸡冠乡影壁村的朝鲜农民在春耕和秋收时节便奏响乐器，跳起农乐舞。农乐队在"农者天下之大本"的农旗引路下前往田间地头，把农旗插到地头之后，开始干活。中间休息时，用小锣或鼓发出信号，人们听之便各自拿着乐器聚到一起。乐器有小锣、锣、鼓、长鼓等，若无之便以水瓢、盆之类的生活用品代之。大家围在一起，边敲打乐器，边唱歌跳舞[6]。

5 朴永光. 历史痕迹 承传基石——"新中国"之前朝鲜人在中国的舞蹈活动述略[J]. 舞蹈. 2014 (3).

6 千寿山主编. 中国朝鲜族农乐舞[M]. 北京:民族出版社. 2017:12.

伪满时期, 随着日伪集团移民政策的实施, 朝鲜半岛南部庆尚道、全罗道、忠清道一带的朝鲜人"集团移民", 并作为"集团部落"在东北各地落户, 客观上为朝鲜族传统文化的生存提供了良好的生存环境和土壤。如1938年3月25日, 百余户人家长途跋涉从朝鲜庆尚南道迁居至今天的吉林省安图县长兴乡新村落户, 当他们作为满洲开拓民离开朝鲜时, 满拓会社向他们赠送了小金、钲、长鼓等乐器。1939年他们自发地组织起农乐队, 每逢年节便载歌载舞自得其乐, 把家乡的农乐舞原本地带到新的生存空间里生根发芽。村民LDR向笔者讲出儿时父亲给他讲的故事。

图1-1 汪清县鸡冠乡影壁村农乐队的农乐旗

　　小时候父亲总是向我们提起农乐舞, 说农乐舞是我们的财富, 不能忘掉, 更不能扔掉。农乐舞是在什么时候跳呢?据老一辈讲, 是在农历正月过年时。每年的正月初一到正月十五, 这时候不是还有踩地神活动吗?农乐呀、踩地神呀, 还有其他的活动统统融在一起, 以求地方安宁、人寿年丰。...农乐的大致流程是这样的: 首先是择日, 确定那个农乐游戏的日期, 届时村里的男女老少都集中起来, 由一位年长者举着写有"农者为天下之大本"字样的农旗走在前面, 后面呢, 戴着羽象帽的上钊手, 戴着花冠的副钊手、钲手、长鼓手、鼓手、唢呐手等等, 再后面是戴着象帽手持小鼓的跳舞的人, 还有农乐队列队边行边舞, 剩下的村里的男女老少们也跟随在后面。我们也小时候看过, 那场面呀, 好热闹。农乐队

先到村落守护神树下举行祭祀活动，之后再到村里的公用井，因为那里有泉神嘛。祭树神、泉神之后，就挨家挨户地进行踩地神活动。踩地神活动结束后，这下子农乐队浩浩荡荡地往村里的打谷场上或村里较为宽敞的地方走，农旗手呢，在场中央竖起农旗，农乐队则以农旗为中心围圆而行，圈出一个圆形空间做舞场，接着由上钗手引导并指挥跳农乐舞，首先引导农乐队走螺旋圈后逆圈而行，在行进过程中，舞者们边走边舞，手击小鼓，头摇象帽，那场面热闹极了。村里的妇女们呢，头顶盛满马格里的罐子过来，用小饭桌端着菜看招待农乐队员。当农乐队掀起高潮，淋漓尽致地宣泄欢乐之情后，上钗手击打出登得宫节奏，高声唱起"快吉纳清清纳内，快吉纳清清纳内"，随着音乐活蹦乱跳，尽情自由地施展着自己的技艺，并围着上钗手成一小圆，围观的群众也自动围成大圆，上钗手在中间领唱，众人相应，围着大圆尽情地舞蹈。这样结束一场之后呢，农乐队还列队到别的村庄去继续跳舞。

访谈对象: LDR(男, 1939年生); 时间: 2017-06-13;

地点: 安图县明月镇新屯村

久而久之，朝鲜族的农乐舞也开始超出底层狭小的生活圈子，亮相于官方的活动。据文献记载，1941年，满拓会社派遣的开拓民负责人金平根回平壤时，购买了十二度长象帽，并接来了出生于全罗道且早已从事乞粒派或祠堂牌活动的民间艺人李元宝。经他一年多的训练，于1942年9月，由20名演员组成的农乐团以"在满朝鲜人代表团"的名义参加了在新京(长春)举行的"满洲国"建国十周年国庆活动。安图县农乐队表现出色，赢得了大会的好评，荣获大会颁发的证书及纪念像。满州文艺出版社的《艺文》(日文) 高度赞扬了安图农乐舞的表演："朝鲜农乐是由间岛省明月沟开拓团表演的，它是二十余个连续演出节目中的舞蹈之一……当庆丰收舞段掀

起高潮时，我为之感动地流下了泪水，全身心投入去宣泄欢乐之情，这也恰为此舞的艺术魅力所在。"[7]

(三) 传统技艺

传统技艺是非物质文化遗产的重要组成部分，它是指民间传承下来的传统技艺，每一门技艺都烙着民族的印记。移民时期，由于生产力发展程度非常有限，农业是唯一的生产部门。尽管劳动者在农耕劳动之余或为了自身需要也生产某些手工用品，但农业和手工业是结合在一起的。正如马克思所说："最初，农业劳动和工业劳动不是分开的，后者包含在前者中。农业氏族、家庭公社或家庭的剩余劳动和剩余产品，既包含农业劳动，也包含工业劳动，二者是同时并行的。狩猎、捕鱼、耕种，没有相应的工具是不行的。织和纺等等当初是农业中的副业"。[8] 由于生产工具落后，农业劳动所能提供的剩余时间和剩余产品有限，用于制造手工品的各种技艺也有限，但移民时期朝鲜族以村落为单位，通过匠人以口传身授的形式一代一代传承各种传统技艺，使宝贵的民族文化遗产连绵不绝。

假面也在朝鲜族的民间信仰、舞蹈、游乐等方面广为利用。假面文化源于朝鲜半岛，随着朝鲜族移民传入到中国并流传至今。移民时期的朝鲜族假面文化可分为三种形态，即假面游戏、假面巫术以及假面舞。[9] 假面游戏是人们头戴各种动物形状的面具而开展的一种游戏，主要流行于移民初期的朝鲜族村落；假面巫术则为巫师带面具，待神灵附体后给患者治病的一种民间信仰活动；假面舞则是在岁时节日或村落聚众仪式等重大场合，为了祈求风调雨顺、五谷丰登、吉祥平安而跳的舞蹈。不管是假面游

7　中国朝鲜民族文化史大系·艺术卷[M]. 北京:民族出版社, 1994:228–232.

8　马克思恩格斯全集(第25卷)[M]. 北京:人民出版社, 2006:713.

9　崔敏浩, 范妍妍. 朝鲜族假面文化的传承与变迁[J]. 浙江艺术职业学院学报, 2018(01).

戏、假面巫术还是假面舞蹈，都离不开道具"假面"，而假面也不是任何人随便都能制作的。安图县文化馆的金**先生对笔者讲起他曾经访谈过的"无名爷爷"的故事。

1980年代，我在安图采风时，见到一位90岁高龄的名叫"无名"(누가)的爷爷，他是1901年出生朝鲜咸镜北道钟城郡的一个巫师家庭。之所以取如此怪名，是因为之前他的父母连续生下5个孩子，但全部夭折，所以孩子出生之后父母便给他取"无名"这样的贱名。按照民间说法，阴曹使者如果不知道一个人的姓名，就无法找到这个人。不知是因此缘故，"无名爷爷"后来真的健康成长。18岁的有一天，他在梦中见到长白山神，从此神灵附体，通过降神仪式之后便成为巫师，第二年移居延边安图，主要通过巫俗仪式给村民占卜或治病。做法事少不了假面，于是他亲手制作做法事时戴的面具。"无名爷爷"的面具是按照梦中见到的山神模样而制作的。其主材料为葫芦瓢，从初春的播种施肥到秋天的成熟结果，葫芦的整个生长过程都需要精心照料。值得注意的是，从播种的那一刻起，就要在葫芦的周围围上禁绳，以此避免染上邪气。待葫芦成熟之后，就可以正式进行面具制作。首先，在面具的双眼和口部位置挖洞，晒干之后用黏米等材料捏成鼻子、耳朵、瘤子等模样，用胶水粘贴在葫芦瓢上，胡须和头发则用麻绳代替。最后戴上头套，山神面具就可以完成...。

访谈对象: JJX(男，1962年生); 时间: 2017-09-07;

地点: 安图县文化馆

朝鲜族传统文化遗产中音乐歌舞类的文化遗产尤为丰富，乐器制作自然也成为朝鲜族传统技艺的重要组成部分。朝鲜族民族乐器历史悠久、源远流长，这些乐器造型简练优美、结构合理、做工精巧、音色纯净、为广

大朝鲜族群众所喜爱。古往今来,凡民间逢年过节、婚丧喜庆、民间信仰,或官府和民间举行重大的政治、经济及民间信仰活动,都要演奏民族乐器。民族乐器的制作技艺成为一项重要的传统手工技艺,流传至今、影响深远。

朝鲜族乐器制作品种虽不繁多,但技艺精湛、蜚声中外。安鲁元是移民时期唯一懂得制作小锣和锣的技术人才,伪满时期还在朝鲜当过八级铜器工匠,伪满后期迁入延边,就职于乐器厂。光复后安鲁元靠自身精湛的技艺,每月都能制作几十面小锣和锣,提供给东北各地朝鲜族艺术团体和朝鲜族学校[10]。

出生于木匠之家的金瑢璇、金季凤父子也是移民时期有名的朝鲜族乐器制作人。早年间金瑢璇就跟随父亲学习乐器制作技艺,他是朝鲜族民族乐器制作的第一代传承人之一。出生于1937年的金季凤,从小就经常用父亲给他做的乐器玩耍,渐渐也喜欢上了这门手艺。15岁时,金季凤试着做了第一把奚琴(朝鲜族人民喜爱的一种弓弦乐器)。金季凤的大哥金京洙从小喜爱小提琴,靠平时自己给人家打工挣的钱买了一把。人生第一次拿到珍贵的小提琴,哥哥爱不释手,不让任何人触碰。但后来家里有人生病,哥哥只好忍痛割爱卖掉了心爱的小提琴。于是,金季凤就自己琢磨着给大哥做了一把,尽管样子不好看,但音色却很好。之后金季凤做出的乐器开始一个个亮相,尽管还很粗糙,但村里的乡亲和同学却很是喜爱,大家你拿一把,我拿一把,挂满屋墙的乐器很快被一抢而空。就这样,金季凤会做乐器的名声在村子里传开了。经过一点点的经验积累,金季凤做乐器的水平越来越高,名气也越来越大。与此同时,制作乐器的领域也从弦乐器开始拓展到长鼓、洞箫等各种各样的民族乐器。金季凤靠乐器制作

10　千寿山主编. 中国朝鲜族农乐舞[M]. 北京:民族出版社. 2017:20.

名声大振，2009年金季凤被授予朝鲜族民族乐器制作技艺国家级传承人称号。

除了假面、乐器制作以外，朝鲜族其他民间工艺也十分发达，主要包括民族乐器、布艺刺绣、漆器、泥塑、木雕、石雕、风筝、编织、书画、铜艺、铁艺等。另外，作为农耕民族，朝鲜族在饮食烹饪、服饰、建筑等方面也积累了丰富的生产经验与传统技艺，其中不少项目，诸如泡菜技艺、朝鲜族服饰等在改革开放以后都成为了国家级非遗。

(四) 传统礼俗

光复前朝鲜族民俗类非物质文化遗产非常丰富。民俗类非物质文化遗产主要包括民俗节日、人生礼仪、生产民俗、传统服饰和信仰文化等(参见表1-2)。素有"礼仪民族"之誉，崇尚共同体文化的朝鲜族非常重视人际交往与人生的通过礼仪。通过礼仪是指人在一生中几个重要环节上所经过的具有一定仪式的行为过程。在朝鲜族传统文化中，人生礼仪并不是变动不居的民俗事象，也不仅仅是一种人生过渡礼仪，而是儒家伦理观念、传统社会礼仪制度和民俗生活互动的产物。历史的长河中，它始终发挥着规范人生和社会教化的作用。人生礼仪是传统礼仪文化内涵、价值以及运行机制的集中体现。移居东北以后，朝鲜族不仅传承传统的周岁宴、婚礼、花甲、回婚礼等，而且也重视对亡者的葬礼、祭礼，村村组织"香徒契"、"丧舆契"，相扶相助，团结协作，增强凝聚力。2016年11月，笔者与导师一同到安图县FC村调研时发现，该村自1930年代强制移民至安图以后，村里就有"丧舆契"组织，而且一直把丧舆存续至今。

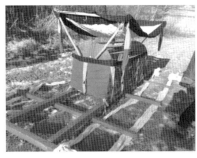

图1-2丧舆　　　　　　　　　　图1-3 存放丧舆的"丧舆幕"

二、现阶段朝鲜族非物质文化遗产项目内容

截止2020年8月，延边地区入选世界级非物质文化遗产名录的项目有1项，入选国家级非物质文化遗产名录的项目有19项，入选省级非物质文化遗产名录的项目有72项。从非遗项目的类别来看，朝鲜族非遗涉及到了民间文学(民间故事、民间叙事诗、民谣歌词)、传统音乐(民谣、传统乐器等)、传统舞蹈、曲艺、传统游艺杂技(儿童游戏、器具游戏、智力游戏、身体活动游戏)、传统技艺(乐器制作、饮食、服饰、雕刻、建筑、编织工艺)、民俗(节日、礼仪、生产民俗、传统服饰、信仰)、传统医药等全部非遗项目类别。

(一) 国家级朝鲜族非遗

建立非物质文化遗产代表性项目名录，对保护对象予以确认，以便集中有限资源，对体现中华民族优秀传统文化，具有历史、文学、艺术、科学价值的非物质文化遗产项目进行重点保护，是非物质文化遗产保护的重要基础性工作之一。国务院先后于2006年、2008年、2011年、2014年、

2021年公布了五批国家级项目名录[11]。根据笔者的整理，截止2021年8月，我国现有各类国家级朝鲜族非物质文化遗产项目24项，而这些朝鲜族国家级非遗项目申报地区，除黑龙江省拥有1处申报地区、辽宁省拥有4处申报地区、吉林省吉林市拥有1处申报地区之外，其余的申报地区均为吉林省延边朝鲜族自治州或其下辖县市。延边地区持有的19项国家级非遗中，涵盖民俗类7项，传统舞蹈类5项，传统技艺类2项，传统体育、游艺与杂技类2项，传统音乐类2项，曲艺类1项(项目名单如下表2-1所示)。这些隶属于朝鲜族文化的国家级非遗项目，是朝鲜族文化中的精品。申报地区的特征鲜明表现了朝鲜族集中生活的民族自治地方作为非遗保护传承重镇的必然，以及非遗生态环境于民族文化保护与传承的重要性。

表2-1　延边地区国家级朝鲜族非物质文化遗产项目基本情况一览表

公布时间	项目名称	项目类别	项目类型	申报地区
2006 (第一批)	朝鲜族农乐舞(象帽舞)	传统舞蹈	新增项目	吉林省延边州
	朝鲜族跳板、秋千	传统体育、游艺与杂技	新增项目	吉林省延边州
2008 (第二批)	朝鲜族洞箫音乐	传统音乐	新增项目	吉林省延吉市 吉林省珲春市
	朝鲜族鹤舞	传统舞蹈	新增项目	吉林省延边州
	朝鲜族长鼓舞	传统舞蹈	新增项目	吉林省图们市
	朝鲜族三老人	曲艺	新增项目	吉林省和龙市
	民族乐器制作技艺(朝鲜族民族乐器制作技艺)	传统技艺	新增项目	吉林省延边州
	朝鲜族花甲礼	民俗	新增项目	吉林省延边州
	朝鲜族传统婚礼	民俗	新增项目	吉林省延边州
	朝鲜族服饰	民俗	新增项目	吉林省延边州

11　前三批名录名称为"国家级非物质文化遗产名录"，《中华人民共和国非物质文化遗产法》实施后，第四批名录名称改为"国家级非物质文化遗产代表性项目名录"。

2011 (第三批)	摔跤(朝鲜族摔跤)	传统体育、游艺与杂技	扩展项目	吉林省延吉市
	阿里郎	传统音乐	新增项目	吉林省延边州
	伽倻琴艺术	传统音乐	新增项目	吉林省延吉市
	盘索里	曲艺	新增项目	吉林省延边州
	婚俗(朝鲜族回婚礼)	民俗	新增项目	吉林省延边州
	中秋节(秋夕)	民俗	扩展项目	吉林省延边州
2014 (第四批)	泡菜制作技艺 (朝鲜族泡菜制作技艺)	传统技艺	新增项目	吉林省延吉市
2021 (第五批)	朝鲜族奚琴	传统音乐	扩展项目	吉林省延吉市
	朝鲜族百种节	民俗	扩展项目	吉林省龙井市

资料来源: 根据中国非物质文化遗产网公布的各批次国家级非物质文化遗产代表性项目名录整理而成。

(二) 省级朝鲜族非遗

东北地区是朝鲜族繁衍生息的大地, 也是朝鲜族非物质文化遗产大放异彩的舞台。由我国各省市自治区发布的各类省级或自治区级非物质文化遗产名录, 可知朝鲜族非遗数量由多到少依次分布于吉林省、黑龙江省、辽宁省、内蒙古自治区。其中吉林省朝鲜族非遗数量尤为丰厚, 且集中汇聚于延边地区。各省或自治区的朝鲜族非遗项目存在项目名称重叠的情况, 但在实际的项目内容上却有一定的地域差异。各省或自治区的朝鲜族非遗项目中, 隶属于吉林省朝鲜族非遗项目数量最多、涉及项目类别最广, 几乎涵盖了民间文学、传统体育游艺与杂技、民俗、民间舞蹈、传统技艺、传统音乐、传统医药、传统戏剧、曲艺等所有非遗项目类别。而这也恰恰与各省内朝鲜族人口数成正比, 朝鲜族人口数越多, 拥有的朝鲜族非遗项目也越多。

吉林省是一个文化资源大省, 省委、省政府一直高度重视文化建设。多年来, 吉林省不断加大对文化建设的投入和政策倾斜, 城乡群众的文化生活越来越丰富多彩, 各项文化建设成果丰硕喜人, 其中少数民族的文化发

展尤其呈现出前所未有的大好局面。受益于此，延边州朝鲜族传统文化申遗及传承人保护等工作亦取得了令人瞩目的成绩。由第一至第四批省级朝鲜族非物质文化遗产项目名录可知，申报地区和单位为延边地区的足足占了72项(如下表2-2所示)。这些具有鲜明地域、民族特色的非遗项目是朝鲜族优秀传统文化的重要载体，蕴含着延边朝鲜族的色彩与温度，凝聚着延边朝鲜的魅力与精彩。

表2-2 省级朝鲜族非物质文化遗产项目(延边地区申报)基本情况一览表

公布时间	项目名称	项目类别	项目类型	申报地区
2007 (第一批)	黄龟渊故事	民间文学	新增	延边州
	*朝鲜族农乐舞(象帽舞)	传统舞蹈		汪清县
	*朝鲜族鹤舞	〃		安图县
	*朝鲜族长鼓舞	〃		图们市
	朝鲜族扇子舞	〃	新增	延边州
	朝鲜族牙拍舞	〃		安图县
	朝鲜族碟子舞	〃		珲春市
	朝鲜族手鼓舞	〃		图们市
	朝鲜族刀舞(图们)	〃		图们市
	朝鲜族圆鼓舞	〃		图们市
	朝鲜族棒槌舞	〃		图们市
	*朝鲜族三老人	曲艺		和龙市
	朝鲜族尤茨	传统体育、 游艺与杂技		汪清县 图们市
	*朝鲜族跳板、秋千	〃		延边州
	*民族乐器制作技艺 (朝鲜族民族乐器制作技艺)	传统技艺		延吉市
	延边朝鲜族冷面制作技艺	〃		延边州
	*朝鲜族传统婚礼	民俗		延边州
	*朝鲜族花甲礼	〃		延边州
	*婚俗(朝鲜族回婚礼)	〃		延边州

	项目名称	类别		地区
	*朝鲜族服饰	〃		延吉市
	朝鲜族抓周	〃		延边州
2009 (第二批)	朝鲜族奚琴艺术	传统音乐		延吉市
	*朝鲜族洞箫音乐	〃		珲春延吉
	*伽倻琴艺术	〃		延边州
	*阿里郎	〃		延边州
	*盘索里	曲艺		延边州
	"漫谈"和"才谈"	〃	增补	延吉市
	朝鲜族假面舞	传统舞蹈		延吉市
	朝鲜族刀舞(延边州)	〃		延边州
	朝鲜族打糕舞	〃		图们市
	朝鲜族象棋	传统体育、 游艺与杂技		延吉市
	朝鲜族拔草龙	〃		安图县
	*摔跤(朝鲜族摔跤)	〃		延吉市
	龙头游戏	〃	增补	安图县
	朝鲜族尤茨(汪清)	〃		汪清县
	朝鲜族花图游戏	〃		汪清县
	朝鲜族"栖戏"	〃		图们市
	朝鲜族稻草编	传统美术		和龙市
	安图松花石砚制作技艺	传统技艺		安图县
	朝鲜族狗肉制作技艺	〃		图们市
	泡菜制作技艺 (朝鲜族泡菜制作技艺)	〃		图们市
	朝鲜族米肠制作技艺	〃		图们市
	朝鲜族打糕制作技艺	〃		汪清县
	朝鲜族大酱制作技艺	〃		延边州
	朝鲜族传统礼桌名点制作技艺	〃	增补	延吉市
	朝鲜族石锅制作技艺	〃		和龙市
	朝鲜族医药	传统医药		延边州
	朝鲜族崔氏正骨疗法	〃	增补	延吉市
	*中秋节(秋夕)	民俗	增补	延边州

	朝鲜族丧葬习俗	〃		延边州
	朝鲜族农夫节	〃		龙井市
	山泉祭	〃		敦化市
2011 (第三批)	朝鲜族笒艺术	传统音乐		延吉市
	朝鲜族短箫音乐	传统音乐	新增	延边州
	朝鲜族响钹舞	传统舞蹈		延边州
	朝鲜族顶水舞	〃		敦化市
	朝鲜族背架舞	〃	新增	龙井市
	朝鲜族刺绣	传统美术		延边州
	朝鲜族冬至红豆粥制作技艺	传统技艺		延吉市
	朝鲜族糕饼制作技艺	〃		延吉市
	朝鲜族臭酱制作技艺	〃		延吉市
	朝鲜族马格力酒传统酿造技艺	〃		延吉市
	*泡菜制作技艺 (朝鲜族泡菜制作技艺)	〃	扩展	延吉市
	朝鲜族民居建筑技艺	〃		延吉市 龙井市
	野山参鉴别炮制技艺	传统医药		延边州
	烧月亮房	民俗		龙井市
	朝鲜族踩地神	〃		安图县 龙井市
2016 (第四批)	三仙女传说	民间文学		安图县
	朝鲜族龙鼓舞	传统舞蹈	增补	龙井市
	朝鲜族唱剧	传统戏剧		延边州
	传统冰上游艺	传统体育、游艺与杂技		敦化市
	桃核微雕	传统美术		图们市

注：加*符号的项目是由省级升为国家级的项目。

资料来源：根据吉林省发布的各批次非物质文化遗产项目名录整理而成。

在各省、自治区级朝鲜族非物质文化遗产名录之中，舞蹈类非遗项目最多，传统技艺次之，音乐、曲艺类再次，这也十足地表明了音乐舞蹈类文

化在朝鲜族日常生活及其传统文化中的重要位置, 以及其他民族对于朝鲜族"能歌善舞"这第一印象或刻板印象的来源。从数量上来看, 各省、自治区的非遗项目总数中, 朝鲜族非遗项目占据了较高比重。如下表2-3所示。

表2-3 朝鲜族非物质文化遗产项目类型占比分布表(单位: 项、%)

项目类别	国家级非遗	省级(延边地区)非遗
传统音乐	4(21.1%)	6(8.3%)
传统舞蹈	3(15.8%)	17(23.6%)
曲艺	2(10.5)	3(4.2%)
民俗	6(31.6%)	11(15.3%)
传统技艺	2(10.5%)	16(22.2%)
传统体育、游艺与杂技	2(10.5%)	10(13.9%)
传统医药	– –	3(4.2%)
民间文学	– –	2(2.8%)
传统美术	– –	3(4.2%)
传统戏剧	– –	1(1.4%)
计	19(100%)	72(100%)

资料来源: 根据吉林省发布的各批次非物质文化遗产项目名录整理而成。

三、新中国成立后朝鲜族文化遗产保护与发展

随着新中国的成立, 朝鲜族真正融入到中华民族大家庭, 成为中华民族共同体的一员, 朝鲜族传统文化也在中华文化的沃土上得以生根发芽并逐渐发展起来, 形成一种具有中华文化特色的朝鲜族文化。

(一) 建国十七年朝鲜族文化遗产的保护与发展

新中国成立初, "双百方针"的提出为促进我国文化艺术创作和发展提供

了良好的政策依据。1951年，国内围绕京剧的发展问题召开了一场激烈的讨论。一些人主张对传统予以原本不动的全部继承，另一些人则主张将传统的内容全部舍去。为此，毛泽东主席专门题词："百花齐放，推陈出新"，主张要对京剧这种传统艺术以"去其糟粕，取其精华"的形式加以继承和发展。1953年，针对着历史学界有关对中国历史分期问题上的不同观点，毛泽东再次就历史研究工作的方针，主张要"百家争鸣"。在此后的1956年4月28日，毛泽东于中共中央政治局扩大会议上主张"百花齐放，百家争鸣"，并指出"我看这应该成为我们的方针"。同年5月2日，毛泽东在最高国务会议第七次会议上正式提出要实行"双百方针"。可以说，"百花齐放，百家争鸣"也正式成为了我国繁荣文化艺术的基本方针。

新中国成立以后，刚融入中华民族大家庭的朝鲜族也处于恢复生产生活的宏观环境之中。在"双百方针"的指引下，各级文化工作部门在推进朝鲜族文化作品创作的同时，对传统文化遗产加以发掘和整理。

延边州政府在建州之初就提出了保护和发展民族文化的发展宗旨，以延边歌舞团的音乐家为中心，组成了调查组，分派到了延边州内的诸多朝鲜族村庄，开始发掘、搜集、整理民间文学、民间舞蹈、民间(才艺)艺术等方面的文化遗产。在调查组的勘查过程中，注意发现、挖掘和培养朝鲜族艺术人才及后备力量，先后挖掘了金文子、赵钟周、禹济刚、朴贞烈、李锦德等朝鲜族民间艺人和李仁龙(洞箫)、李炳烈(长鼓)等朝鲜族传统乐器演奏家[12]。

1954年1月5日，《东北朝鲜人民报》发表了"要重视民族民间艺术"的社论，1954年3月11日《延边日报》刊登了"开展民间口传文学的研究工

12 宋旭日，朴今海. 延边朝鲜族非遗传承现状及其发展对策研究. (韩)历史文化研究. 第51辑. 2014.

作"的评论，呼吁重视民间文学与艺术作品的收集整理。在政府的重视与舆论媒体的号召下，1956年8月，延边作家协会附设民间文学委员会(后更名为延边民间文学研究会)成立，郑吉云任首届主任，会员有金礼三、朱宣宇、金泰甲、李龙得等12人。研究会以举办民间文学学习班、收集整理民间文学、举办民间故事讲演大会为主要形式，推进民间文艺的发掘整理和保护工作。

同一时期，各种文艺团体和学校也如雨后春笋般建立起来。早在光复后的1946年，延边就有了由吉东保安军政治部组建的宣传队，1948年该宣传队转到地方改称文工团，1953年正式更名为延边歌舞团。[13] 1956年以后各县市都成立了专业文工团。此时，基层群众艺术团体也异常活跃。1957年，延边地区就已经拥有了19个农村俱乐部、16个厂矿俱乐部、542个业余剧团、310个创作组、450个图书室、100个放映站、2217个黑板报、3315个老年读报组。[14] 1957年10月，延边艺术学校成立。该校自成立之初便设置舞蹈专业，开设了农乐舞、假面舞、手鼓舞等课程，为延边歌舞团及各县市文工团培养了大批艺术人才。在各级政府及社会组织的共同努力下，经过长期积累和发展的朝鲜族文化遗产得以薪火相传、代代守护，并与时俱进地朝着舞台化发展。

如前所述，农乐舞是朝鲜族农耕文化孕育的大众性民间艺术的集大成，主要的传承土壤是乡村的田间地头和乡村聚落共同体，传承人是从事农业的农民大众，但随着各种文化团体的成立与文化活动的多元化，农乐舞开始搬上舞台，渐趋舞台艺术化。早在20世纪30年代，名叫韩成俊的艺人就将农乐改编为舞蹈搬上了舞台。日帝投降之后的1946年12月，当时的

13　千寿山主编. 中国朝鲜族农乐舞[M]. 北京:民族出版社, 2017:18.

14　金钟国、金昌浩、金山德. 中国朝鲜族文化活动[M]. 北京:民族出版社, 1993.

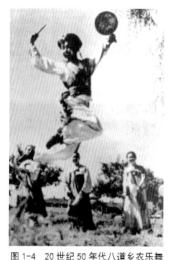

图1-4　20世纪50年代八道乡农乐舞
金明春提供

延吉县(如今的龙井市)八道村25名农民组成文工团，也将"农乐舞"舞台化，之后各地的文艺汇演中不时出现各种形式的"农乐舞"。建国初期，延边地区与全国一样，先后经历了经济恢复、朝鲜战争、"三反五反运动"等剧变期，朝鲜民族传统文化艺术也理应顺时代政治、经济、社会发展的需求，担负起鼓舞和推动人民群众勇往直前的使命。由此，带有浓厚时代色彩的各类作品，尤其是反映时代要求和人民心声的精品力作不断涌现，优秀人才脱颖而出。赵得贤创作的舞蹈"农乐舞"便是其例。

赵得贤出生于朝鲜平壤，上世纪三十年代后期，在中国哈尔滨师从俄罗斯舞蹈家古雅朵夫斯伽娅和依杰霍夫斯基学习芭蕾舞，1947年参加朝鲜义勇军第三支队，1949年2月应时任延边专区主席朱德海的邀请，加入到延边文工团。到延边之后，他就关注到了朝鲜族传统音乐文化中的"农乐舞"，便开始收集各地不同类型的农乐舞，取其精华、弃其糟粕，对传统农乐舞进行"改造"。

为了更好地提升创作效果，赵得贤一方面多次下到东盛涌乡，与农民们同吃同住同劳动，感受农民的生活气息，另一方面从东北三省邀请30多名民间艺人到延边文工团"传经送宝"，其中也包括尤为擅长象帽舞和手鼓舞的河兑镒。赵得贤在河兑镒身上学到了农乐游艺的整个流程、象帽技巧以及农乐舞的独到艺术风格。在具体的创作过程中，赵得贤突出了农乐舞中朝鲜族积极面对农事的淳朴热情和喜迎丰收的喜悦之情，以及朝鲜族乐

观面对困难的精神品格，抛弃那些"消极、迷信的要素，即巫师舞或者部分低级游艺、对社会生活的不当讽刺、异国情调等糟粕"[15]，以健康、快活、欢欣、喜悦、悦动、有力的主旋律，充分表达新中国朝鲜族农民的幸福感。不仅如此，为了达到舞台化的目的，赵得贤大胆地以男女对舞的形式代替传统的以男性为主的农乐舞，并把国外芭蕾的跳跃动作与民族舞蹈动作相结合，穿插男演员高高跃起的现代舞蹈技法，即通过越过蹲在那里的女舞蹈演员头顶的"大跳"来升华传统农乐舞的艺术性。另外，在舞蹈的结尾部分，男女演员双双怀着喜悦的心情相互对视，用手鼓鞭敲击着鼓的边沿，围着鼓声团团旋转，这样的场面与在寒冷的俄罗斯旷野上，男女流着汗飞快地击打着手脚通过旋转来抵御寒冷的俄罗斯舞蹈风格十分相似。最后加快速度，女子原地旋转，男子则一条腿弯曲提起，把手鼓夹在膝弯里，不停转动鼓鞭，以直立造型结束舞蹈，更是给观众们留下一种热情奔放、刚劲有力、洒脱大方的印象。赵得贤把外来的文化与民间农乐游艺的技法极为巧妙的结合在一起，将由几小时的民间农乐游艺缩短为高度艺术化的10分钟左右的《农乐舞》推向舞台，从此历经数十年岁月的朝鲜族农乐舞，以崭新的面貌在东北三省朝鲜族聚居区广泛普及和传播开来。

同样地，一些传统的艺术作品与体裁也得以恢复和发展。"老两口对唱"便是建国初期被挖掘并发展至今的传统音乐项目。1945年延边地区获得解放后，金泰国、李永军在和龙头道一带开展业余演出时扮演了老两口上台表演，受到了朝鲜族群众的热烈欢迎。1950年和龙市的文化馆成立后，对老两口对唱的词曲创作进行了加工整理，对表演形式加以规范化，演出愈加受到观众的普遍认可和好评。在专业和业余文艺队伍中拥有众多的

15　崔凤锡. 赵得贤论. 中国朝鲜民族艺术论[M]. 沈阳:辽宁民族出版社, 1991:379–80.

"老两口对唱"的演员和作者中，演员扮像极具喜剧效果，年龄不受约束，但年少者更受欢迎，男扮女装、女扮男装等形象更是层出不穷。它以唱为主、以对白表演为辅，中间夹杂着朝鲜族舞蹈，演员或恩爱、或绊嘴，对话风趣诙谐，顽皮幽默，在笑声中展现先进人物和新生事物，歌唱各时期广大群众火热的晚年生活，极具延边朝鲜族的地方特点。老两口对唱是民族特色浓郁、表演形式灵活、内容丰富的艺术表演形式，它融合民间音乐、舞蹈和曲艺艺术为一体，是延边地区特有的表演艺术，具有较高的艺术价值。在人民充满热情建设社会主义的年代里，老两口对唱以幽默朴实的风格为百姓调剂生活，丰富着社会主义文艺事业的发展。迄今为止，这一独特的朝鲜族文化艺术形式只有和龙市才有，且拥有作品110余首。

"农乐长短"也是新中国成立初期发掘整理出来的弥足珍贵的文化遗产。"农乐长短"是朝鲜族所独有的节奏节拍体系，也可以称为"长短"，它距今已有近160多年的历史，是朝鲜族乐器和朝鲜族传统音乐不可缺少的重要组成部分，也是研究中国少数民族传统乐器和传统音乐的珍贵历史资料。"农乐长短"是由延吉市朝鲜族艺术团第一任团长、民间艺人、民族作曲家金声民，将其作为独立的节目搬上舞台的。从此以后，"农乐长短"这一组队表演形式在延边地区和东三省广泛普及，成为中国朝鲜族具有代表性的打击乐节目之一，同时也成为朝鲜族现实生活和娱乐中不可分割的一部分。"农乐长短"的挖掘与普及，不仅反映了当时朝鲜族农业生活的节奏，而且也突显出了朝鲜族群众对于生活的热爱。农乐长短是朝鲜族人民从朝鲜族"农乐"中吸取最精华的节奏音乐形成和发展起来的，特点是由两种铜器和两种木皮乐器加以配合，以由慢逐渐加快，由简单逐渐变复杂(变奏)的顺序来表现演奏当中的突慢、突快、突强、突弱。四种乐器在演奏中可各自进行独奏。通过铜乐器和木皮乐器的对话来表达民族的性格，其中小锣起指挥作用。早在挖掘之时，它已经运用在了各类朝鲜

传统音乐中，其类型多达四、五十种。虽然"农乐长短"仅由长鼓、鼓、大锣、小锣这四种乐器来完成，但却反映了朝鲜族人民在劳动中创造快乐的精神和纯朴的民风。

在"双百方针"下，建国以后不仅成立和发展了各种朝鲜族文化团体，而且根据时代发展的需要，也不断改编、翻新和创造各种文化体裁和作品。1961年，根据中央文化部和中国音乐家协会的联合通知，延边州还专门成立了旨在保护与传承民族文化的专职机构"民间文艺研究组"，大力推进朝鲜族民间艺术文化的发掘整理工作。但总体来看，新中国成立初期对于朝鲜族民间艺术的挖掘主要围绕民间音乐、民间舞蹈和民间文学为中心。虽然在发掘整理非物质文化遗产方面做出了极大努力，但由于历史因素，当时的人们未能够广泛深入地整理、也未能普遍具体地着手和挖掘民俗、岁时节令等其他非物质文化遗产，这无疑是一种遗憾、值得惋惜。

(二) 非物质文化遗产概念的提出

自2001年与2003年我国昆曲和古琴艺术相继入选联合国教科文组织第一批和第二批"人类口头和非物质遗产杰作名录，"非物质文化遗产(以下简称"非遗")这个陌生拗口的词语开始闯入我国百姓的生活。被来自国外的火种点着的"遗产热"作为一种获取政治文化和经济资源的招牌，突然席卷了中国大地。

国际社会对非遗的重视，是受到早在1952年颁布的日本≪文化财保护法≫的影响。在≪文化财保护法≫中，日本已经涉及到"无形文化财"的概念。所谓"文化财"，即指文化遗产。1972年联合国教科文组织第17届会议在通过≪保护世界文化和自然遗产公约≫(Convention Concerning the Protection of the World Cultural and Natural Heritage)的同时，提交了一份关于非物质文化遗产的提案，指出"无形文化财"即"非物质文化遗产"。

1973年，玻利维亚首次在教科文组织内部提出保护非物质文化遗产的建议。1977年，教科文组织在保护遗产的文件中，将文化遗产明确划分为有形文化遗产和无形文化遗产两大类型。1997年，教科文组织创立了"人类非物质文化遗产代表作宣布"制度。在这其中的20余年间，在联合国教科文组织和世界遗产委员会的有关文件中，先后出现了"民间文化"(Folk Culture)、"传统文化与民间创作"(Tradional Culture and Folk Creation)、"口头遗产"(Oral Heritage)、"非物质遗产"(Nonphysical Heritage)、"口头和非物质遗产"(Oral and Intangible Heritage)以及"非物质文化遗产"(Intangible Cultural Heritage)等多个概念。与"非物质文化遗产"概念相关的中文表述则有"非物质遗产"、"无形文化遗产"、"民族民间文化"、"民间文化遗产"、"口述与无形遗产"、"口述和非物质遗产"、"口头和非物质遗产"以及"非物质文化遗产"等。

为了号召世界各国对非物质文化遗产进行有效的保护，联合国教科文组织分别通过了一系列文件，包括1989年的《保护民间创作建议案》(Recommendation on the Safeguarding of Traditional Culture and Folklore)、1997年的《宣布人类口头和非物质文化遗产代表作申报书编写指南》、2001年的《世界文化多样性宣言》(UNESCO Universal Declaration on Cultural Diversity)、2002年的《伊斯坦布尔宣言》(Istanbul Declaration)以及2003年第32届大会通过的《保护非物质文化遗产公约》(Convention for the Safeguarding of the Intangible Cultural Heritage)。在这些文件中，最为重要的概念有三个，即"民间创作(民间传统文化)"、"口头和非物质遗产"和"非物质文化遗产"。

《保护民间创作建议案》对"民间创作(民间传统文化)"的定义为："民间创作(民间传统文化)是指来自某一文化社区的全部创作，这些创作以传统为依据、由某一群体或一些个体所表达并被认为是符合社区期望的作

为其文化和社会特性的表达形式; 其准则和价值通过模仿或其他方式口头相传。它的形式包括: 语言、文学、音乐、舞蹈、游戏、神话、礼仪、习惯、手工艺、建筑术及其他艺术。"[16] ≪宣布人类口头和非物质遗产代表作申报书编写指南≫中对"人类口头和非物质遗产"的界定基本上沿用了上述"民间创作(民间传统文化)"的定义, 其定义为: "各民族阶段性成果以及他们继承和发展的知识、能力和创造力, 他们所创造的产品以及他们赖以繁衍生息的资源、空间和其他社会及自然层面; 这种历史亮点使现存的群体感受到一种承继先辈的意识, 并对确认文化身份以及保护人类文化多样性和创造力具有重要的意义。"

≪保护非物质文化遗产公约≫以国际性标准法律文件的形式正式确定了"非物质文化遗产"的名称和概念, 并对其作了如下定义: "非物质文化遗产是指被各群体、团体、有时为个人视为其文化遗产的各种实践、表演、表现形式、知识和技能, 及其有关的工具、实物、工艺品和文化场所。各个群体和团体随着其所处环境、与自然界的相互关系和历史的条件不断使这种代代相传的非物质文化遗产得到创新, 同时使他们自己具有一种认同感和历史感, 从而促进了文化多样性和人类创造力。在本公约中, 只考虑符合现有的国际人权文件, 各群体、团体和个人之间相互尊重的需要和可持续发展的非物质文化遗产。"[17]

联合国教科文组织的这些文件中关于非物质文化遗产的条款以及所阐明的思想, 得到了包括我国在内的世界各国学者和政府的广泛认同。目前我国国务院和政府有关部门的一系列官方文件、联合国教科文组织的≪保护非物质文化遗产公约≫中文文本均统一使用"非物质文化遗产"的

16 王文章. 非物质文化遗产概论[M]. 文化艺术出版社, 2006:5.

17 范俊军编译. 两盒过教科文组织关于保护语言与文化多样性文化汇编[M]. 民族出版社. 2006:81.

概念。但是对于非物质文化遗产的定义，也有人认为它只是一个初步的界定，还有待于进一步加深理解。

(三) 朝鲜族非物质文化遗产保护工作的开展

"非物质遗产"概念被引入中文语境，时间上更晚一些。这一概念开始比较频繁地进入人们的视野是2001年，我国积极参与向联合国申报第一批人类口头和非物质遗产代表作项目。这一年"昆曲"成功列入联合国教科文组织在巴黎宣布的第一批"人类口述和非物质遗产代表作名单，引起了党和政府对保护中华民族非物质文化遗产的高度重视，有力地推动了我国非物质文化遗产保护工作的深入开展。2005年4月，国务院办公厅印发了《关于加强我国非物质文化遗产保护工作的意见》(国办发〔2005〕18号，以下简称《意见》)。《意见》明确了非物质文化遗产保护工作的目标、指导方针和基本原则。目标是通过全社会的努力，逐步建立比较完备、有中国特色的非物质文化遗产保护制度，使我国珍贵、濒危并具有历史、文化和科学价值的非物质文化遗产得到有效保护，并得以传承和发展。指导方针是保护为主、抢救第一、合理利用、传承发展。基本原则是政府主导、社会参与、明确职责、形成合力; 长远规划、分布实施、点面结合、讲求实效。《意见》提出，要建立国家级和省、市、县级非物质文化遗产代表作名录体系，逐步形成有中国特色的非物质文化遗产保护制度。国家级非物质文化遗产代表作名录由国务院批准公布，省、市、县级非物质文化遗产代表作名录由同级政府批准公布，并报上一级政府备案。并且"国务院每两年批准并公布一次国家级非物质文化遗产代表作名录。"

2005年12月国务院下发《关于加强文化遗产保护的通知》(国发〔2005〕42号，以下简称《通知》)，《通知》阐述了当前中国保护文化遗产的重要性和紧迫性，制定"国家+省+市+县"四级保护体系，要求各地方和各有关

部门贯彻"保护为主、抢救第一、合理利用、传承发展"的工作方针，切实做好非物质文化遗产的保护、管理和合理利用工作。国务院决定从2006年起，将每年六月的第二个星期六设立为中国的"文化遗产日"。《意见》与《通知》是关于文化遗产保护工作的一个纲领性文件，对我国开启新的工作局面具有重要的指导意义。一系列纲领性文件的颁发，使非物质文化遗产的保护工作受到大众的重视，在新的历史背景下被赋予了崭新时代内容，展现了鲜活和旺盛的生命力，大量民间珍稀的非物质文化遗产被挖掘、整理、介绍与研究，呈现出前所未有的发展态势。

《意见》与《通知》的颁发以后，州委、州政府及各级文化行政部门高度重视非遗事业。州文化主管部门多次召开专题会议，认真学习文件精神，研究并提出了具体实施意见。根据州政府的部署，非物质文化遗产保护工作纳入到《延边朝鲜族自治州文化事业发展十一五规划》，以此为持续推进非物质文化遗产保护工作奠定了坚实的基础。2006年初，延边朝鲜族自治州成立了由州财政局、州文化局牵头，由州发展改革委员会等相关部门共同参与的"延边朝鲜族自治州非物质文化遗产保护领导小组"，成立了相应的工作办公室与延边文化艺术研究中心合署办公，负责日常工作。之后，领导小组聘请州内社会、历史、民俗和文化艺术方面的专家学者，成立了州非物质文化遗产保护工程专家组和评审委员会。州及各县(市)政府先后投入近200万元开展非物质文化遗产的普查、培训、抢救和保护等各项工作。全州非物质文化遗产保护工作全面铺开以来，一方面全面调查、了解和掌握了延边朝鲜族自治州非物质文化遗产保护工作的基本情况，同时还积极征得省厅的支持，申请在延边举办全省非物质文化遗产普查培训班，全面培训全州各县(市)文化系统和相关单位项目负责人。为了确保全面系统地开展普查，延边州建立和完善了州、县(市)两级普查体系，促成象帽舞、秋千、跳板于2006年列入国家级第一批非物质文化

遗产保护名录。在申报国家级非遗的过程中，经过各级文化部门和相关部门的辛勤工作，截至2006年末，全州共搜集、整理了包括民间音乐、民间舞蹈、民间美术、民俗等十大类非物质文化遗产项目172项。在2008年的第二批国家级和第一批吉林省非物质文化遗产名录申报工作中，经专家组认真分析和论证，最终确定33个项目为延边朝鲜族自治州第一批非物质文化遗产名录项目。其中，长鼓舞、鹤舞、洞箫音乐、三老人、民间乐器制作技艺、朝鲜族服饰、花甲礼、传统婚礼等8项具有浓厚民族特色的代表性项目被成功列为第二批国家级非物质文化遗产保护名录。

2009年4月，延边朝鲜族自治州专门召开非物质文化遗产工作会议，要求加强延边朝鲜族自治州非物质文化遗产保护工作力度，高质量地完成延边朝鲜族自治州第二批非物质文化遗产名录和吉林省第二批非物质文化遗产名录申报工作，为2010年申报国家级名录做好准备。同时，为了更好地营造全社会关注非物质文化遗产保护工作的氛围，新闻媒体大张旗鼓地进行非物质文化遗产保护宣传工作，倡议全社会关注非物质文化遗产保护，积极提供项目线索，取得了良好的动员和宣传效果。到2009年9月为止，延边朝鲜族自治州共搜集朝鲜族民歌2000多首，民间舞蹈30多种，民间器乐曲100多首，戏曲音乐150多首。以此为基础，2011年朝鲜族摔跤、伽倻琴、阿里郎、盘索里、回婚礼、秋夕等6项成功被列入第三批国家级非遗；2014年朝鲜族泡菜制作技艺被列入第四批国家级非遗；2020年朝鲜族奚琴、百种节被列入第五批国家级非遗。

一、朝鲜族非物质文化遗产的特征

朝鲜民族自19世纪末从朝鲜半岛迁入中国成为中国的少数民族以来，历经了长达一个半世纪的时间，并形成了以延边朝鲜族自治州为中心的朝鲜族聚居地，扎根在中国东北地区。尤其在延边地区一带生活的朝鲜族以图们江北岸为中心，以传统居住区地域和农耕文化为基础，比较完整地保存了朝鲜民族固有的传统文化。他们在与其他民族同胞交往交流交融过程中，经过与中国社会文化的接触和碰撞，孕育创造出了自己独特的文化，并以此为纽带形成了具有较强凝聚力的民族共同体。正因为如此，朝鲜族非遗除了其他民族非遗所具有的"无形"性、地域性、传承性、通俗性、民族性、多元性、活态性等共性特征以外，也有其独到的特征，集中表现在农耕文化特征、聚落文化特征、双重文化特征、豪放的民族性格等方面。

(一) 农耕文化特征

经济发展在本质上是一个文化过程。[1] 任何一个民族的文化都离不开本

民族的生计模式和所处的地理、社会环境。中国朝鲜族是跨境而来的民族，其主体是迫于生计而跨过鸭绿江、图们江移居东北垦殖拓荒、寻找生路的贫苦农民。他们既是农耕生产的主体，也是文化生产的主力。正因为移民主体是视"农者为天下之大本"的广大农民阶层，因此在长期的开发和建设东北边疆的过程中才得以产生与农耕生产息息相关的各种文化，诸如农耕祭祀、生产礼仪、岁时风俗、多神信仰、节日文化等这些在新的生存环境中落地生根，逐渐形成朝鲜族独有的文化特色。东北地区首次被列入联合国教科文组织非遗名录的"农乐舞"，便是朝鲜族农耕生产、祭祀活动、娱乐活动、民间艺术和喜庆节日的集大成，集中反映和体现了一个农耕民族在其历史发展长河中所凝结的独到的生活方式、精神价值和集体人格[2]。

据考证，农乐舞就与这种古老的稻作生产息息相关，它最早可追溯到古朝鲜时代春播秋收时祭天仪式中的"踩地神"。而后在水稻生产过程中，他们每逢下地，都将扁鼓和唢呐与农具一起带往田间，以便田间休息时即兴起舞，以欢乐的歌舞荡涤疲劳。可以说，传统的稻作生产形式、原始的稻作生产工具及粗放的田间管理方式，为以农乐舞为代表的非物质文化遗产培育了生成发展的沃土。关于农乐舞和农耕文化之间的相关性，农乐舞的国家级传承人金明春讲述道：

> 农乐，通俗地讲就是农民的音乐，其中包括农乐游戏和农乐舞，民间上称为"风乐"、"风物游戏"、"风物祈愿"。我们可以把农乐舞看成是朝鲜族农耕文化的缩影。这首先表现在农乐舞最醒眼的标志物"农旗"上。你

1　余秋雨. 定义文化:精神价值、生活方式和集体人格. 济南日报[N], 2013-04-23.
2　朴京花, 朴今海. "生活化"——朝鲜族非遗保护与可持续发展路径研究[J]. 北方民族大学学报(哲学社会科学版), 2019(3).

们看一下农旗上写的字就
能看明白，写的就是"农者
天下之大本"七个字。说明
什么呢？农乐舞就是源于农
业，源于农事活动。因为朝
鲜族是典型的农业民族，又
是一个典型的水稻民族，当
初移民到中国境内以后，他

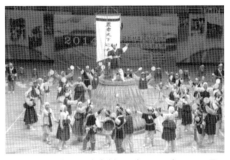

图 2-1 第二届中国农乐舞大赛场面（摄于 2014 年 10 月 24 日）

们开荒耕种，苦不堪言。在艰苦的农业活动之余，他们常常围坐一团，奏
响轻快的长短节拍，载歌载舞，以这种形式解除劳动之苦，凝聚村落的力
量，并消除对远在朝鲜的故乡的思念。久而久之，这种团体性的娱乐活
动根据不同场合和需要，渐渐发展成为劳作型农乐、演艺型农乐、祈愿
型农乐、乞粒型农乐等不同类型。

访谈对象：金明春(男，1958年生)；时间：2021-02-07；

地点：汪清县象帽舞艺术团

常言道：一方水土养一方人。朝鲜族非遗中，包括农乐舞在内的所有非
物质文化遗产都与农业活动有着千丝万缕的联系。尤其是占最大比重的
民俗类各种非遗项目，都带有浓厚的农耕文化色彩。譬如烧月亮房和踩地
神活动，蕴含的是视土地为命根子的朝鲜族祖先们对土地神的敬仰、祭
祀，即用演奏、演唱、舞蹈、演说、祭祀等活动慰劳并祈求地神为农家除
祸招福、保佑安康的深沉内涵；山泉祭蕴含的是农业民族对水源的重视与
渴求；而源于农历7月15日百种节的"农夫节"则是农忙之后，朝鲜族农夫
们欢聚在一起祭奠农神"百种"的日子，是真正的农民的节日。正是世世代
代对农业的执着和追求给朝鲜族的非物质文化烙上了浓厚的农耕文化因

子，同时农业和农村在朝鲜族发展过程中也将最完整的经济和文化基因一直传承发展至今。

(二) 聚落共同体文化特征

朝鲜族迁入到中国东北之后，受制于当时复杂的自然环境、社会环境及文化生存需要，以图们江、鸭绿江沿岸为中心，形成了单一的民族聚落空间，开启了集聚生活。作为移民最基本社会生活单位的村落，既是维持自给自足的传统农业生产生活方式的经济共同体，也是移民们相扶相助、激活社会联结、塑造村落团结与秩序的文化共同体，为确保朝鲜族民族文化同质性提供了肥沃的土壤。

中国传统的乡村社会，以宗族为基本社会结构。宗族文化作为一种与封建专制相表里的社会现象，在政治经济基础已发生根本性变化的当下，在我国广大乡村地区依然与社会生活紧密交织在一起，绵延发展。起源于血缘传统、身份族群和社会纲常的乡土伦理，使得宗族文化成为农村生活的一个重要层面，构成我国社会的一种特有文化，渗透到社会伦理，道德规范，社会生活的各个方面，深入扎根与广大乡村民众的深层认知结构中[3]。朝鲜族也是聚集而居，但因为它是移民社会，而且移民大部分是迫于生计而迁移的处于社会底层的贫苦农民。在他们的聚落空间里，宗族性、宗族文化没有中国传统乡村那么发达，对初来乍到陌生之地的移民而言，迫在眉睫的是能够组织一个群策群力、相扶相助，进而维系来自不同地方移民的共同体组织。于是各种以相扶相助为目的的"契"应运而生，契成为村落共同体联结社会的媒介和桥梁。

3　陶勤. 乡土社会与宗族文化——浅谈中国农村宗族文化的乡土根源[J]. 文化产业研究，2016 (03).

所谓"契"，是指朝鲜自古传下来的旨在相扶相助的民间协同组织。朝鲜传统社会中契作为共同体组织广泛地存在于各个阶层中，与人们的生产、生活密切相关，并随着生产力的发展和社会的变迁而不断发展和变化，在当时社会经济、文化以及在维持地域社会秩序自治等方面也发挥了重要的作用。无论契的对内职能还是对外职能，都有一个共同点，那就是它指向相扶相助的共同体意识[4]。朝鲜移民到中国以后，因为国籍、身份、地权等诸多方面的不确定性，更是需要一种自主、自愿、自律的相扶相助共同体组织，于是在民间上，各种不同的"契"陆续组织起来，按其目的和功能，可分为如下几种：一是以村里的公益事业为目的的洞里契、学契、松契、堤堰契等；二是以相扶相助为目的的婚丧契、宗契、劳动契、农契、牛契、裸负商契等；三是以社交为目的的同甲契、老人契等；四是以金融为目的的储蓄契、殖利契、与富契等。"契"一般以村落内居民为对象，但也存在超出村落范围的具有一定辐射性的"契"。

正是通过共同体携手协作和相互分享的惯行，朝鲜族先民们忍受定居开垦过程中的各种痛苦与煎熬，增强邻里间的纽带感和归属感，而且在以"契"为基础的共同体内，每个村落自身的共同意识、公共精神、互惠与协作以及各种谋生技术文化、口碑传承文化、礼仪文化、信仰文化、喜庆文化等诸多带有群众性的文化得以生成，并如同惯例口传心授，绵延不断[5]。如表2-1、表2-2所示，在诸多朝鲜族国家级、省级非遗项目中，除极个别技艺类项目外，其他项目基本上以民众参与为前提，而且是基于聚落民族共同体日常生活的大众性文化。"农乐舞"便是朝鲜族聚落共同体文化的代表性杰作，带有群居群舞的传统，是包含集体农耕、祈求平安、

4 李春兰. 韩国共同体组织"契"的起源与发展[J]. 亚太教育, 2016(08).

5 朴京花, 朴今海. "生活化"——朝鲜族非遗保护与可持续发展路径研究[J]. 北方民族大学学报(哲学社会科学版), 2019(3).

欢庆节日等大众性内容的文化活动。

(三) 双重性(二重)文化特征

朝鲜族是从朝鲜半岛跨境迁入的跨界民族。朝鲜族迁徙东北定居后, 不仅继承了朝鲜半岛的传统文化, 而且在中国不同历史时期的政治制度和经济生活以及与其他民族的多文化接触中, 经历了不同文化间的碰撞和变化, 逐渐形成了带有中国特色的朝鲜族文化。

围绕着朝鲜族文化的性格, 学界见仁见智, 有些学者基于朝鲜族的中华民族"国民性", 主张朝鲜族文化是纯粹的中国朝鲜族文化; 又有一些学者则基于朝鲜族的"民族离散"(Diaspora)性质, 主张朝鲜族文化具有双重性质; 还有些学者则主张"边缘文化论。"[6] 但不管是哪一种主张, 都无法否认的是朝鲜族文化与朝鲜半岛的千丝万缕密切联系, 朝鲜半岛始终是朝鲜族文化无法割舍的"根"。当然, 这种"根"意识也随着朝鲜族在中国特殊的生活经历而发生嬗变, 构成了朝鲜族文化有别于朝鲜半岛的朝鲜族独特的族裔体验。

比如"阿里郎", 本源于朝鲜半岛, 但朝鲜移民迁移中国东北之后, 在中国不同时代的历史背景及生存环境下, 给传统阿里郎注入了他们自己的主体意识, 不断推陈出新、创造和发展了既有朝鲜半岛的文化元素, 也有中国文化特色的朝鲜族独有的"阿里郎"。抗日战争时期, 朝鲜族流传有歌唱抗日独立军胜利喜悦的≪欢乐阿里郎≫; 解放后的朝鲜族之中, 流传有歌唱喜悦的≪新阿里郎≫(荣泽龙作词、许世禄作曲); 而在"文革"结束之后, 又有了≪长白新阿里郎≫(崔贤作词、安继麟作曲), ≪花开阿里郎≫(蔡泽龙作词、金南浩作曲)等等。这些以传统阿里郎的音乐旋律为基础, 结

6　정희숙, 조선족 문화변동과 문화정체성, 역사문화연구, 제35집(2010).

合时代特征和新的社会文化要素而创作出的诸多新形式的中国朝鲜族"阿里郎"层出不穷。

　　农乐舞之中的象帽舞亦如此。尽管其始为从朝鲜半岛不同地域移植过来的象帽，但长期远离母体，在中国境内生根发芽的发展过程中，其表现形式和所隐含的精神特质有了新的变异和补充。朝鲜族民众在农耕实践中保持朝鲜半岛象帽舞原型的前提下，不断注入新的中国元素，对象帽舞不断进行新的文化创造：一是在象帽的外观上，把象帽彩带长度延伸为32米，象帽主体颜色由黑色改为中国人喜欢的红色，原象帽前沿部分的白色也改为桃红色；二是在表演技法上，添加了只有朝鲜族独有的穿圈技法和三彩带甩动技法等高难度动作。农乐舞传承人金明春对象帽舞的双重性如实道：

　　　　要客观地对待象帽舞和其他许多朝鲜族非遗的这种双重性。因为朝鲜族是从朝鲜半岛过来的，她的文化不可能不带有类似于朝鲜半岛的因素。比方说象帽舞，谁也不能否认它的根是在朝鲜或者是韩国吧？象帽是我们的祖先从朝鲜迁移过来的时候，是从那里带过来的。但是还有一点需要强调的是，到了中国以后我们又根据在中国的生产实践经验，也根据中国文化的环境，对象帽进行了补充和改进。瞧我们现在的象帽，不管是彩条的长度也好、色泽也好，还有表演方式也好，都与朝鲜、韩国有明显的差异，独具我们特色。

　　　　　　　　　　访谈对象：金明春(男，1958年生)；时间：2020–11–25；
　　　　　　　　　　　　　　　　　　　地点：汪清县象帽舞艺术团

　　正因为跨界民族的文化双重性和文化的复合变异特征，朝鲜族非遗在国家级世界级舞台上频频亮相的过程中，经常引来韩国方面的质疑。在"申遗"问

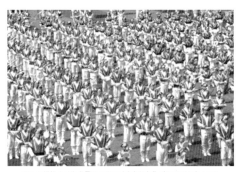

图 2-2 挑战吉尼斯世界纪录的"千人象帽舞"（摄于 2012 年 8 月）

题上，中韩之间一直摩擦不断，农乐舞、阿里郎、泡菜技艺等非遗产生的文化冲突便是案例。2009年，朝鲜族的"阿里郎"被列入国家级非遗时，韩国国内一度危机意识高涨，一些人反应强烈。

对此韩国旌善阿里郎研究所的陈永善所长说："阿里郎像花种一样"、"花种沾到衣襟撒到延边就能开出符合延边地形的花朵；撒到俄罗斯就能开符合俄罗斯地形的花朵，花种一样但花朵却因地而异"。对延边的阿里郎陈永善道："朝鲜族的阿里郎归根结底是朝鲜族的阿里郎，和我们的阿里郎相比，其历史的音乐的情结不同。中国把阿里郎列入国家级非遗不足为奇，也不必大惊小怪。当下朝鲜族人口急剧下降的形势下，力求要传承和保护阿里郎的中国做法应得到高度评价才对。"[7]

(四) 热情豪放的民族性格

朝鲜族是一个热情豪放的民族，在国家级、省级非遗名录中歌舞曲艺类项目尤占突出的比重。如表2-3，国家级朝鲜族非遗中传统音乐、传统舞蹈和曲艺类项目有9项，占总数的47.4%；省级(延边地区)朝鲜族非遗中传统音乐、传统舞蹈和曲艺类项目有26项，占总数的36.1%。这足以窥见朝鲜族人民对艺术的钟情和喜爱。

朝鲜族喜相聚，能歌善舞。无论是田间地头还是日常生活；无论是年节

7 陈永善. 阿里郎像花种. [韩]同胞世界新闻，第298期. 2013-8-13.

喜庆还是家庭聚会，男女老少敲打瓢盆，伴歌起舞是常有的生活风景。歌舞类非遗之多折射的就是即兴、豁达、开朗、乐观的朝鲜族民族性格和审美取向。农乐舞之所以成为我国唯一的舞蹈类世界级非遗也与其所蕴含的乐天豁达的民族气质不无关系。

朝鲜族民间音乐具有极为浓厚的民族气韵。它旋律流畅、优美动听、感情内在含蓄、节奏起伏、富有活力。在日常生活中一般常用"古戈里"、"安旦"、"它令"、"扎津古格里长短"、"挥毛里"这几种节奏，节拍多为6/8、12/8、3/4或2/4、4/4等。[8] "古戈里"节奏，是朝鲜族民间舞蹈最常见的，也是最有代表性的、最有风格特点之一。一般是6/8拍子两小节一句、四小节为一乐段，而12/8拍子则是一小节为一乐句，两小节为一乐段。这是因为舞者跳舞时，经常是以双数小节完成一个动作或一组动作的缘故。"古戈里"节奏一般是中等速度，曲调优美动听，歌唱性较强。它具有延伸性和起伏性的特点，根据朝鲜族舞蹈的动律及情绪的变化，节奏可以有所变化。"安旦"节奏轻快、跳跃、活泼，节奏是四小节为一乐段。"扎津古格里长短"节奏流畅、轻快、活泼。"它令"节奏刚劲有力。舞蹈者通过感受这些抑扬顿挫的音乐，激起其内在感情的共鸣，并将感情溶化在音乐之中。通过舞蹈的特定形式、内容，用舞姿表现出节奏感。这种节奏感再结合着自身各个部位，便可把舞蹈的内在感情无遗地表达出来。

长鼓舞是朝鲜族民间舞蹈中比较常见的舞蹈，表演者将长鼓挎于身前，左右手持鼓鞭、鼓槌击鼓面或以掌拍鼓面，边击边舞，激励舞者抒发内心世界。舞蹈的节奏是鲜明的、爽朗的，洋溢着热烈、欢欣、活跃、美的情绪，给人们以亲切、激动、倾慕以及无比回味和留恋之感。朝鲜族人民就是这样把民间活动与民族舞蹈水乳交融般结合起来，使得朝鲜族民族乐舞

8　姜兰. 浅谈朝鲜族民间舞蹈的特征[J]. 乐府新声. 1990(03).

文化与民间活动的开展如影随形、相得益彰。哪里有民间活动，哪里就有舞蹈；哪里有舞蹈，哪里就有民间活动。

正因喜相聚、喜歌舞，朝鲜族的歌舞多具群唱群舞的形式，大多带有集体农耕、抵抗侵略、欢庆节日、庆典器具的技巧运用等特征。朝鲜族民间歌舞多有即兴性质，其特点是幅度大，表演者的内在情绪与动作和谐一致，善于表现潇洒、欢快的情绪，旋律优美、节奏多变。

二、朝鲜族非物质文化遗产的多元价值

丰富的朝鲜族非物质文化遗产，有着令人无法估量的多重价值。其价值的存在，是我们保护的意义所在；其价值的体现，正是我们今天合理利用的依托。保护非物质文化遗产，必须明白其价值所在，以此提高我们对保护的认识，增加保护的自觉，加大保护的力度。朝鲜族音乐舞蹈类非物质文化遗产项目繁多、内涵丰富、功能广泛，在此仅就其最普通、最深层、最核心的基本价值作以简要介绍。

(一) 历史价值

历史价值是非物质文化遗产的根本价值。非物质文化遗产之所以冠之"遗产"二字，当中的历史性、传承性不言而喻。从根源上来说，非物质文化遗产是一定历史时期人类社会活动的产物，是当时历史的、具体而真实的实物见证，是历史文化的重要载体，是过去时代流传下来的历史财富，我们可以从中活态地认识、了解历史。

一方面，非物质文化遗产反映了民族的世界观及生存状况，折射了民族的群体心态和行为模式，有助于后人了解当时社会的整体状况。无论是何种非物质文化遗产，总有其产生的特定历史条件，总带有特定时代的历史

特点。非物质文化遗产蓄积了不同历史时代的精粹，保留了最浓缩的民族特色，是民族历史的活态传承，是民族灵魂的一部分，是超时代的。朝鲜族自朝鲜半岛迁入中国的一个多世纪以来，至少经历了迁移史、开拓史、抗争史、发展史等各个历史时期，从其各个历史时期的文化遗产中，我们总能快速找出刻画时代光景的艺术作品。综观朝鲜族音乐舞蹈类非物质文化遗产，其产生过程和艺术内涵无一不具有鲜明的时代特征。通过朝鲜族非物质文化遗产的研究，我们可以了解到特定历史时期这一民族的生产发展水平、社会组织结构和生活方式、人与人之间的相互关系、道德习俗及思想禁忌等。

朝鲜族传统音乐中，如《越江曲》记述了19世纪中后期朝鲜族先民置清廷封禁令于不顾，冒生命危险偷渡寻求生计的场景。《水稻飘香》抒写了朝鲜族在东北大地开疆拓土、耕种水田的顽强品格和期待美好生活的心声，同时表明了其当时的经济文化类型和生计方式。而庆贺新屋落成时唱的《成造歌》、为老人祝寿时唱的《花甲谣》等则与一定的传统习俗或礼仪有联系。新中国成立后，《延边人民热爱毛主席》《红太阳照边疆》等作品，总能用一段段耳熟能详的旋律唤起激情燃烧的岁月，充分展现了延边地区各族同胞在与共和国一道成长的进程中积极向上的精神风采，尽情地抒发着中华儿女深深的家国情怀。同样地，朝鲜族传统乐器演奏艺术也具有丰富的历史价值。仅以洞箫举例，其既有反映朝鲜族人民在封建统治和日寇疯狂掠夺下艰难生活的悲凉乐曲，又有表现与日本侵略者进行坚决斗争意志的"希纳予"乐曲。新中国建立后，洞箫民歌将劳动和生产中产生的自豪、欢乐情绪抒发得淋漓尽致，每逢节日或乡村婚礼、花甲、生日典礼，就会有洞箫演奏。

朝鲜族传统舞蹈中，假面舞是在古代人民生产生活中产生和发展的宝贵的民族文化遗产。关于假面舞的起源，民俗学界普遍认可"丰饶祭仪起源

说"和"巫俗祭仪起源说",也就是说,最初的朝鲜族假面舞是以避邪为目的的巫俗行为,也是在农耕社会祈求丰收多产的祭礼仪式。"假面舞"最早的面具图案是虎、豹等动物头型,穿插表演于"农乐舞"之中,到了李氏王朝时期从"农乐舞"中分离出来,逐渐演变为人头面具,并赋予了一定的思想内容,多借以讽刺和揭露贵族阶层腐朽荒淫的生活,鞭挞统治集团醉生梦死的颓废精神状态和本质。十九世纪末二十世纪初,随着大批朝鲜移民的迁入而传入中国,在延边地区较为盛行。朝鲜族假面舞不只是农乐中的"杂色游戏",它在表演形式上保留了假面舞原有的游戏性、祭仪性和土俗性,充分利用假面本身具有的掩藏性、象征性、典型性和表现性,自由反映民众的思想情感和生活理想。假面舞主要通过演员佩带假面具进行表演,表现的是一群农民正在庆祝丰收,两个贵族酒鬼带着一群伎女闯来搅乱,丑态百出,被忍无可忍的群众扔进了酒桶,表达愤怒之情的基本内容。表演诙谐风趣、场面宏大,以朝鲜族传统舞为基调,利用夸张的表演动作,在打击乐的伴奏下,一个接着一个鲜明而深刻地展示了不同阶级的人生观、价值观及世界观。总之,朝鲜族非物质文化遗产是活的历史,提供了让人们以直观的、形象生动的活态形式认识历史的条件,具有重要历史价值。

另一方面,非物质文化遗产以其民间的、口传的、质朴的、活态的存在形式,可以弥补官方正史史志典籍的不足、遗漏或讳饰,有助于人们更真实、更全面、更接近本原地去认识已逝的历史及文化。[9] 尤其,通过对非遗传承人进行口述史采录工作,能够重建已经过去的历史事件和历史记忆,记录下传承人独特的人生感悟与传承实践,对于研究非遗多元化流变有着重要的意义。如朝鲜族民俗专家千寿山很早便致力于这项工作,其在≪朝鲜族风俗百年≫中记录了东北各地朝鲜族的传统饮食、服饰、房

9 王文章主编, 非物质文化遗产概论[M]. 北京:文化艺术出版社, 2006:86.

屋、生育、婚姻、人生礼仪、祭祀以及民间组织等内容，把朝鲜族非物质文化遗产的历史价值通过老一辈人的口传心授跃然纸上，着实做到了对已有史料书籍的查漏补缺、去伪存真，使各界人士更原生而全面地去认识已逝的历史与文化。在此意义上，非物质文化遗产可以当之无愧地被称为活态历史。

(二) 艺术价值

非物质文化遗产是一个民族传统文化最完整最深刻的保留，体现着这个民族的思维方式、民族心理与原生状态。这些抽象的概念通过一定物质形式呈现出来时，需要凭借演艺者和一定的乐器、道具以及表演过程等物化的载体与形式加以呈现，这必然涉及精湛的技艺、独到的艺术构成与精巧的艺术构思等艺术表现形式。非物质文化遗产中的相当大一部分是以某种艺术形式呈现在人们面前的，人们能够感受到的首先便是它们的艺术之美，能够认识到的首先也是它们的艺术价值。因此，我们可以说艺术价值是非物质文化遗产的固有价值。如果去除对非物质文化遗产保护的"过热"宣传，以及对其关于文化、历史、社会、教育等一系列人文社科意义的某些附会，非物质文化遗产的存在状态便显得更加单纯，即是一种艺术形式。艺术，才是非物质文化遗产的本质。[10]

音乐与舞蹈称得上是最古老的艺术形式，同其他艺术形式相比，二者都能够最直接、最强烈、最细腻地表现人的内心情感，坦露人的心灵。[11] 艺术的价值无需外界刻意投射，在于它自身丰富的内涵。比如朝鲜族筝艺术，具有独特的弄音和凄凉、柔和、宽广的音域，是具有多种演奏技能的

10 张叶露. 非物质文化遗产的艺术价值[J]. 河南教育学院学报(哲学社会科学版), 2015(03).

11 翦建. 论舞蹈表演中音乐的重要性[J]. 当代教育理论与实践, 2010(05).

传统乐器。笒是一种在独奏、重奏、合奏特别是在民族管弦乐中具有主导性作用的乐器，它有很强的表现力和很高的音乐欣赏价值，在中国朝鲜族民族艺术中生根开花。在古代，这些技艺、作品与人们的生活相伴，人们将之视为一种艺术形式去欣赏、去品鉴、去使用。可以看出，非物质文化遗产在被定义之前，大部分以一种艺术形式而存在，它们可以反映出一个民族的审美情趣、审美理想与艺术创造力。因此，我们可以说，艺术价值是非物质文化遗产的固有价值，是这些非物质文化遗产生而有之的。艺术价值不会随着时代与环境的变迁而消失，无论人们重视与否，保护与否，开发与否，非物质文化遗产的艺术价值都是不可磨灭的。

非物质文化遗产中的大量艺术作品都是历史上不同时代、不同民族的人民艺术创造和艺术智慧的结晶，是不同民族在不同历史时期艺术精神的沉淀，反映着不同民族独具特色的审美取向。它们能够流传至今，也说明其审美水平和艺术表现力得到了历史上不同时代人们的认可、接受和赞美，其中所蕴含的艺术精神十分值得今人去咀嚼和品味。古琴、古曲是先人们抒情咏怀、表达高洁品行的艺术形式，即通过艺术的方式遣兴抒怀，展现自己高尚的道德品质。非物质文化遗产经历了时间的洗涤保存下来的是民族艺术精神的精髓，这是其艺术价值的核心所在，体现着一个民族经历成百上千年之后的历史沉淀，是民族艺术审美心理的凝聚和创造力的滥觞，更是这个民族历史与文化的重要组成部分。对非物质文化遗产艺术价值的研究，可以从更深层次去挖掘一个民族的艺术精神，更深刻地认识和了解一个民族的历史与文化。

单纯与质朴是非物质文化遗产最突出的艺术价值。经历过一次次变革的艺术形式很难找寻最初的单纯与质朴，而人类却恰恰有返璞归真、追求纯朴自然的心理诉求。2011年被列为吉林省第三批非物质文化遗产的朝鲜族顶水舞，从内容到形式都透出一种泥土一般的淳朴，而这也是其最大

的艺术价值。顶水舞因舞者顶着水罐起舞而得名，是朝鲜族妇女表演的传统舞蹈，源于生活并在民间广泛流传。朝鲜族妇女到河边用坛子取水，由于手托着后背上的孩子，就用头顶着水罐而回。舞蹈以"踏波步"、"挫垫步"和"碎步"为基本步伐，主要有"甜泉舀水"、"玉指弹珠"等动作，舞姿轻松优美，舞蹈抒发了取水人欢乐喜悦的情感。非物质文化遗产通过传承人一代代的口传心授，在活态环境中保留着先人的原始印迹，单纯、质朴、自然是它有别于其他艺术形式的、最突出的艺术价值。

(三) 经济价值

非物质文化遗产的经济价值是一种客观的存在，已经被政府、企业和文化学者所普遍认可。很多地方已经把非物质文化遗产作为当地文化产业的重要内容来开发。我国的非物质文化遗产生产性保护理论，很大程度上是基于对非物质文化遗产经济价值的认识而提出的。然而值得明确的是，任何非物质文化遗产的经济价值与文化价值都是密不可分的。一方面，从文化价值开发利用的角度看，非物质文化遗产的经济价值要依附于文化价值；另一方面，非物质文化遗产的经济价值是其他一切价值(包括文化价值)的基础。非物质文化遗产的文化价值最终将服务于它的经济价值，如果看不到这一点，将会使保护与传承工作缺少内在动力，也会在制定相关规章制度时缺少针对性，导致在经济开发中发生错误或混乱。

首先，朝鲜族非物质文化遗产的经济价值体现在有利于推进农村文化基础设施建设。习近平总书记指出，农村是我国传统文明的发源地，乡土文化的根不能断，农村不能成为荒芜的农村、留守的农村、记忆中的故园。其强调搞新农村建设要注意生态环境保护，注意乡土味道，体现农村特点，保留乡村风貌，坚持传承文化，发展有历史记忆、地域特色、民族特点的美丽城镇。目前，在新农村建设过程当中，我们往往过多关注于农村基础

设施的建设而忽略了乡村的文化建设，显然这并不符合新时代对新农村建设的要求，体现不出新农村之"新"。如前所述，农耕文化特性是朝鲜族非物质文化遗产的根本特征，而这种特征源于农村。随着朝鲜族非物质文化遗产"活态性"传承发展模式的实践，返璞归真、回归本源成为大趋势，这就给盘活农村经济、社会、文化发展带来了新契机，尤其促使朝鲜族农村文化基础设施不断完善。现如今，文化大院儿是每个农村都有的文娱场所，而很多朝鲜族特色村寨的文化设施更为齐全，如延边的水南村、金达莱村、红旗村等规划出广场区、民族文化演出区、休闲活动区、民俗文化展示区及体验区、居民健身区以及公厕区等功能区域，这些变化就更多地来自于朝鲜族非物质文化遗产的经济价值。

其次，朝鲜族非物质文化遗产的经济价值体现在有利于促进文旅产业发展，提升区域社会经济水平。新时代，我国社会主要矛盾已然发生变化，人民物质文化需要已经转型升级为精神文化需要。"文化+旅游"是我国旅游产业在新时代转型升级的重要方向。非物质文化遗产具有生态性、低碳、有生命存活力、应用性强的特点，是发展旅游和文化产业的宝贵资源。从目前的非物质文化遗产开发实践来看，旅游开发是普遍而有效的手段。非物质文化遗产是重要的旅游资源和吸引物，旅游为非物质文化遗产营造生存的"土壤"，而且为非物质文化遗产培育更多受众。科学的旅游开发是非物质文化遗产传承的有效手段。随着以非物质文化遗产为主题的旅游开始成为一种旅游时尚和文化时尚，以非物质文化遗产为主题的各种旅游目的地建设开始在延边地区蓬勃兴起，同时产生了巨大的经济效益和社会效益。自国家民委组织开展少数民族特色村寨命名挂牌工作以来，以"中国少数民族特色村寨"为旗帜的民俗旅游如火如荼。目前，延边地区共有中国少数民族(朝鲜族)特色村寨24个。[12] 为了突显特色、承扬民族文化，招徕游客，各村寨举办或承办的官方及民间民俗文化活动层出不穷，诸如

农乐舞、长鼓舞、假面舞、象帽舞、伽倻琴演奏、洞箫演奏等音乐舞蹈类朝鲜族非物质文化遗产项目必然亮相舞台。再如，随着象帽舞名气远扬四方，登名《人类非物质文化遗产代表名录》、打破吉尼斯世界纪录、走进人民大会堂，其经济价值愈发凸显。象帽舞之乡汪清县下辖的百草沟镇就充分利用这一非遗项目的经济价值，重点打造以南部"满天星旅游"至北部"光伏发电"的"田园综合体"项目。该线路包括"象帽舞基地·棉田村"、"魅力乡村·新田村"、"特色村寨·凤林村"、"红豆杉基地·仲坪村"、"光伏基地·牡丹池村"，形成以"食、住、采摘、垂钓、农耕体验"等民俗旅游业为主的第三产业，带动农民就业增收、脱贫致富。2018年汪清县共接待游客52.92万人次，实现旅游收入3.65亿元。其中，将近1/4游客的旅游目的地为百草沟镇。[13] 可以说，以非物质文化遗产为基因，以旅游为路径，以文化为灵魂，以创新为动力的模式已经成为延边地区经济社会发展的特色路径。

再者，朝鲜族非物质文化遗产的经济价值体现在有利于实现传承人及参演者的可持续增收。表演艺术是通过人的演唱、演奏或人体动作、表情来塑造形象、传达情感的一种艺术形式。非物质文化遗产中的民间音乐、民间舞蹈、传统戏剧、曲艺都属于表演艺术。根据表演艺术的特性，表演类非物质文化遗产的经济价值必须通过表演来实现。通常情况下按照表演属性，表演有商业性表演和公益性表演之分，前者为有偿表演，可以获得经济效益。一方面，朝鲜族非遗项目传承人可以在受邀参加各种

12　2014年第一批5个：白龙村、防川村、金达莱村、茶条村、奶头山村；2017年第二批8个：镇春兴村、河龙村、水南村、孟岭村、密江村、仁化村、光东村、红旗村；2019年第三批11个：太兴村、五凤村、马牌村、河北村、江南村、圈河村、明东村、龙浦村、凤林村、镜城村、松花村。

13　国家发展改革委：田园综合体 象帽舞之乡——吉林省延边朝鲜族自治州汪清县百草沟镇 https://baijiahao.baidu.com/s?id=1665111043813448998 2020-04-27

节庆活动、节目录制、讲授课程等活动中获得商业报酬。当然，作为不同级别的传承人也有来自各级政府发放的津贴补助。另一方面，朝鲜族的非物质文化遗产，像珍珠般散落于东三省民族人口聚居区，基层农村更是非物质文化遗产的主要分布区。农民是非物质文化遗产各种样式的主要传承者，许多非物质文化遗产可以说是农民自己的文化。图们市水南村朝鲜族老年村民的一个重要创收来源就是展演非遗项目。他们都是平均年龄70岁左右的老头老太太，每每有旅行团入村或是民俗旅游节日，他们只要穿上民族服装或载歌载舞或演奏民族乐器，每场就至少可以有百元炒票收入囊中。值得一提的是，随着网络电商的火热发展，传承人通过新电商，可以直接与消费者沟通，及时了解市场需求，增强自我延续、自我生存能力；周边年轻人也可以看到非遗领域的就业前景，加入传承队伍。可以说，无论是对于非遗传承人还是寻常百姓而言，非物质文化遗产的这种经济价值都是可持续性的。

(四) 社会价值

社会价值是非物质文化遗产价值体系的目标。归纳来讲，朝鲜族非物质文化遗产的社会价值表现在和谐、教育、认同等方面。

首先，非物质文化遗产是一种积累、传承文化并加以创造发展的社会文化形态，具有一种规范人们的思想观念、行为方式的基本力量，它有利于人与社会的和谐、全面、平衡发展，具有重要的和谐价值。非物质文化遗产中含有大量的传统伦理道德资源，而伦理道德是促进个体与社会和谐相处的平衡机制，为人类社会生活的平衡运行提供基本的秩序保证，是协调个体关系，化解社会矛盾的基本方式和手段。通过撷取、展示和宣扬非物质文化遗产中那些美好向善的伦理道德资源，可以极大地促进当今和谐社会的建设。朝鲜族三老人、假面舞等音乐舞蹈项目在编创过程中，都曾有

讽刺批判社会黑暗的意味，它的价值取向强调了非物质文化遗产应是美好的并且能给人美感的，而不能是丑陋残忍血腥的。而农乐舞却体现出农耕时代朝鲜族农村的社会组织结构、生活方式以及人与人之间的相互关系，它将聚落文化共同体的特征展现得淋漓尽致，它强调的是非物质文化遗产应通过促进群体价值认同而带来民族团结、社会和谐，达到人民安居乐业。

其次，非物质文化遗产可以通过教育的方式潜移默化地培养受教育者的精神品格，同时达到向传承者传道、授业、解惑的教育本质。一方面，朝鲜族非物质文化遗产中包含丰富的历史文化知识、大量的科学技术知识等，可以运用这些重要的、科学的、美丽的知识和内容去进行个体教育、学校教育、社会教育。朝鲜族传统音乐中不乏有反映其精神面貌的作品，然而无论当时处境多么艰难，歌词和曲调总能向人们传达出不怕困难、积极向上、憧憬美好的精神品格，这无疑对被生活压力重重包围的当代民众有着相当大的教育作用。另一方面，朝鲜族非物质文化遗产传承人都有独特的技巧技能可用以传授。他们传授技艺技能，并且学生或受业者接受知识技能的过程都是一种非常有效有益和重要的教育活动，可以体现出非物质文化遗产的教育价值和作用。

再者，非物质文化遗产有助于增强民族认同和国家认同，这也是它最深层次的社会价值。文化是一种"根"，它先于具体的个体。在人的社会化过程中，民族特性、民族的基本价值以"集体无意识"的形式植入人的自我结构。在这个过程中，无论是语言的习得、社会习俗的习得，还是价值规范的习得，都被内化成了"他的"东西。这些文化价值嵌入了人的存在内核，成为"自我"的一部分，使个体的人不断地发现自身，并确认其与这个共同体的联系，与在这个共同体中生活的人们"一起缅怀过去，憧憬未来"，"荣辱与共"，建构自己的生活意义。因此，共同体中的人们不论身处何地，都

会有一种休戚与共的情怀，会为民族和国家的兴旺发达而欢欣鼓舞，一旦民族和国家面临时艰，同胞遭遇危难，就会感同身受，引发出心连心的同胞情谊，这就是文化认同。文化认同是民族认同、国家认同的重要基础，而且是最深层的基础。在当今经济全球化的时代，作为民族认同和国家认同的重要基础的文化认同、价值认同不仅没有失去意义，而且成为综合国力竞争中最重要的"软实力"。

非物质文化遗产是文化的活化石，是原生态的文化基因，深含着民族文化的精髓，放射着民族思维方式、审美方式、发展方式的神韵，展现着鲜明文化价值，成为凝聚民族共同体的精神纽带，成为民族共同体生命延续的精神基础。朝鲜族非物质文化遗产是历代人民群众经过去粗取精、去伪存真的甄别、筛选、扬弃传承下来的，与人民群众生活息息相关的生活文化，能产生强大的民族凝聚力，同时也是规范人们思想观念，行为方式的一种基本力量，因此对于增强中华民族的文化认同，维护国家统一和民族团结，促进社会和谐和可持续发展等具有不可估量的社会价值。

改革开放后朝鲜族非物质文化遗产保护与传承现状

在朝鲜族融入并成为中华民族大家庭一员的过程中，朝鲜族文化也已经发展成为中华民族文化中不可或缺的一部分。虽历经"十年动乱"，朝鲜族文化发展陷入停滞、甚至倒退，但"拨乱反正"、改革开放的到来使朝鲜族文化的发展重新焕发了生机与希望。自改革开放而始，在党的民族政策扶持以及各级政府主导与介入下，伴随着社会层面不同社会组织、各类商业团体的参与，以及诸多民族文化持有者和其他民族同胞的共同助力，朝鲜族非物质文化遗产的保护与传承在新时期取得了不同于以往的诸多新成果。在非物质文化遗产保护这一项巨大的文化工程中，成绩的取得需要社会各方面力量的全面参与，学界普遍将当中的主要力量分为政府、学者和民众三大类，并将他们各自的作用概括为"主导、主脑、主体。"[1]

1 赵德利. 主导·主脑·主体——非物质文化遗产保护中的角色定位[J]. 宝鸡文理学院学报(社会科学版), 2006(01).

一、政府主导下的非遗保护与传承

我国非遗的保护工作一直秉承"政府主导"的原则，企望在政府的大力支持下促进文化的繁荣。2005年，国务院颁发≪关于加强非物质文化遗产保护的工作意见≫，提出了"政府主导、社会参与，明确职责、形成合力；长远规划、分步实施，点面结合、讲求实效"的工作原则。对于"政府主导"的官方解读是"要发挥政府的主导作用，建立协调有效的保护工作领导机制。由文化部牵头，建立中国非物质文化遗产保护工作部际联席会议制度，统一协调非物质文化遗产保护工作。文化行政部门与各相关部门要积极配合，形成合力。同时，广泛吸纳有关学术研究机构、大专院校、企事业单位、社会团体等各方面力量共同开展非物质文化遗产保护工作。充分发挥专家的作用，建立非物质文化遗产保护的专家咨询机制和检查监督制度。"[2] 这一文件明确地强调了政府在非遗工作开展过程中的重要功能与位置，以及政府主导在非遗工作进程中的必要性和重要性。在政府的主导下，朝鲜族非物质文化遗产的发掘、整理和保护越来越向正规性、规模化的方向发展。

(一) 政府层面的重视与专门团体的成立

1979年，在改革开放的春风吹拂下，盛世修志，文化传承受到越来越多人的关注。在党中央和国务院的领导下及中宣部、财政部等有关部门的关心和支持下，文化部会同有关部门，发动并组织全国各省、直辖市、自治区的文化行政部门和文联各协会，展开了列入国家社科规划和全国艺术

2 国务院办公厅. 国务院办公厅关于加强我国非物质文化遗产保护工作的意见[国办发(2005)18号], 2005–03–26.

科学规划重大项目的十部"中国民族民间文艺集成志书"编纂出版工程,开启了规模空前、全面而系统收集整理民族民间文艺遗产的宏伟工程。这一深入涉及并全面反映我国各地各民族戏曲、曲艺、音乐、舞蹈、民间文学状况的民族民间文艺集成志书编纂出版工程,实际上也是一项抢救民族民间文化遗产的重大举措,通过当时为编纂出版所开展的大量普查、收集和记录工作,各地得以对这些存在于"无形"中的许多民族民间文化遗产进行详尽的记录,并通过出版书籍将其"固化"下来。如果当时不进行这些普查、收集和记录工作,许多文化遗产可能因"人亡艺亡"等原因而大量丧失。

据统计,"十部文艺集成志书"在编纂过程中,共调查民歌30万首,收录戏剧剧种394个,唱腔17402段,收录曲艺曲种591个,唱腔11108段,收录器乐曲曲目20698首,普查舞蹈节目26995个,普查民间故事30万篇,收录民间歌谣44941首,收录民间谚语576546条。[3] 这是改革开放以来我国在民族民间文化抢救与保护方面所取得的标志性成果,生动彰显了盛世修志的文化成果和社会主义的优越性。

根据上级有关部门的要求,1979年,延边朝鲜族自治州(以下简称延边州)文化局成立了"民谣集成办公室",经过对民间音乐的调查和采集,编撰了四百多首≪朝鲜族民谣集成≫初稿。同期成立了延边文学艺术研究所、延边艺术学院民族艺术研究室。1985年3月,按照中央和吉林省的指示,正式成立了"延边艺术集成办公室"。办公室成立以来,按照"中国艺术科学规划领导小组"的指示,制定了2000年之前要完成的十大集成目标:即分别编纂朝鲜族的民间音乐、民族器乐、曲艺艺术(盘索里)、戏曲音乐(唱剧)、民间舞蹈、曲艺志、戏曲志、民间故事、歌谣、俗语等艺

3 谌强. 中国民族民间文艺集成志书:一道新的文化长城[N]. 光明日报. 2010–4–16.

项目志书，并派工作人员到延边、吉林、通化等地区的11个县55个村屯，拜访了380名民间艺人，共搜集民谣1000余首。在全国"十大集成"编著期间，315首朝鲜族民歌、20种民间舞蹈、15首戏曲唱段分别编入《中国民间歌曲集成——吉林卷》、《中国民族民间舞蹈集成——吉林卷》、《中国戏曲志——吉林卷》，发现了朝鲜族三大故事大王：黄龟渊、金德顺、车炳杰等，出版了《黄龟渊故事集》等民间故事集60多部[4]。无疑，这为后续朝鲜族文化遗产的普查、挖掘、传承和保护打下了坚实的基础。

完善高效的金融支持体系是朝鲜族非遗传承的保障。一直以来，政府是非遗各项工作的资金供应主体，《国务院办公厅关于加强我国非物质文化遗产保护工作的意见》第四条明确规定："各级政府要不断加大非物质文化遗产保护工作的经费投入"。延边州各级政府一方面积极争取国家、省政府对非物质文化遗产的专项资金，另一方面地方政府及本级财政将项目经费列入财政预算，逐年增加对保护传承经费的投入。如汪清县政府于2015年总投资3102万元，开工建设了建筑面积3200平方米的中国农乐舞非遗传习中心。一楼设立了800平方米的人类非物质文化遗产中国朝鲜族农乐舞展厅，二、三楼设了动态展演小剧场、练功房、排练厅。另外，在位于满天星景区内的棉田村建设了生态文化村，建立了一座建筑面积3000平方米的传习所，同时在多个社区、村、中小学和幼儿园设立了农乐舞展示园地和传习。[5]

（二）朝鲜族非物质文化遗产的法律保护

改革开放后，为了全方位推动延边州的文化事业，延边州自1985年颁布

4 蔡熙龙，金红敏. 突出民族特色，抓好延边朝鲜族自治州非物质文化遗产保护工作[A]. 民族文化宫博物馆. 中国民族文博(第三辑)[C]. 中国博物馆协会民族博物馆专业委员会，2010:7.

5 资料源自对金明春的访谈；时间:2020年11月28日。

≪延边朝鲜族自治州自治条例≫以后，陆续制定颁布了≪延边朝鲜族自治州朝鲜语言文字工作条例≫(1988)，≪延边朝鲜族自治州文化工作条例≫(1989)，≪延边朝鲜族自治州日用品生产保护及发展条例≫(1993)，≪延边朝鲜族自治州朝鲜族教育条例≫(1994)，≪延边朝鲜族自治州朝医药发展条例≫(2009)，≪延边朝鲜族自治州朝鲜族传统体育的保护和发展条例≫(2011)，≪延边朝鲜族自治州人口发展条例≫(2012)等法规条例，为朝鲜族传统文化发展提供了强有力的制度保障。与此同时，延边州先后命名汪清县百草沟镇(象帽舞)、珲春市密江乡(洞箫)等14个特色文化乡镇，保障了民族民间文化遗产的有效保护和传承。

根据≪中华人民共和国民族区域自治法≫、≪中华人民共和国非物质文化遗产法≫、≪国家级非物质文化遗产保护与管理暂行办法≫和≪国务院办公厅关于加强我国非物质文化遗产保护工作的意见≫等相关法律法规，2015年延边州政府出台了≪延边朝鲜族自治州朝鲜族非物质文化遗产保护条例(草案)≫。针对制定≪条例≫的必要性，时任州人大常委会副主任的孙景远解释道："近年来，随着经济全球化对少数民族文化的冲击，朝鲜族传统民族民间文化种类大幅减少，尤其是朝鲜族非物质文化遗产呈现出后继无人的困局，步入了一个传承与消亡的关键节点。特别是近20年来，我州在民间传唱的朝鲜族古老的民歌、民谣，朝鲜族传统的奚琴演奏、绩麻舞、僧舞等民间艺术表演形式日渐萎缩，大批朝鲜族非物质文化遗产项目处于濒危状态，部分已经失传。如不及时采取措施对这一珍贵资源加以保护，中国朝鲜族民族特性和文化风格将受到严重威胁，这将是中国朝鲜族文化乃至中华民族文化的重大损失。与此同时，州暨县(市)两级政府对朝鲜族非物质文化遗产保护工作缺乏刚性制度，在管理和投入上缺少固定的保障措施。因此，根据我州实际和需要，制定一部朝鲜族非物质文化遗产保护条例是十分必要的。这不仅有利于依法推动朝鲜族非

物质文化遗产保护工作的开展, 而且有利于传承朝鲜族民族文化, 促进各民族共同团结进步, 共同繁荣发展。"[6]

《条例》共设37条, 分别对条例实施主体, 州、县(市)人民政府及有关部门的职责加以明确, 对朝鲜族非物质文化遗产的认定、规划、监督、管理、开发与利用作出规范, 对朝鲜族非物质文化遗产项目保护单位与传承人的权利和义务、社会保障措施、法律责任等内容予以设定。

毋庸置疑, 随着市场经济与城镇化的快速发展, 大部分非物质文化遗产的生存环境发生了根本的改变, 在此背景下, 政府规划和指导非物质文化遗产保护工作对传承朝鲜族历史文脉、增强文化自信、促进民族地区经济社会和谐与可持续发展, 具有重要意义。但政府应该明确政府职能的边界, 不能包办代替, 不应该在微观层面过多干涉, 应该在宏观层面加大政策支持和思想引导, 并在"税收、人才、知识产权保护等方面给予政策倾斜和法律支持", 要调动保护基地和传承人的主观能动性, 因为他们才是市场的主体和传承的主体。[7]

二、社会层面的参与和开发

(一) 高校的学术支撑

非物质文化遗产保护的工作虽由政府主导, 但由于此项工作具有极强的学术性、学理性, 同时非遗保护涉及诸多学科领域, 因此需要相关学科领域的专家参与其中并进行学术指导。堪称我国跨世纪民族民间传统文化保存工程的十套大型"中国民族民间文艺集成志书"的搜集编撰工作, 就是

6 孙景远. 关于《延边朝鲜族自治州朝鲜族非物质文化遗产保护条例(草案)》的说明. 2015-01-21 http://www.ybrd.gov.cn/rmdbdh/rmdbdhh/2015-05-14/171903.html

7 杨洪林. 非物质文化遗产生产性保护研究的反思[J]. 贵州民族研究, 2017(09).

在学术界积极参与和努力下完成的一个典型的例证。非遗保护的专业人员主要包括两大类：一类是高等院校的专家学者，他们以个人或部门研究团体的形式存在，熟悉非物质文化遗产的相关理论，对非遗保护的未来发展有敏锐的感触能力，可为政府开展非物质文化遗产保护提供政策咨询和理论指导，从而为非遗保护工作的科学有序开展提供强有力的学术支撑；另一类是半官方半民间性质的社会团体，这类团体通常挂靠在某一政府机构之下，其主要参与者既有专业学者，也有地方文化精英，这类团体的特点是参与人员广泛且专业素养高，热爱民间文化并愿意为之付出努力，他们对非遗保护的作用包括：联络协调、动员整合、监督评价等。[8]

延边大学是延边地区唯一的综合性大学，相关学科专业人员在非遗保护方面已做出有益的尝试并取得了良好效果。延边大学现拥有国家级非遗传承人2人，分别为盘索里传承人姜信子和伽倻琴传承人金星三，另外还有省级短箫和省级洞箫传承人张翼善等。早在2015年，延边大学就与延边群众艺术馆、延边舞蹈家协会等单位携手，联合举办了中国朝鲜族非物质文化遗产(舞蹈类)培训班，其中不乏来自国内各地各民族的学员前来学习培训。在培养朝鲜族民族文化传承者的同时，也不断扩大着朝鲜族文化的影响力，进一步拓宽着朝鲜族文化的辐射范围。

2020年，延边大学艺术学院获批文化和旅游部、教育部、人力资源社会保障部"中国非物质文化遗产传承人群研修研习培训计划"项目，并根据文化和旅游部、教育部人力资源社会保障部关于印发≪中国非物质文化遗产传承人群研修研习培训计划实施方案2018-2020)≫的通知，于2020年11月举办了为期一个月的中国非物质文化遗产传承人群研修研习培训班。主要课程类型有基础课程、拓展课程、实践课程(参见下表)。高校

8 段友文, 郑月. 后申遗时代"非物质文化遗产保护的社会参与[J]. 文化遗产, 2015(05).

举办培训班, 大大缓解了延边乃至东北三省朝鲜族地区非物质文化遗产传承人才断层问题, 提升了朝鲜族非遗的影响力。

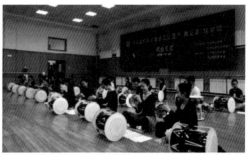

图 3-1 中国朝鲜族非遗培训班结业仪式 (摄于 2015 年 3 月 31 日)

表3-1 2020中国非物质文化遗产传承人群研修研习培训班课程类型及内容

课程类型	课程内容
基础课程	农乐节奏实践、朝鲜族舞蹈基本动作、长鼓舞表演与实践、手鼓舞表演与实践、圆鼓舞表演与实践、象帽舞表演与实践
拓展课程	非遗项目传承实践与理念、中国朝鲜族百年舞蹈文化传承与发展、中国朝鲜族农乐舞特征研究、艺术与非遗文化遗产精神
实践课程	田野风采、创作与实践、结业汇报演出(走台、彩排、汇报)

资料来源: 根据延边大学艺术学院提供的材料而制, 2020年12月。

此外, 延边大学相关研究机构依托自身学术优势, 积极与社会团体和各级非遗传承人联手, 举办学术研讨会, 出版学术著作, 为社会各界力量共同参与非物质文化遗产保护事业搭建了平台, 为整合区域内非物质文化遗产保护工作资源、配合各级党委和政府文化行政主管部门开展保护工作、联络社会各界人士起到了桥梁纽带作用。

图3-2 太兴村2020中国朝鲜族秋夕节日　　图3-3 中国朝鲜族节日民俗与非物质文化
活动现场图　　　　　　　　遗产保护学术研讨会现场

例如，延边大学民族研究院与省级朝鲜族丧葬非物质文化遗产保护项目代表性传承人玄龙洙一起，在延边州、长白县境内全面调查朝鲜族传统丧葬器具"丧舆"，并召开两届"朝鲜族传统葬礼的价值及其现代传承"学术研讨会；又如民族研究院与延边非物质文化遗产保护中心与延边文化艺术研究中心联手，自2017年起，连续召开四届中国朝鲜族秋夕节日学术研讨会，不仅对非物质文化遗产保进行有效的学术探索，而且凝聚各地区非物质文化遗产工作者，在服务地方的文化建设及经济发展，促进非遗保护工作的开展起到积极作用。2020年9月26日，延边州文广旅局、和龙市人民政府、延边朝鲜族文化艺术研究中心与延边大学民族研究院在和龙市太兴村，联合举行了"2020中国朝鲜族秋夕活动"、"中国朝鲜族秋夕传承基地"揭牌仪式以及"中国朝鲜族节日民俗与非物质文化遗产保护学术研讨会"，极力把"秋夕"打造成为太兴村的文化品牌，赢得了良好的社会效果。

(二) 社会职能部门的参与

以歌舞团、艺术馆、文化馆、出版社等为代表的社会职能部门和民间团体、研究机构的创作和推广是非物质文化遗保护与传承的推动力之

一。特别是一些出版机构，以文字、影像等形式对非遗进行收录整理，使非遗不至于因传承人的消失而彻底泯灭不再。比如，于2009年被纳入吉林省非遗名录传统音乐类中的"阿里郎"，作为由民间创作并普及开来的，反映朝鲜族人民新生活的"阿里郎"音乐群数目繁多，极大地丰富了民族民间艺术和群众的日常文化生活。而早在1997年，中国ISBN中心出版的《中国民歌集·吉林卷》中便收录了包括很多朝鲜族传统音乐，其中就包括了《山阿里郎》、《阿里郎打令》、《锅台阿里郎打令》、《阿里阿里咚咚》、《欢乐阿里郎》等在内的各种朝鲜族"阿里郎"歌曲群的音乐演奏形式。

1989年，延边歌舞团创作了以"阿里郎"传说为基础，用"阿里郎"旋律为依托的表现主人公纯洁真挚爱情的大型歌剧《阿里郎》。这一歌剧在1992年的全国歌剧比赛中获得了国家最高奖项"文华奖"，大大提升了朝鲜族非遗"阿里郎"的社会影响力。在此之后，延边歌舞团以"阿里郎"为原本继续深入创作，呈现出了2001年的大型歌舞《欢腾的长白山》、2006年的大型舞蹈史诗《千年阿里郎》、2016年的原创舞剧《阿里郎花》等诸多优秀作品。这些作品在斩获各类奖项，受到民众关注与喜爱的同时，为朝鲜族文化的创新注入了不竭的动力，使传统的"阿里郎"不断焕发生机。

各个地方性的艺术中心或文体组织也参与到了朝鲜族非遗的传承创新之中。比如，由吉林省安图县文化馆、吉林长白山明月演艺有限公司出演的大型原创歌舞剧《长白山阿里郎》，历时了8个多月的创作，成为了中国第一部汇集朝鲜族非物质文化遗产项目的民族歌舞剧。这部大型原创歌舞剧的作品内容是根据长白山下传承千年的民间爱情神话传说《仙女与樵夫》改编而成，讲述了仙女与樵夫相遇、相识、相知、相守一生的故事。最为亮点的是这部歌舞剧巧妙的融合了"朝鲜族甩袖舞"、"朝鲜族牙拍舞"、"朝鲜族顶水舞"、"朝鲜族长鼓舞"、"朝鲜族鹤舞"、"朝鲜族假面

舞"、"朝鲜族传统婚礼"、"朝鲜族农乐舞(象帽舞)"等十五项被列入各级非遗名录之中的朝鲜族非物质文化遗产项目, 具有着鲜明的中国朝鲜族文化表征。随着≪长白山阿里郎≫在通化市广电艺术剧院、安图县文化中心、二道白河镇东北风长白山大剧院等不同地域的上演, 进一步弘扬了朝鲜族优秀歌舞艺术和非物质文化遗产, 使广大群众以更加视觉化、形象化的方式了解中国朝鲜族传统舞蹈的魅力。

当然, 不只是"阿里郎"这一音乐类形式的非遗呈现, 社会团体与机关对于如"朝鲜族农乐舞"等舞蹈类非遗项目的编创也层出不穷。如在2017年, 由延边歌舞团国家一级编导宋美罗参与策划、编排的首届中国朝鲜族文化旅游节闭幕式——大型民族原创广场舞世界非物质文化遗产"中国朝鲜族农乐舞", 就是特别典型的案例之一。另外, ≪扇子舞≫、≪故乡情≫、≪腾飞之声≫、≪心弦≫、≪天池神韵≫、≪放歌长白山≫等更是得到了来自不同艺术节、文化活动、舞蹈奖项的青睐。

延边歌舞团等专门性艺术团体或社会机构不仅仅是聚焦于非遗的再创作, 还将目光投向基层民众, 并积极组织艺术家, 深入到偏远农村、群众需求文化生活的地方开展慰问演出。在慰问演出的过程中, 潜移默化地向基层民众宣传和弘扬了朝鲜族的非遗, 提升了普通民众对于非遗的认识。如图3-4所示, 2015年的延吉市"农民文化节"文化惠民下乡演出便是一种形式的"送非遗下乡"。

在艺术团体进行非遗传承与创造的同时, 高校和中小学、幼儿园也担当起"教育保护"的使命。对于非物质文化遗产的流失和后继无人的现状, 政府层

图 3-1 延吉市"农民文化节"文化惠民下乡演出 (摄于 2015 年 8 月)

面认识到了提高青少年对于非遗文化认识的重要性，在其主导与介入的过程中，有意识地力求通过学校教育来普及和宣传非物质文化遗产。国务院在≪关于加强对我国非物质文化遗产保护的意见≫中明确指出："教育部应将非物质文化遗产内容的丰富知识纳入教学体系，以激发青年人热爱祖国的优良传统文化。"在新时代的环境下，各级学校参与保护非物质文化遗产是时代赋予的责任。在教学中引入非物质文化遗产是一种双赢的选择：非物质文化遗产可以在学校找到合适的继承人，而学校则可以通过传播非物质文化来构建和谐的校园文化。

学校是传递知识、教化后代、普及文化的重要场所，有义务承担起对非物质文化遗产的保护与传承工作。特别是那些处于民族地区的各级学校，更应该将各民族文化的保护与传承视作己任，承担起社会赋予的责任与义务。朝鲜族向来重视教育，延边州各中小学也自然高度重视着民族文化的教育工作。基于保护朝鲜族非物质文化遗产的重要性和紧迫性，各级学校开发并实施了地方性课程或校本课程，将民族文化研究纳入了教材、带入到了学生们的课堂之中。象帽舞便是一例。在各级政府的扶持和象帽舞传承人金明春的积极努力下，现象帽舞不仅进入到的百草沟镇中心小学、汪清县第二小学等朝鲜族中小学，而且进入到汪清县职业学校等非民族学校的校本课程。传承文化的同时，谱写了民族团结之歌。

另外，为充分发挥社会力量和各类机构参与非物质文化遗产保护、传承、生产、研究、培训、宣传和展示的积极作用，建立和完善适应现代社会发展要求的非物质文化遗产保护传承机制，推进非物质文化遗产优势资源合理利用和可持续发展，根据有关规定，吉林省文旅厅组织开展了三批省级非物质文化遗产传承基地、传习所的申报和评定工作，其中朝鲜族非物质文化遗产传承基地、传习所(吉林省)基本信息如表3-2及3-3。

表3-2 省级朝鲜族非物质文化遗产传承基地(吉林省)基本信息一览表

批次	申报地	基地承担项目内容	基地类型	基地所属单位
2017	龙井市	朝鲜族背架舞	传承基地	龙井市文化馆
	安图县	朝鲜族鹤舞、朝鲜族牙拍舞、朝鲜族拔草龙等朝鲜族传统舞蹈、传统体育项目	传承基地	安图县文化馆(安图县艺术创作组)
	珲春市	朝鲜族洞箫音乐、朝鲜族碟子舞、满族剪纸	传承基地	珲春市文化馆
	延吉市	朝鲜族民族乐器制作技艺	生产(经营)性保护基地	延吉市民族乐器研究所
2018	和龙市	朝鲜族三老人	传承基地	和龙市文化馆
	汪清县	朝鲜族农乐舞	传承基地	汪清县文化馆
2019	吉林市	朝鲜族尤茨、朝鲜族农乐舞、朝鲜族长鼓舞、朝鲜族刀舞、朝鲜族顶水舞、朝鲜族图腾物制作、朝鲜族祭天乐舞、朝鲜族中秋月舞等	传承基地	朝鲜族群众艺术馆
	延吉市	朝鲜族泡菜制作技艺	生产(经营)性保护基地	延吉友谊有限公司考世茂民俗山庄

表3-3 省级朝鲜族非物质文化遗产传习所(吉林省)基本信息一览表

批次	申报地	传习所名称	传习所承担项目内容	传习所所属单位
2017	吉林市	朝鲜族"尤茨"传习所	朝鲜族"尤茨"	吉林市朝鲜族群众艺术馆
	珲春市	朝鲜族洞箫音乐传习所	朝鲜族洞箫音乐	珲春市文化馆
	安图县	龙头游戏传习所	龙头游戏	安图县文化馆(安图县文学艺术创作组)
	图们市	朝鲜族长鼓舞传习所	朝鲜族长鼓舞	图们市文化馆
2018	敦化市	山泉祭传习所	山泉祭	敦化市文化产业协会
	龙井市	朝鲜族农夫节传习所	朝鲜族农夫节	龙井市开山屯镇正东艺术团

2019	延边州	朝鲜族传统舞蹈传习所	朝鲜族农乐舞(象帽舞)、朝鲜族响钹舞、朝鲜族长鼓舞、朝鲜族扇子舞、朝鲜族顶水舞等朝鲜族传统舞蹈类项目	延边群众艺术馆
	延吉市	朝鲜族传统音乐传习所	朝鲜族奚琴艺术、朝鲜族笒艺术、朝鲜族短箫音乐、朝鲜族农乐长短等朝鲜族传统音乐类项目	延吉市朝鲜族非物质文化遗产保护中心
	安图县	朝鲜族鹤舞传习所	朝鲜族鹤舞	安图县朝鲜族学校

资料来源: 根据吉林省文化和旅游厅发布的各批次非物质文化遗产传承基地、传习所名单整理而成。

(三) 社会资本的参与

非遗传承与保护不应该束之高阁, 而是要与社会发展相契合。《延边朝鲜族自治州朝鲜族非物质文化遗产保护条例》第二十六条明确规定: "自治州、县(市)人民政府鼓励和支持朝鲜族非物质文化遗产代表性项目通过融资、合作、入股等市场机制, 合理开发利用具有地方特点、民族特色和市场潜力的文化产品和文化服务"。在市场化、城镇化时代, 非遗保护的社会环境已经发生了巨大变化, 将非遗生产性保护的重要性凸显出来, 逐渐成为非遗保护的主流观点。在非遗保护具体工作中, 人们发现非遗并不仅仅是单一的文化项目, 而是与市场化、产业化密切相关, 各级政府及相关部门结合当地实际, 打造出"非遗+扶贫"、"非遗+旅游"、"非遗+互联网"、"非遗+"的发展新模式, 为地区社会经济发展做出重要贡献。

和龙市西城镇金达莱村是典型的朝鲜族村庄, 位于从延吉至长白山的必经之地和龙市西城镇。青睐金达莱村的人文底蕴、地理位置与非遗文化资源的HX商贸旅游公司、GD旅游公司、STJ米酒、YC地窖辣白菜等企业, 自2011年起纷纷入驻金达莱村。其中, HX商贸旅游公司主要承包该

村金达莱文化苑、风情园、海兰江民俗宫项目；GD旅游公司承包该村"小房子"民宿项目；STJ米酒和YC地窖辣白菜则以入股的形式让村民参与产业分红。在不同企业的合理分工、通力合作下，濒临消失的各种朝鲜族传统技艺，诸如朝鲜族泡菜制作技艺、朝鲜族冷面制作技艺、朝鲜族狗肉制作技艺、朝鲜族米肠制作技艺、朝鲜族冬至红豆粥制作技艺、朝鲜族打糕制作技艺、朝鲜族糕饼制作技艺、朝鲜族传统礼桌名点制作技艺、朝鲜族大酱制作技艺、朝鲜族臭酱制作技艺、朝鲜族马格力酒传统酿造技艺、朝鲜族民居建筑技艺、朝鲜族草编技艺等传统技艺类非遗资源，以及朝鲜族传统婚礼、抓周等人生礼仪、秋夕岁时节日文化，还有传统音乐舞蹈等非遗资源得到合理的开发与利用。关于社会资本对非物质文化遗产的影响，金达莱村委会XYJ向笔者讲述道：

> 乡村旅游单靠我们自己是很难开展起来的，必须得靠旅游公司等这样的社会资本和企业。他们从策划到开发、广告宣传、客源保障等等，都有一整套现代化的经营理念。这些公司进驻到我们村里以后，难免有一些利益上的冲突和矛盾，但是呢，从文化的角度来讲还是大有帮助的，尤其是饮食文化方面。以前都不会做的，或者是懒得做得泡菜呀、米肠呀、臭酱呀等等，现在家家都会做，而且成为了家家赚钱的资源。还有那个草编技艺，以前除了草绳以外我们都根本不会做其他手工艺品、这企业进来之后就不一样了，专门从新民村请师傅教我们，编织完了之后还统一收购。反正通过乡村旅游，不仅增加了收入，而且也学会了很多我们自己的东西。

> 访谈对象：XYJ(男，1979年生)；时间：2020-10-09；
> 地点：和龙市金达莱村

龙井市企业家吴正默先生为了丰富群众文化生活水平，在延边率先继承和发扬具有一千年历史的朝鲜族传统节日"百种节"的基础上，2007年06月07日成立龙井市御粮田旅游产品开发有限公司，并每年出资20万元，在开山屯镇光昭村举办朝鲜族农夫节、插秧节、踩地神、朝鲜族婚礼等形式多样的朝鲜族传统节日习俗及民俗活动。2015年起，为提高农民的综合素质和科学种田能力，向农民提供丰富的精神食粮，吴正默融资50万元社会资金，兴办智新镇明东村和开山屯镇光昭村农家书屋，推动公共文化服务走向社会化和专业化发展。2015年4月，吴正默被吉林省文化厅命名为"省级非物质文化遗产保护名录朝鲜族农夫节传承人"。2020年，当得知"百种节"入选为第五批国家级非物质文化遗产代表性项目名录的喜讯时，吴正默满怀感慨地说：

2020年12月18日，对我来说是难忘的一天，文化和旅游部网站发布了《关于第五批国家级非物质文化遗产代表性项目名录推荐项目名单的公示》，看到龙井申报的朝鲜族"百种节"上榜，我高兴得都要跳起来。多年来我对朝鲜族文化遗产的保护投入了极大的热情和感情，尤其对"百种节"情有独钟，每年捐20万元投入到相关保护工作和活动开展中。而今，多年的努力终有回报。在我看来，"百种节"之所以能够成功入选国家级非遗，最大的一个原因就是朝鲜族独具特色的农耕文化，这是千百年来代代传承下来的"农夫"的精神。到2020年，龙井"中国朝鲜族农夫节"成功举办了11届，这个特色旅游品牌已经打出去了。只有经济效益取得了，社会效益才能发挥出来，非遗保护也才具有实际性、持续性。经过这几年的奋斗，我的最大的感触是非遗保护还是要靠大家，尤其是广大群众，没有群众的参与，非遗就不成其为非遗了。尽管百种节已成国家级非遗，但我想非遗传承保护工作永远"在路上"，而且永远与

群众同行。

访谈对象: 吴正默(男, 1954年生); 时间: 2021-2-23; 地点: 龙井市开山屯镇光昭村

由此看来, 伴随各类民间资本进入旅游业, 由朝鲜族非遗产生的综合效益不断提高。一方面, 它能够充分发挥市场配置资源的基础性作用, 有效弥补旅游投资供需之间的缺口, 不断增强战略性支柱产业功能, 提高人民群众的满意度; 另一方面, 它大大增加了村民的收入, 增强了朝鲜族群众的文化自觉和文化自信。

三、非遗保护中的传承人与区域民众的参与

(一) 传承人的辐射作用

非物质文化遗产项目以人为载体, 离开了传承人, 非遗只能变成文物, 失去活态性, 亦即"人亡艺绝"、"人亡歌歇"。非遗保护与传承的主体是人与区域民众。我们关注非物质文化遗产的保护主体, 关注保护主体队伍的构成, 最终目的是文化遗产能够以本真的、自在的、健康的状态得以传承与延续, "传承"二字是非遗保护中最为明确的终极目标[9]。因此, 保护好传承人, 能够使传承人发挥最大能量是破解非遗保护难题的钥匙, 也是非遗项目得以延续的关键所在。为了保护非物质文化遗产, 抢救濒危的非遗名目, 国家及延边州各级政府高度重视各级各类非遗传承人的培育与保护, 并为非遗传承提供人的基础。

2007年、2008年、2009年、2012年、2018年, 国家文化主管部门先后

9　段友文, 郑月. 后申遗时代"非物质文化遗产保护的社会参与[J]. 文化遗产, 2015(05).

命名了五批国家级非物质文化遗产代表性项目和代表性传承人，共计3068人。如表3-4及表3-5，截止目前，朝鲜族非遗国家级传承人共有7人，其中已故一人(金季凤)，传承项目分别为朝鲜族农乐舞(象帽舞)、民族乐器制作技艺(朝鲜族民族乐器制作技艺)、伽倻琴、盘索里、摔跤(朝鲜族摔跤)、朝鲜族服饰等。

表3-4 朝鲜族国家级非遗传承人

类别	项目名称	传承人	出生年份	申报地区	性别	民族	批次
传统舞蹈	朝鲜族农乐舞(象帽舞)	金明春	1958	汪清县	男	朝	国二2008.02
传统技艺	民族乐器制作技艺(朝鲜族民族乐器制作技艺)	金季凤	1937	延吉市	男	朝	国三2009.05
		赵基德	1940	延吉市	男	朝	国五2018.05
传统音乐	伽倻琴	金星三	1955	延边州	男	朝	国四2012.12
曲艺	盘索里	姜信子	1941	延边州	女	朝	国四2012.12
传统体育游艺与杂技	摔跤(朝鲜族摔跤)	李勇	1962	延吉市	男	朝	国五2018.05
民俗	朝鲜族服饰	俞玉兰	1955	延边州	女	朝	国五2018.05

多年来，各省市自治区不仅积极建立非物质文化遗产代表性项目名录，而且十分注重非物质文化遗产代表性传承人的申报和推荐工作。根据≪中华人民共和国非物质文化遗产法≫，≪吉林省非物质文化遗产保护条例≫和≪吉林省省级非物质文化遗产代表性传承人认定与管理办法≫的相关规定，结合吉林省非遗保护工作实际，截至目前吉林省文化和旅游厅已开展了五批省级非物质文化遗产表性传承人申报和推荐工作。据统计，延边州共有省级非遗传承人71人，其中朝鲜族非遗传承人有57人，占总数的80.3%。

表3-5吉林省非物质文化遗产传承人

类别	项目名称	传承人	出生年	申报地	性别	民族	批次
传统音乐	朝鲜族洞箫音乐	李吉松	1957	珲春市	男	朝	省一2008.07
		金哲洙	1955	延吉市	男	朝	省二2011.06
		张翼善	1960	延边州	男	朝	省五2020.08
		李德洙	1969	珲春市	男	朝	省五2020.08
	阿里郎	金南浩	1934	延边州	男	朝	省二2011.06
		全花子	1943	延边州	女	朝	省五2020.08
	伽倻琴	崔美鲜	1979	延边州	女	朝	省五2020.08
		金英	1981	延边州	女	朝	省五2020.08
	朝鲜族奚琴艺术	金哲	1960	延吉市	男	朝	省二2011.06
	朝鲜族笒艺术	李金浩	1964	延吉市	男	朝	省三2015.04
	朝鲜族短箫音乐	张翼善	1960	延边州	男	朝	省三2015.04
传统舞蹈	朝鲜族农乐舞(象帽舞)	韩相日	1963	延吉市	男	朝	省四2018.05
	朝鲜族鹤舞	姜丽华	1983	安图县	女	朝	省三2015.04
	朝鲜族假面舞	李丽	1984	图们市	女	朝	省三2015.04
	朝鲜族牙拍舞	千今顺	1963	安图县	女	朝	省三2015.04
	朝鲜族扇子舞	李承淑	1943	延边州	女	朝	省二2011.06
		金姬	1963	延边州	女	朝	省二2011.06
	朝鲜族刀舞(图们)	黄海兰	1959	图们市	女	朝	省一2008.07
	朝鲜族刀舞(延边州)	崔玉珠	1934	延边州	女	朝	省二2011.06
		金香兰	1973	延边州	女	朝	省二2011.06
	朝鲜族响钹舞	崔花	1967	延边州	女	朝	省三2015.04
	朝鲜族圆鼓舞	禹红花	1975	图们市	女	朝	省一2008.07
	朝鲜族长鼓舞	朴圣燮	1960	图们市	男	朝	省一2008.07
	朝鲜族手鼓舞	李花	1978	图们市	女	朝	省一2008.07
传统戏剧	朝鲜族唱剧	姜华	1982	延边州	男	朝	省四2018.05
传统曲艺	朝鲜族三老人	洪美玉	1970	和龙市	女	朝	省一2008.07
		崔仲哲	1960	和龙市	男	朝	省一2008.07
	盘索里	金南浩	1934	延边州	男	朝	省二2011.06

		崔丽玲	1982	延边州	女	朝	省四2018.05
传统体育游艺与杂技	"漫谈"和"才谈"	金永植	1965	延吉市	男	朝	省二2011.06
		李京华	1972	延吉市	女	朝	省二2011.06
	朝鲜族跳板、秋千	池春兰	1982	延吉市	女	朝	省二2011.06
	朝鲜族拔草龙	柳逸	1961	安图县	男	朝	省三2015.04
	龙头游戏	金昌男	1970	安图县	男	朝	省三2015.04
	朝鲜族象棋	洪性彬	1952	延吉市	男	朝	省二2011.06
	朝鲜族"柶戏"	金一	1945	汪清县	男	朝	省二2011.06
传统美术	满族剪纸	蔡景珍	1949	珲春市	女	满	省一2008.07
	朝鲜族稻草编	权永哲	1955	和龙市	男	朝	省二2011.06
		朴允浩	1948	和龙市	男	朝	省五2020.08
	秋梨沟柳编	安宝民		敦化市	男	汉	省四2018.05
	桃核微雕	李臣		图们市	男	汉	省四2018.05
传统技艺	安图松花石砚制作技艺	王海洋		安图县	男	汉	省二2011.06
		刘远良		安图县	男	汉	省四2018.05
	延边朝鲜族冷面制作技艺	崔基玉	1954	延吉市	女	朝	省二2011.06
	泡菜制作技艺(朝鲜族泡菜制作技艺)	金松月	1956	延吉市	女	朝	省四2018.05
	朝鲜族打糕制作技艺	崔亿今	1946	汪清县	女	朝	省二2011.06
	朝鲜族传统礼桌名点制作技艺	崔文一	1958	延吉市	男	朝	省二2011.06
	朝鲜族大酱制作技艺	李东春	1955	延吉市	男	朝	省二2011.06
	鲜族臭酱制作技艺	许香顺	1962	延吉市	女	朝	省三2015.04
	甩湾子豆瓣酱制作技艺	吴家全		敦化市	男	汉	省五2020.08
	小万庄酱菜腌制技艺	刘东伟		敦化市	男	汉	省五2020.08
	锉草鸡传统养殖技艺	刘振江		敦化市	男	汉	省三2015.04
	张氏传统皮具制作技艺	张恕贵		安图县	男	汉	省二2011.06
	朝鲜族石锅制作技艺	盖崇军	1954	和龙市	男	汉	省二2011.06
	安图隋氏铁制品制作技艺	隋进才		安图县	男	汉	省四2018.05
	民族乐器制作技艺(朝鲜族民族乐器制作技艺)	金昌勋	1963	延吉市	男	朝	省三2015.04
		李柱浩	1959	延吉市	男	朝	省五2020.08

		许永日	1971	延吉市	男	朝	省五2020.08
	百年恒记饺子制作技艺	王培柱		敦化市	男	汉	省四2018.05
	朝鲜族崔氏正骨疗法	崔宗河	1954	延吉市	男	朝	省二2011.06
	梅花针综合疗法	马文环		延吉市	女	回	省二2011.06
	延吉市王麻子传世秘方	王照伟		延吉市	男	汉	省二2011.06
民俗	朝鲜族传统婚礼	洪美淑	1959	延边州	女	朝	省二2011.06
	朝鲜族花甲礼	千寿山	1939	延吉市	男	朝	省一2008.07
	朝鲜族服饰	崔月玉	1947	延边州	女	朝	省一2008.07
		禹莲花	1979	延吉市	女	朝	省五2020.08
	长白山采参习俗(敦化)	高景森		敦化市	男	满	省二2011.06
	朝鲜族农夫节	吴正默	1954	龙井市	男	朝	省三2015.04
	山泉祭	许在吉	1970	敦化市	男	朝	省三2015.04
	烧月亮房	李光平	1944	龙井市	男	朝	省五2020.08
	朝鲜族踩地神	李光平	1944	龙井市	男	朝	省五2020.08

在传统社会中，文化的延续发展是一个自然过程，文化在民族与代际之间自然传递，通过家传、师承或社会传承等诸多方式和途径。在一代代传与承的生活实践中绵延下来。但是在当下城镇化的背景下，农村日趋空洞化，家庭日趋空巢化，非遗再也不能单靠自然传承，师承的重要性显得尤为突出和紧迫，尤其是那些被命名的传承人在非物质文化遗产传承中的重要性不言而喻。敢于负重担当的各级非遗传承人在政府的大力扶持下，"进社区"、"进校园"，一方面唤起群众对非物质文化遗产的保护意识，另一方面积极培养人才，构建非物质文化遗产传承通道。

金明春，1958年生，2008年被评为象帽舞国家级传承人。2007年金明春在政府的扶持下组建象帽艺术团。目前艺术团共有演职员110人，其中专业演员40人，民间业余演员70余人，国家级传承人1人，州级传承人2人，县级传承人1人。近年来，金明春积极架构传承基地网络，建立了学校、

图 3-5 金明春在接受笔者的采访 2021-02-07

企事业单位、乡镇村屯、社区为主的30余个基层农乐舞培训基地。2012年起，又在全县范围内重点推进朝鲜族学校校园传承基地建设，后又拓展到汪清职业高中、兴舞堂教育机构舞蹈部、汪清仲安武警支队等10余个职业教育和社会教育培训机构以及武警支队，把农乐舞的普及工作全方位展开(见表3-6)。2012年，有1050人同时表演的"千人农乐舞"吉尼斯记录挑战获得成功。为了检阅农乐舞的传承情况，促进和提升表演水平，从2010年起，每年举办"汪清县象帽舞大赛"和朝鲜族民俗活动展演，让各个传承基地和基层农乐表演队能够上台展示，同台竞技。如表3-7，2020年11月25日，在象帽舞艺术团专业人员辅导下，有12个参赛单位参加2020年汪清县中国朝鲜族农乐舞(象帽舞)展演，参赛单位既有象帽舞艺术团等专业队，也有老年农乐舞艺术团、各乡镇艺术团等业余团队，既有第二实验小学等朝鲜族小学，也有第一职业技术高中等职业学校，还有兴舞堂舞蹈工作室等社会教育服务机构。[10] 通过金明春的不懈努力，汪清县在几年间培养列几千名农乐舞人才，农乐舞成为汪清县的响亮名片。

10　资料源自对金明春的访谈; 时间:2020年11月28日。

表3-6 汪清县农乐舞培训基地名单

序号	单位名称	成立时间	序号	单位名称	成立时间
1	汪清县职教中心	2009年	20	汪清县新民社区	2011年
2	汪清县第五中学	2009年	21	汪清县南山社区	2011年
4	汪清县常绿幼儿园	2009年	22	汪清县幸福社区	2011年
5	百草沟镇第二小学	2009年	23	汪清县东振社区	2011年
6	汪清县邮政局	2009年	24	汪清县大明社区	2011年
7	汪清县烟草局	2009年	25	汪清县东光镇政府	2011年
8	老年象帽舞艺术团	2009年	26	汪清县东光镇小学	2011年
9	汪清农村信用联社	2009年	27	汪清县东光镇新兴小学	2011年
10	江北社区	2009年	28	汪清县百草沟镇棉田村	2011年
11	百草沟镇百草沟村	2009年	29	仲安武警支队	2014年
12	汪清县第一小学	2010年	30	鸡冠乡影壁村	2015年
13	汪清县第三小学	2010年	31	汪清镇政府	2015年
14	汪清县第四小学	2010年	32	汪清县嘻哈公社	2016年
15	汪清县第一幼儿园	2010年	33	汪清县兴舞堂	2016年
16	汪清县第二幼儿园	2010年	34	汪清县汪洋舞苑	2016年
17	汪清县第三幼儿园	2010年	35	汪清县蕾蔓舞蹈学校	2016年
18	汪清县新华社区	2011年	36	汪清县傲超舞苑	2016年
19	汪清县大川社区	2011年	37	春阳镇春阳小学校	2017年

表3-7 2020年汪清县中国朝鲜族农乐舞(象帽舞)展演节目单

序	类型	节目	表演单位	辅导人
1	舞 蹈	农乐舞	象帽舞艺术团	
2	舞 蹈	丰收的喜悦	老年农乐舞艺术团	周雪
3	舞 蹈	庆丰收	百草沟镇文化站	刘婧楠
4	舞 蹈	丰收的喜悦	汪清镇文化站	王金秋、卞昱
5	舞 蹈	风物农乐	嘻哈公社舞蹈培训中心	翟爽
6	舞 蹈	红太阳照边疆	第一职业技术高中	董美慧
7	舞 蹈	嗡嘿呀	嘎呀河艺术团	谷艺婷、刘畅、孟繁蕾

8	舞 蹈	欢乐的一天	朝鲜族艺术团	陈琦、辛雨珊
9	舞 蹈	欢庆	鸡冠乡文化站	朱建民、王晨
10	舞 蹈	我的梦-象帽女孩	第二实验小学	金玲玲
11	舞 蹈	兴舞少年	兴舞堂舞蹈工作室	李俊霖
12	舞 蹈	丰收乐	老年农乐舞艺术团	周雪

资料来源: 由汪清县象帽艺术团提供, 2020-11-19。

赵基德, 民族乐器制作技艺(朝鲜族民族乐器制作技艺)传承人, 延吉市民族乐器研究所所长, 2018年5月16日, 入选第五批国家级非物质文化遗产代表性项目代表性传承人。自1988年兼任延吉市朝鲜族乐器厂厂长起, 赵基德与朝鲜族乐器结下了不解之缘。为更好地了解乐器制作工艺、检验乐器生产质量, 赵基德拜金季凤等老工匠为师, 开始学习朝鲜族乐器制作。期间, 他还与老工匠们一起寻访了众多民间艺人和乐器制作专家, 挖掘并掌握了30余种朝鲜族乐器的制作方法, 然后在生产过程中不断创新、反复改良, 让乐器的音色更加纯正、优美。

这么多年, 我刻苦专研, 在前辈传承了几千年技艺的基础上, 在伽倻琴装饰、琴弦改良、鼓身改良、引入标准化制作乐器模式等方面摸索出的新做法, 使朝鲜族民族乐器制作技艺更加纯熟, 乐器质量再上台阶, 并开始大量出口国外, 在国际上赢得了好口碑。今年研究所里的订单逐渐多了起来, 紧锣密鼓地研究如何去创新作品。...我对乐器的制作有一种无法割舍的感情, 无时无刻不在思考如何才能创作出更好的作品、如何才能推动行业更好地发展。现在朝鲜族乐器制作也面临许多挑战, 比如市场化程度低、学习周期长、人才短板突出、从业者年龄偏大等。但作为传承人我知道我所肩负的责任之重大, 尤其是在培养接班人方面。因为我本身也是在金季凤门下学技艺的, 深知"师父"的重要性。截至目

前，我已培养朝鲜族乐器制作人才13人，其中省级传承人1名，州级传承人两名。但这些制作人多数在四五十岁左右，年轻人非常少。培养一个学生，至少要投入3年的时间和精力，很多年轻人不认可，不看好。尽管如此，我还是想要把毕生的经历投入到乐器制作和人才培养方面，好让我们的祖先传给我们的优秀技艺不要断代。

访谈对象：赵基德(男，1940年生)；时间：2019-5-18；
地点：延吉市朝鲜族乐器厂

(二) 广大民众的参与

非物质文化遗产是特定区域内民众共同传承与享有的文化遗产，"在非物质文化遗产的'保护'实践中，我们必须关注和尊重人(相关民众)的现实需求，不然便违反了人性，也必须明白，只有(特定民族社区的) 人才是(特定) 保护行为无可替代的能动主体。因为说到底，一种非物质文化的全部生机活力，实际都存在于生它养它的民族(社区) 民众之中。"[11] 非物质文化遗产产生于民间，流传于民间，民间参与是非物质文化遗产保护工作的重要推动力，是非物质文化遗产得以可持续保护与传承的主体保障。没有人民群众的广泛参与，非遗保护无法取得实质性成效。延边州各级政府利用多种途径，如召开关于保护非物质文化遗产的辩论会、听证会、学术会以及各种民俗活动，给广大民众构筑不同的参与平台，激发民众自我传承文化意志，同时加大宣传力度，充分调动民众保护非物质文化遗产的积极性，使区域民众牢固树立非遗保护意识，并使这种意识逐步渗透到人们的日常生活中，成为区域民众自觉自愿的行动，在特定范围内营造出积极抢救和保护非物质文化遗产的浓郁氛围。

11 贺学君. 非物质文化遗产"保护"建言[N]. 中国社会科学院院报, 2006-06-01(003).

近几年，延边各级政府发动社会各界积极性，充分挖掘延边地区的朝鲜族民俗文化资源，积极打造一村一品牌，通过积极举办民族特色活动，提高遗产保护与民众日常生活的关联度，着力打造文化品牌，把非物质文化遗产项目作为文化产业发展的重要支撑，将提高遗产持有者的传承能力与增加收入、提高生活质量联系起来，让人民群众了解朝鲜族非遗项目，让朝鲜族非物质文化遗产"活起来"。

金达莱民俗村位于吉林省延边州和龙市西城镇内，至今已有100多年历史，是延边地区为数不多的全部由朝鲜族构成的村落，因而保持了较为完整的朝鲜族生活习俗、文化传统等，是国内外游客体验朝鲜族风情的最佳去处。2010年金达莱村遭受前所未有的特大洪灾，镇党委、政府经过深入调研，历经50天的奋斗，在山水环绕的西城镇北区，承建了朝鲜族传统民居，实现了"灾村"变"新村"的华丽转身，如今，金达莱村已经成为一个极具民族特色的农家旅游景点。"灾村"变"新村"之后，金达莱村为了凸显"金达莱"的象征意义，在每年金达莱花盛开的"五一"前后举行"金达莱民俗节"活动，把众多的非遗项目融入节日活动，使"金达莱节"成为宣传和传承非遗的重要渠道。村委主任向笔者介绍道：

> 对我们村子来讲，一年中最盛大的节日和最盛大的活动就是金达莱民俗节。过去我们的村名叫明岩村，是一个极其普普通通的朝鲜族村子，在延边也没有什么名气。2010年特大洪水之后，政府给盖新房子，然后村名也改为金达莱村，从此我们村以金达莱为标志，借助位于延和公路北侧的自然优势和朝鲜族人文优势，打造一个具有浓郁民族特色的金达莱民俗村，经几年的投资与建设，2019年我们村入选首批全国乡村旅游重点村名单。这几年的奋斗过程中，最成功的就是凸显金达莱，打造一个"金达莱民俗节"品牌。...每年的金达莱民俗节一般都是金达莱盛开的五

一前后, 是个春暖花开的好季节, 加上与五一长假重叠, 因此来的观众很多。虽然民俗节我们没有冠以什么非物质文化遗产等词语, 但供游客共享的吃喝玩乐, 展现的全是我们朝鲜族非物质文化遗产的项目或内容。首先, 吃的东西, 从打糕、米肠、豆腐、辣白菜、江米鸡到马格里、果汁, 全是我们的村民亲自做的; 住的东西全是朝鲜族传统民居; 观赏的又是我们的传统音乐舞蹈, 还有乐器、摔跤等; 体验的东西, 如打打糕、腌辣白菜、文化套餐, 还有娱乐用的秋千、跳板等等, 没有一个环节与非遗无关。

访谈对象: XYJ(男, 1979年生); 时间: 2020-10-09; 地点: 和龙县西城镇金达莱村

延边地区非遗传承与保护中, 尤为不可忽略的一支群众队伍是"老年会"。如前所述, 朝鲜族非遗带有浓厚的共同体文化性格。自古朝鲜族先民以"契"的形式, 凝聚共同体的力量, 互助互协, 以共同体的力量来破除来自农耕与日常生活中的各种艰难与困境。即便是劳动力流动空前活跃的现代社会, 人们还是通过职场、趣味、乡情等关系缔结一定的团体或组织, 增强亲睦, 互助和谐。朝鲜族老年人协会遍及朝鲜族居中生活的农村、乡镇、县市, 深受广大朝鲜族老年群众的欢迎, 在各地的朝鲜族社会有一定影响力。这些老年人协会在维护朝鲜族老年人合法利益等活动之外, 也常年参与到了朝鲜族文化的保护与宣传工作之中。如国家级非遗洞箫传承

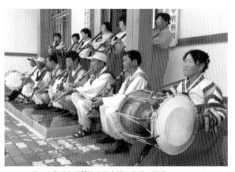

图 3-6 密江乡洞箫协会正在排练节目 (摄于 2017-08-20)

基地密江洞箫队的骨干力量就是密江乡的老年协会的成员。

表3-8 密江乡洞箫协会会员名单及其年龄

序号	姓名	职务	年龄	序号	姓名	职务	年龄
1	金振守	会长	55	12	金熙洙	会员	66
2	王善玉	副会长	59	13	黄元洪	会员	72
3	朴美福	会员	65	14	李 英	会员	60
4	洪顺兰	会员	62	15	全明子	会员	64
5	李仁玉	会员	61	16	李青松	会员	66
6	崔美花	会员	62	17	丁东吉	会员	60
7	张桂花	会员	59	18	金美子	会员	62
8	车明姬	会员	62	19	柳仁奎	会员	75
9	全炳珍	会员	65	20	金哲山	会员	59
10	高光善	会员	59	21	全美淑	会员	68
11	金京浩	会员	64				

资料来源: 珲春市密江乡政府提供, 2020-12-23。

对老年会的角色与作用, 国家级农乐舞传承人金明春向笔者介绍道:

现在我们这儿的象帽舞传承主要靠三支力量。第一支是我们象帽展览馆的专业队。他们是由具有一定专业背景的年轻人才组成, 参加竞赛或外地演出的时候主要由他们来承担。还有一支是学校, 这里的汪清二小呀、百草沟小学呀, 还有汪清职业学校等, 它们是主要以培养为宗旨, 通过校本课程、课外活动、兴趣小组等加以激发兴趣, 并培训。第三支就是汪清老年协会。尽管他们跳的没有专业队那么精炼, 但在某种意义上讲, 他们才是原汁原味的, 因为他们有先天的农耕情结和民族情结, 且都是过来人, 他们的动作呀、着装呀、表演呀、谈吐呀都最贴近生活,

当地政府或机关组织庆祝活动、商贸活动等大型节庆活动时，老年队是当之无愧的一支宝贵的有生力量。

访谈对象: 金明春; 时间: 2020-11-28; 地点: 汪清县象帽舞艺术团

由上所述，改革开放以来，朝鲜族非物质文化遗产的发展迎来了百花齐放、欣欣向荣的局面，这其中既有政府作为"主导"，又有学者作为"主脑"，更有传承者与相关民众作为"主体"，他们以多样化的方式各尽其能、通力合作，使朝鲜族非物质文化遗产不断得到法律化、持续化、体系化的保护与传承。

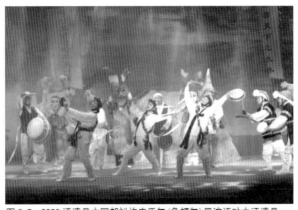

图 3-7　2020 汪清县中国朝鲜族农乐舞（象帽舞）展演活动中汪清县老年农乐舞艺术团表演的农乐舞《丰收的喜悦》（摄于 2020-11-25）

城镇化背景下朝鲜族非物质文化遗产面临的困境

随着全球经济一体化和现代化进程的加速，在全球范围内人类非物质文化遗产面临诸多挑战与困境，正如联合国教科文组织《宣布人类口头和非物质遗产代表作申报书编写指南》中指出的："在世界全球化的今天，此种文化遗产的诸多形式受到文化单一化、武装冲突、旅游业、工业化、农业人口外流、移民和环境恶化的威胁，正面临消失的危险"。[1] 自2004年我国加入《保护非物质文化遗产公约》以来，少数民族非遗备受瞩目，少数民族非遗保护工作成效明显。但随着我国对外开放的逐步深入、经济社会的快速发展和城镇化进程的加速，以及后现代文化的全方位渗透，少数民族非遗普遍面临生存环境萎缩、传承人青黄不接、非遗保护路径不明等困境。如何让非遗不失其"根"和"魂"，如何创造非遗传承的真实文化空间和环境，使其走上可持续发展道路，是我国文化发展中亟待解决的问题。

1　王文章. 非物质文化遗产概论[M]. 北京:文化艺术出版社, 2006:16.

一、非遗保护的相关法律法规尚不健全

非物质文化遗产的保护必须以完善的法律法规作保障，立法保护是非遗保护的根本保证和必要前提。在十余年的保护工作中，国家和地方各级政府都颁布了相关的法律法规，取得了明显的成效。但总体而言，与我国非物质文化遗产保护相关的法律法规尚未形成完备的法律体系，有待于进一步完善。

(一) 抽象的法律法规: 非遗保护的相关立法跟不上时代发展

现阶段，我国在行政法、民法、知识产权、旅游立法等方面，有一些专门保护非物质文化遗产的法律法规，但立法数量并不多，范围涵盖的也不全面，执法无法有效进行。2011年我国颁布了《中华人民共和国非物质文化遗产法》，这是我国非遗保护工作的里程碑，在行政法方面为保护非物质文化遗产提供了专门的法律依据。但是，该法在具体执行中却遇到诸多困难，因为该法的条文多为理论化和抽象化的规定，缺少具体详细的实施细则，存在很多法律盲点，实际操作性不强，使得法律保护无法落到实处。

为了保护朝鲜族非物质文化遗产，传承和弘扬中国朝鲜族传统文化，根据国家《中华人民共和国非物质文化遗产法》及其他有关法律法规，延边州政府结合自治州实际，于2015年1月22日制定并通过了《延边朝鲜族自治州朝鲜族非物质文化遗产保护条例》(以下简称条例)，推进了非物质文化遗产保护的进程，但是，这些条例也大多是政策性的指导意见或者是原则性的处理办法，立法层次不高，约束力不强，内容不完善，可操作性差，无法满足非物质文化遗产呈现出的活态性、多样性、不可再生性等特征。如非遗保护中最为关键的因素就是人才队伍建设，针对人才队伍建设

问题, 《条例》中仅有两条内容, 规定如下:

第十四条 自治州、县(市)人民政府加强朝鲜族非物质文化遗产人才队伍建设。人事部门应当会同文化部门制定符合行业特点的用人标准和培训大纲, 引进、培养社会专门人才。鼓励自治州内高等院校、科研院所、职业技术学校等部门开展朝鲜族非物质文化遗产方面的研究、教育和传承活动, 加强学科建设和各种实践活动, 有计划培养专门人才。

第十五 条自治州、县(市)人民政府教育主管部门应当会同其他相关主管部门编写有特色的读本, 并支持中小学校开发校本教材, 将朝鲜族非物质文化遗产知识列为特色教育内容。

依照上述条例, 人才队伍建设的主要责任部门是人事部门"会同"文化部门"制定符合行业特点的用人标准和培训大纲, 引进、培养社会专门人才"。而后鼓励自治州内高等院校、科研院所、职业技术学校等部门开展朝鲜族非物质文化遗产方面的研究、教育和传承活动, 加强学科建设和各种实践活动, 有计划培养专门人才。教育主管部门应当会同其他相关主管部门编写有特色的读本, 并支持中小学校开发校本教材, 将朝鲜族非物质文化遗产知识列为特色教育内容。如此"会同"、"鼓励"、"应当"、"支持"等没有约束力和可操作性的用词致使非物质文化遗产的保护工作存在明显的人为性、随意性和短期性等不确定因素, 这严重影响了朝鲜族非物质文化遗产的保护。

尤其是对非物质文化遗产相关利益分享机制, 《条例》没有明确的规定。亦即《条例》就其内容而言, 仅涉及行政性内容, 未涉及民事性保护条款, 其着重描述政府及相关部门在非物质文化遗产保护方面的作为, 职责、权利、义务等问题, 而对保护过程中所呈现的多部门互相"扯皮", 专

项资金使用不规范, 过度开发利用、恶俗化包装等现象却无明确可操作的法律条文来遏制, 尤其是当非物质文化遗产在面对歪曲、贬损时, 由于没有民事权利, 非物质文化遗产的保有人无法直接诉讼法律, 而最多只能请求主管机构出面制止。另外, 非物质文化遗产大多带有可开发的经济价值, 许多个体或企业肆意的对其商业化使用, 却不给其传承者、保有者以相应的回报。这种利益分配不公的现象, 不尊重所在社群物质权益和精神权益的现象, 严重制约了非物质文化遗产的发展, 不仅损害其持有者的利益, 而且会加剧对非物质文化遗产的无序利用。

(二) 权利主体与主体权利不明

由于非物质文化遗产在长期的流传中个性被逐渐淡化, 难以确定众多社群参与者在其流传中的贡献, 通常将他们视为一个共同的民族身份。非物质文化遗产的特定属性造成法律对权利主体界定的困难, 由此导致非遗的权利主体不明。在非物质文化遗产的传承和保护工作中, 传承人的认定尤为关键, 如何以科学合理的方式来确定合法的传承人, 是实现非物质文化遗产有效保护的重要方法。但是《条例》缺乏对传承人的法律认定标准, 尤其是在面临群体性传承的时候, 传承人的认定效率会非常低。主要原因就在于, 我国没有对非物质文化遗产传承人认定的专门法律法规, 所以在遇到不合理或棘手的传承人认定问题时, 难以从法律方面切实进行保护。正因为没有明确的法律规定, 非遗保护的多方力量缺乏协调机制, 这突出表现在保护主体与传承主体的矛盾、地方文化管理部门与非遗传承人的矛盾、传承人与所属项目群体的矛盾。例如在非遗保护中, 政府作为管理部门, 其责任是协调各方力量之间的关系, 以形成非遗保护的合力。但实地考察中我们发现, 在国家级、省级项目传承人评审中, 某些部门的领导置有能力的传承人而不顾, 利用手中的权利, 将一些与自己有亲属关系的

非项目传承人员申报为传承人, 甚至有的地区领导本人便是非遗项目的传承人。

再如, 《条例》第二十四条和二十五条, 尽管对传承人的义务做了详尽的规定, 但对主体的权利没有任何规定, 当传承主体的权利受到影响或损害时, 便无从在法律上寻求保护。

二十四条 自治州、县(市)文化主管部门根据需要, 应当采取下列措施, 支持朝鲜族非物质文化遗产代表性传承人开展传承、传播活动:

(一)提供必要的传承场所;

(二)提供必要的经费, 资助其开展授徒、传艺、交流等活动;

(三)支持其参加社会公益性活动;

(四)支持其开展传承、传播活动的其他学术活动;

(五)其他措施。

第二十五条 朝鲜族非物质文化遗产代表性传承人应当履行下列义务:

(一)开展传承活动, 培养朝鲜族文化后继人才;

(二)妥善保存有关实物和资料;

(三)配合有关部门进行非物质文化遗产调查;

(四)参加非物质文化遗产展演、展示、传播等公益性活动。

我国非遗的保护工作一直秉承"政府主导"的原则, 企望在政府的大力支持下促进文化的繁荣。作为一项公共文化事业, "政府主导"是理所当然。然而, "政府主导"在实际保护工作中却出现了偏差, 如黄涛所言: "其实提出'政府主导'的工作原则是没有问题的。该文件对于'政府主导'的阐释很明确, 就是指政府对于非遗保护的发动、组织、管理、支持、推动等作用, 并没有任何词句说政府要在非物质文化遗产的展演、传承活动的内

容、方式等事情上起主导作用，并不是要'导演'甚至取代社区民众的保护和传承。关键是社会部分人士包括某些政府官员把该文件的'政府主导'的含义理解错了。"[2] 可见，在贯彻"政府主导"这一原则时，一些人将"主导"实施为领导、引导甚至干预，使有着民间文化原真性的非遗项目只能按照政府规划或领导的个人意愿发展，这极大地破坏了非物质文化遗产的原真性。针对这一现象，我们认为将政府在非物质文化遗产保护工作中的"主导职能"表述为"管理职能"更为恰当，即在管理层面给予非遗保护各项工作相应的支持与推动。[3]

二、农村非遗生存土壤的缺失

冯骥才曾言，"我们历史文化的根在村落里，我们的非遗绝大部分也都在村落里，如果村落消失的话，这些都不存在，就无所依附了。这些村落消失的主要原因就是城镇化。粗暴的城镇化进程对中国文化的根，特别是对非遗，是一种断子绝孙式的破坏"。[4] 非遗属民间文化，其大多根植于广袤的乡村生存和发展，是乡土文化的重要载体。朝鲜族的很多非物质文化遗产项目保护主要依托家族、村落、社区这些基础环境，许多项目的传承发展是与民众的生产生活方式紧密相连，当传统的生产生活方式发生改变，村落传统文化日渐式微时，非遗也不得不面临萧条。

2　黄涛. 近年来非物质文化遗产保护工作中政府角色的定位偏误与矫正[J]. 文化遗产, 2013(03).

3　段友文, 郑月. "后申遗时代"非物质文化遗产保护的社会参与[J]. 文化遗产, 2015(05).

4　周岗峰. 冯骥才谈非遗保护[N]. 新京报, 2012-6-26.

(一) 朝鲜族农民的跨国流动与离土离乡

如前所述，朝鲜族非物质文化遗产带有典型的农耕文化特点，是农耕文化所孕育的产物，农耕生产与聚落共同体是非物质文化赖以生存的土壤。然而，伴随着城镇化进程的加速和产业经济的转型，现代城乡生活使原有的非物质文化丧失了其赖以生存和发展的土壤，导致很多优秀的非物质文化遗产，如传统的农耕技艺与习俗、手工艺、歌舞等面临失传、断代的危机，并逐渐走向消亡。倘若任其自由发展，萎缩和自行消亡将是必然结果。

首先，农民与土地的粘度不再像以往紧密。自从实施土地联产承包制以后，农村的社会结构发生了根本性的变化，乡村的人地关系、农地权利、农业经营制度、农业发展方式、村庄演化、城乡关系等方方面面呈现新的特征，标志着一个与"乡土中国"不同的"城乡中国"的到来[5]。城乡中国的到来，从农民的物质生活角度而言，带来了天翻地覆的变化，但从文化的角度而言，以农耕为土壤的许多朝鲜族非遗处于弱势，无可继承，甚至是自行消亡。如，朝鲜族"稻草编"于2009年被列为国家级非遗名录，但当下"稻草编"苦于没有"稻草"而濒临失传。朝鲜族擅长于水田，因为其主要的经济活动是水田农耕，稻草与朝鲜族的衣、食、住、生产、禽畜、民俗、信仰等都有着密切的联系。稻草特有的柔软性所产生的弧度能够使相关制品显现出优美的曲线，实用价值与审美价值兼具。老百姓不仅用稻草搭建房子、铺盖屋顶，而且将稻草作为原材料用于编织草绳、兜袋等生活日用品。朝鲜族的衣文化、食文化也离不开稻草。衣文化最典型的是草鞋，以及下雨天穿的蓑衣和戴的斗笠等。稻草做的鸡蛋篓、做大酱时吊

5 刘守英. "城乡中国"正在取代"乡土中国"——兼析"农二代"的新特征[N]. 北京日报, 2019-8-26.

图 4-1 PYH 编织的稻草手工艺品

豆饼块的豆饼绳，还有房杂物的稻草簸箕，放种子和各种农具的草袋、草框等等，都用稻草制作。另外，还用稻草编制各种精美的手工艺品。稻草手工艺品是以优质稻草为原料，经过精心挑选、水洗、浸泡、晒干之后完全用手工编制而成。手工艺品市场前景很好，是农民创收致富的好项目，其产品远销到韩国、日本等国，但是当下面临一无人从事，二无原料可供的窘境。因为机器收割后，稻草不仅凌乱而且长度变短，无法用作编制用稻草，实在无奈之下，非遗传承人为了保住稻草，只好留一片水田地，自己亲手下地用镰刀收割。

你们看一下那边的稻草，用机器收割的稻草根本无法编制东西，只能当饲料或柴火用。没办法我让承租土地的农民留下水稻长势比较好的一片地，我自己拿个镰刀手工收割。要不然，水田地这么多，我还愁没有稻草可用呢。

访谈对象：PYH(男，1947年生)；时间：2020-10-12；
地点：和龙市头道镇新民村

其次，农村空洞化致使农村文化活动难以运作。改革开放以后，青壮年劳动力大量流失，导致农业人口老龄化、农村空洞化问题。作为朝鲜人渡江移居中国的"首经关门"，图们江北岸是朝鲜族最大的自然聚居区，也是朝鲜族文化原生态的聚地，完整的保留着传统的聚落空间和民间生活气息、风土人情和传统文化。但在中韩建交之后，随着出国劳务热的涌起，

传统村落急剧趋以空洞化，传承至今的文化形态正在发生急剧裂变。据2018年导师与笔者对图们江北岸四县市12个朝鲜族传统村落的抽样调查，实际在村人口比重平均只有17.2%(见表4-1)，且留守者大部分为老弱病残，非遗生存的土壤严重趋于贫瘠。

表4-1 图们江沿岸朝鲜族村落户籍人口和实际人口比较表单位: (名, %)

村庄	和龙市			龙井市			图们市			珲春市		
	S村	N村	L村	B村	S村	C村	M村	S村	T村	J村	H村	F村
户籍人口	561	780	490	668	1453	1027	745	1149	501	290	203	138
实际人口	89	148	96	176	342	211	139	153	67	73	45	48
实际人口比重(%)	13.7	15.9	16.4	20.9	19.1	17.0	15.7	11.8	11.8	20.1	18.1	25.8

数据来源: 根据2018年8月-10月，导师与笔者的田野调查而获的数据制成。

　　农村的萎缩，农民的离土离乡，对朝鲜族非遗来讲是个致命的打击。吉林省文联副主席曹保明曾说: "拿朝鲜族农乐舞来说，其实它不但具有舞台意义，更具有深层的生活意义。…它与地域有广泛的自然联系，并与人的生活、民族性格和精神情趣有更加具体的对接。…如果说农乐舞是一条活蹦乱跳充满生活色彩的金鲤鱼，那么这个地区人们生活中的日常习俗、节庆就是这条'金鲤鱼'赖以生存的水"。[6] 过去的乡村每年春播或秋收之后都举行以乡为单位的大型运动会，该运动会不仅是畅享运动健身魅力，释放乡村活力的综合性的文体展演活动，更是孕育乡村文化的土壤和平台。但是，家庭联产承包责任制实施以后，这些大型的乡村文化活动渐渐淡出人们的生活，农村集体活动几乎搞不下去了。

6　刘文波. 朝鲜族非遗馆开馆保护赖以生存的文化土壤[N]. 人民日报, 2010-9-13.

实施土地承包制以后，一个最明显的变化就是没有以全乡为单位的运动会了。过去的农村的运动会呀，那可是热闹得很。好几个月忙于农事的村民们，即将要跨入秋季的时候，利用那段农闲期，欢聚在一起，白天比球类、比田径、比歌舞，晚上看演出、看电影，男女老少一起吃喝玩乐，尽情享乐。现在家家都对外承包以后，再也没有这样的大型的运动会或文化活动了。村集体经济越来越弱化，村民没有理由聚在一起，好多的活动自然都搞不下去了。…再说现在种地也基本上都是机械化，根本没有集体性的劳作，过去田间地头，打起瓢盆，自娱自乐的即兴娱乐已成历史了。

访谈对象：LJD(男，1943年生)；时间：2020–12–14；
地点：龙井市智新镇明东村

非物质文化遗产时常表现在某台节目、某种手艺、某个绝活上，但它的根其实是深深地扎在生活里。农村聚落空间中的集体劳作、娱乐活动、民俗活动、婚丧嫁娶等仪式正是孕育非遗文化的土壤和温床，但空壳化的农村一年到头也听不见孩子的哭声，见不到过周岁生日的周岁宴、婚礼以及各种节庆活动，往日的村落共同活动、节日、民俗活动、生活习俗几近消失。因为剩下的都是老年人，村子里搞一次集体活动难上加难，勉强维持的门球、广场舞、打牌也因老年人岁数增加，起身不便不了了之。

乡里一再要求我们组织妇女跳广场舞，而我们整个村里能跳舞的也就那么十来个人，这些人又岁数大，加上散居在不同的自然村，七道沟呀、明南村呀，这里的人要到长财村，走路还需要将近一个小时，集中起来很不方便。这样上面来检查或者是来客人的时候没办法，我们就事前通知她们来跳舞，届时给她们换上民族服装，让她们随便跳，跳的不好也没办

法, 本来就这些人…哎, 现在村里都是鳏寡孤独老弱病残, 搞一次活动太难了。

访谈对象: HSN(女, 1953年生); 时间: 2020-12-14;

地点: 龙井市智新镇明东村

再次, 乡村学校的消失使非遗失掉了民族文化的传承链条。朝鲜族以"尊师重教"而著称, "村村有小学、乡乡有中学"是过去朝鲜族教育的基本布局。学校既是培养后代的教育基地, 又是孕育和激活乡村文化的"文化磁场"。随着民族教育的中心逐渐从农村转移到城市, 在"城乡统筹"、"一体发展"以及标准化办学等均质化的发展进程中, 农村学校渐渐成为废墟, 民族学校作为民族文化传承载体的功能逐渐褪色。尽管城里的不少学校聚焦民族文化, 探索和打造特色化发展之路, 开发民族文化课程, 编写校本教材, 但往往流于形式, 学校与孕育民族文化的"乡土场景"相剥离, 成为游离于民族之外的"孤岛"。在孤岛般的城市学校中, 脱离传统民族聚居区的少数民族学生虽然在现代化的城市教育中习得了统一的、现代性的主流文化价值与科学知识, 但失去了了解、习得地方性文化的机会与空间, 失去了日常生活中耳闻目睹的传统手工艺人的"言传身教"的影响, 失去了民族语言使用的环境, 其民族传统、乡土感、价值理念及行为方式必然将逐渐从原有的地域文化资源中被改变, 成为本民族习俗与地方文化生活中的"不适应者"。

(二) 缺乏非物质文化遗产继承人

作为无形文化遗产, 非物质文化遗产离不开人这一主体而独立存在, 因此具有"活态"性的特点。不管是何种形式的非物质文化遗产, 都离不开人的活动。正是从这个层面上讲, 保护非物质文化遗产, 不仅要对与非物质

文化遗产相关的物质载体进行收集、整理和保存，还要重点保护非物质文化遗产传承主体。当下非遗保护迫在眉睫的就是非遗青黄不接，后继乏人。

改革开放以后，由于农民与土地的粘度发生根本性的变化，使得广大农民的离土流动得以实现。朝鲜族是跨界民族，境外有同一民族为主体的韩国、朝鲜。1990年代韩国经济飞速发展，被称为"亚洲四小龙"，恰逢此时中韩于1992年建交，"近水楼台"的朝鲜族蜂拥至韩国，一波高于一波的韩国劳务输出一直延续到现在，留下来的是一个空壳化的农村。正如有学者所言，"2010年代前后，中国的城乡关系发生革命性跃迁"[7]，随着中年一代的农民成为劳动力迁移主力军，他们及其后代沿袭着无止境的离土、出村，而大多数人回国后又选择了不回村、不返农，即便回村的农民所从事的经济活动也发生重大变化。农民的经济和社会行为变化，正在引发乡村的一场历史转型，百年来形成的民族文化板块正在松动和瓦解。据六普人口调查资料数据显示，中国境内的朝鲜族总数为183万人，其中在韩国打工或滞留的朝鲜族有70余万，三分之一以上的朝鲜族在韩国，其余在山东、北京、上海、广州等关内大城市以及国外其他地区的朝鲜族有30-40余万，留在延边以及东北三省传统聚居区内的朝鲜族人口数量就不难猜测了。

7 刘守英. "城乡中国"正在取代"乡土中国"——兼析"农二代"的新特征[N]. 北京日报，2019-8-26.

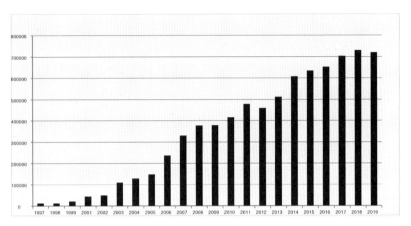

图4-2 在韩朝鲜族流动人口递增图

资料来源: 2009-2019年数据来自法务部出入国·外国人政策本部:《出入国·外国人政策统计月报》(2009-2019); 其余数据则参考金贤仙(音),《在韩朝鲜族的聚居地域与定居意识》《社会与历史》第87辑(2010)。

如前所述, 朝鲜族非遗是产生于农耕社会的文化形态, 带有浓厚的农耕文化色彩, 传统村落的地景空间是非遗滋生和发展的空间载体和人文基础。但随着改革开放和传统农耕生产模式的根本性改变, 尤其是中韩建交以后蜂拥而起的朝鲜族大规模跨国人口流动, 许多村落变得"人去村空", 以传统生产生活方式和村落为载体的乡村传统文化日渐式微, "空心"村落已难以延续文化的脉络, 非遗传承危在旦夕。

后继无人也是制约朝鲜族非遗保护与传承的瓶颈。由于传统生活方式和观念的嬗变, 尤其随着是农村空洞化和人口老龄化, 过去承载乡村文化的各种互助性生产组织和自娱自乐团体及其群众性活动消失的无影无踪, 非遗面临人走艺绝、后继乏人的窘境。愈来愈多的农村年青一代外出打工, 远离自己的传统, 他们的文化兴趣逐渐被现代都市的流行文化"同化"

了，他们对自己的文化传统缺乏必要的知识，缺少必要的感情。杰出的民间文化的传人大多人老力衰，或相继去世，很多经典文化无人传承。一些先富起来的地区，传统民族建筑被"小洋楼"取代，在乡村振兴中不同风格的民居摇身变得全村一面，原有农民逐渐远离他们熟悉的农耕文化，跟土地、生产方式，甚至原来的邻里关系和记忆全部割裂，民族文化日渐式微。

因为没有坚实的传承基础与土壤，城市的学校传承、基地传承也面临一系列的困境。按照文化和旅游部、教育部、人力资源社会保障部共同实施的"中国非物质文化遗产传承人群研修研习培训计划"的统一部署，吉林省文化和旅游厅于2020年11月7日–12月6日，与延边大学联合举办"朝鲜族农乐舞非遗传承人群研修班"，在全省范围内招募20名会员。结果，20名会员中，朝鲜族会员仅为9人，占全体会员的45%，汉族会员为11人，占55%。

汪清县百草沟镇为世界级非遗农乐舞的传承基地，当地的朝鲜族学校百草沟镇第二小学是非遗传承人重点培养基地，据原校长ZGL介绍，直至2011年该校在校生385人，通过课外活动、校本课程象帽舞活动搞得非常红火，但至2019年由于生源枯竭，该校与百草沟镇第一小学(汉校)合并，全校朝鲜族学生只有9人，非遗传承全方位面临断代的困境。[8]

自上世纪60年代起，以延边朝鲜族特有的咸镜道方言和轻松幽默、诙谐滑稽的语言讽刺社会阴暗面，深受广大民众喜爱的曲艺节目"三老人"(国家级非遗)，因其中一人过世而面临断代；因娓娓动听的故事和天才的口术，跻身中国三大故事大王行列的黄龟渊及其讲述的故事，也因黄龟渊的去世而断了其脉。

不仅是曲艺、民间文学，传统乐器也面临濒危的局面。比如，2020年被

8　访谈对象:ZGL(男，1973年生); 时间:2021-02-08; 地点:汪清县百草沟镇。

纳入第五批国家级非物质文化遗产名录传统音乐类别中的"朝鲜族奚琴艺术"亦是面临断代，演奏家青黄不接。第一代奚琴师傅李一男曾带有三个徒弟，但是到今天只剩下其中一人作为奚琴演奏家，仍旧在延吉市朝鲜族艺术团工作，其他二人均已经改弦更张去从事了别的行业。由于奚琴演奏技法的学习需要长时间的磨练，并且直接招收奚琴演奏者的用人单位较少，所以无论是对于个人，还是专业团体而言，都很少会有人主动开始对奚琴的学习。若不尽力保护和留存这些传统奚琴的演奏技法，不久的将来，它们终将消失在世人的视野中。

不只是朝鲜族奚琴艺术，2011年被收入第三批吉林省非物质文化遗产项目名录传统音乐类的"朝鲜族筜"同样也面临着相似的窘境。筜类似于笛箫，是在竹筒上打出吹气孔、共鸣孔(贴着芦苇杆的薄膜)和其他调音孔，声音庄重而清亮的朝鲜族代表性的传统吹奏乐器。它具有独特的弄音和凄凉、柔和、宽广的音域，是能够演绎多种演奏技能的传统乐器，是一种在独奏、重奏、合奏，特别是在朝鲜族民族管铉乐中具有主导性作用的乐器，具有很强的表现力和很高的音乐欣赏价值。筜分为三种，统一新罗时期被称为三竹(大筜、中筜、小筜)，而流传至今的只有大筜。筜的历史可上朔至5世纪初，在兴建于公元408年的德兴里高句丽壁画坟冢上的壁画中，就可以看得到演奏包括筜在内的各种民族乐器的情形。从20世纪初开始，筜在中国东北三省尤其是在延边地区大为盛行。当时的筜是用竹子在上部挖一个吹口，中间做一个听孔，下部设6个音孔制作而成的，不仅可以纯熟地演奏5音阶，而且在音色、技巧、风格等诸多方面都具有自己独有的特色。就是如此承载千年历史传统的筜，却在21世纪的今天面临了青黄不接的状况。除了它本身所具有的发音难等学习较为费力的原因之外，目前在国内市场上几乎没有一家出售筜的乐器商店。想要获得筜，只能从朝鲜进口购买。而且，一个专业的筜演奏人员的培养，需要大量的资

金经费和时间投入。但在当下的音乐教育体系之中，即便是在朝鲜族聚居生活的地区，哪怕是朝鲜族中、小学，也往往以普及西洋乐器为主要教学方向，学习朝鲜族传统乐器等及其演奏技艺的学生几乎没有。而且，作为传承人潜在群体的当代年轻人往往倾向于流行音乐和西方乐器，对于朝鲜族传统音乐的兴趣愈来愈淡漠。甚至，几乎没有用人单位会招收朝鲜族等的演奏者前来工作。受到当下盛行的西洋乐器的冲击，朝鲜族的传统乐器很难得到有效传承，发展民族文化只能是纸上谈兵。当下的音乐教育和艺术宣传环境下，要使筚得到良性循环发展，就必须建立一套行之有效的培训体系。

与此同时，2011年被收入第三批吉林省非物质文化遗产名录传统音乐类之中的"朝鲜族短箫"也与奚琴、筚，同样遭遇了难以为继的窘境。作为朝鲜族民族乐器的重要组成部分，朝鲜族短箫已在民族传统乐器研究和朝鲜族音乐文艺演出中充分体现出了其具有的艺术价值和历史价值，但目前其濒危的状况仍旧不容忽视。早在20世纪初期，短箫便随着朝鲜族先民一并进入中国。在当时的朝鲜族移民之中，就有一位优秀的短箫艺人李德儸(1878-1943)。我们今日所熟知的朝鲜族著名笛子演奏家崔玉三(1905-1956)早年就曾师从李德儸学习短箫，后来又在艺术讲习所里学习了伽倻琴、横笛、雅筝、打击乐等等乐器演奏。他创作的短箫曲有"序引"、"诗拿宇"、"晋阳调和中莫里"、"安挡"、"中莫里"、"离别曲"、"出芪曲"、"清声曲"等。崔玉三于1940年至1945年一直在和龙市居住生活，期间他招收了申亨道(1917-1967)为徒，传授给他短箫演奏技艺和"散调"、"文人音乐"、"宫廷音乐"的多种曲子和奏法。而申龙春(1937-)作为申亨道的儿子，自幼便在父亲的指导下开始了对于短箫和其它民族乐器演奏的学习。同时，他又学习了制作乐器和改良乐器，并得到了文化部科技成果优秀奖和进步二等奖等。1972年，申龙春调入到延边艺术学校担任短

箫、横笛以及长笛教员，培养了张翼善、柳京善、姜忠浩、廉永植等短箫专业出身的弟子。

尽管如此，短箫传承人的断代现象仍旧严重，演奏家青黄不接。第四代师傅申龙春目前在国外生活，他的三个徒弟之中，已有二人改行。目前仅有省级非遗传承人张翼善在延边大学艺术学院从事短箫等民族器乐及音乐理论的研究和教学。此外，由于学习短箫演奏技法需要长时间的磨练，要培养一名专业的短箫演奏员，一年需要10万余元的培养资金和经费，还需要一整套的行之有效的教学与训练体系。年轻人倾向于流行音乐，对传统音乐的兴趣越来越淡薄，在专业团体中也很少有人愿意学习短箫。目前许多艺术团体只需要西洋音乐和轻音乐编制的乐队，不接受传统乐器的演奏员。若不尽力保护和留存这些传统短箫的演奏技法，不久的将来它也终将消失在世人的视野中。

三、"重申轻保"：政府扶持不力、管理失当

当下，政府在非遗的保护与传承中的主导作用是不容置疑的。尽管非遗属于民间文化，其主体是广大的民众，但从非遗保护整体性的角度来看，因为非遗保护内容庞杂、项目众多，每一个非遗项目所面临的社会与生存境遇亦不相同，对那些已没有多少"生存土壤"、正日益远离民众生活需要的非遗项目来说，离开政府的主导作用可能是万万不行的。[9] 中国民族民间文艺集成志书的成功编纂出版是政府主导下的非遗保护工程的成功案例。在20余年的时间里，由原文化部牵头发起，组织相应工作机构，组织学

9 王加华. "政府主导"非遗保护模式意义再探讨——以国家级非遗胡集书会为个案的分析[J]. 节
 日研究, 2018(1).

术界的广泛参与, 通过国家财政鼎力支持、稳定编纂队伍, 终于把流传于民间的无形的文化资源变成有形的文化财富, 成为中华民族民间传统文艺代表性文献, 被誉为修筑中华民族文化长城的宏伟工程。

朝鲜族的非遗保护当然也离不开政府的主导与引导。在构建政府主导工作机制及保障机制, 建立非物质文化遗产保护利用体系, 构建政府主导工作机制及保障机制, 引导规范民间非遗社团管理, 拓展非物质文化遗产的阵地载体, 打造特色区域文化, 加强非遗宣传推介和对外交流, 建立非物质文化遗产保护档案和培养传承人等方面, 政府起到了至关重要的作用。但总体上来讲, 仍然存在"两热两冷", (即申报和开发的热情高, 保护和投入的热情相对较低)的情况, 非遗保护、传承和开发利用仍然任重道远。

(一) 认识不到位

政府各相关部门对非遗保护认识不足导致措施落实不到位。相对而言, 延边各级政府对于非物质文化遗产的保护在同类单位中力度较大, 而且这一趋势逐渐向好。但从规划落实、财政经费、人才培育等方面的落实实效看, 还是不够到位。究其原因, 主观上还是对非物质文化遗产保护利用的重要性认识不足, 履行保护利用职责的主动性不够, 历史担当的使命感不强。延边州虽在几十年前已开始非物质文化遗产保护工作, 2015年也专门出台了《条例》, 官方也举办了各类交流会、非遗探讨活动, 但这些活动多在专业人士内部举行, 官员和普通大众对非遗的关注微乎其微, 当代年轻人对传统文化的关注越来越少, 会使这些非遗文化逐渐走进图书馆、收藏馆, 使其由活态变为一种历史的记忆。在"急功近利"的驱使下, 政府及官员在区域经济社会发展中过于重视地方GDP增长要求, 存在重"显绩"轻"潜绩"的现象, 即便是在文化事业方面, 政府个别部门急于"申

遗"建树，申遗成功之后置之不理，任其式微乃至消失，正如冯骥才所言："申遗时，带着政绩需求，目的不纯，申遗成功了，政绩提升了，非遗就被扔在一边了"。[10] 有位非遗相关部门的负责人向笔者如此抱怨：

> 坦率地讲，同样的条件下，谁愿意在文化部门工作？经济部门上头也重视，工作干得好的话立竿见影，好提拔；而文化部门呢，首先经费有限，待遇也差，干起活来动力不足；其次呢，干好干坏也差不多一样，尤其是非遗这样的工作部门，哪个领导重视呀？偶尔上面来检查的话，急急忙忙抽调几个人对付一阵儿，然后好好招待上面来的人，走走形式就完事了，谁那么认认真真重视非遗？

> 访谈对象：CYJ(女，1970年生)；时间：2020–09–27；
>
> 地点：和龙市文化馆

(二) 文化保护和传承的参与主体较单一

非物质文化遗产保护利用工作的政府牵头部门尽管明确为文化行政部门，但这样工作涉及到规划、建设、人才、财政等各个方面，延边各级政府虽然在宣传部管辖下成立了"非物质文化遗产研究中心"等相关机构，但政府力量在具体的非物质文化遗产保护实践中仍唱独角戏，缺乏其他力量的有效配合，整体性的社会保护合力在某种程度上处于缺位状态，学术界、各级教育机构、新闻媒体、社会资金、行业协会等社会力量在非物质文化遗产保护和研究中的作用尚未得以发挥，多元化的保护格局还没有完全建立。即便是各相关部门，在具体推进非物质文化遗产保护利用工作中仍然力度不一，一些具体措施的落实也还有不到位之处。同时，现有部

10　周岗峰. 冯骥才谈非遗保护[N]. 新京报，2012-6-26.

分从事保护工作的人员缺乏专业知识，不适应非物质文化遗产保护传承工作综合性、多部门协作性、专业性的要求，造成相关工作大多还停留在文件上，没有中长期规划，部门之间缺乏协调与配合，概念不清、业务不明的情况依然存在。

> 在具体的非遗保护工作推进过程中，最无奈的事就是各个部门之间的配合不协调。大家都知道，非遗保护是件系统工程，需要社会各个部门的同心协力，但是其他部门往往把非遗看作是与己无关的事情，就笼统的认为是宣传部门或文化部门的事，而宣传部门或文化部门又把非遗当作是就我们非遗保护中心一家的事情。这样层层沟通不得力，协调不得力，搞一次"6.13"非遗日活动或其他民俗活动，其难度就可想而知了，是处处碰壁，处处吃闭门羹。我们只好自己孤军奋战，去动员文艺团体和那些民间团体组织一些活动，但因参与主体有限，其社会效益也非常泛泛。

> <div style="text-align:right">访谈对象: KYS; 时间: 2019-09-13;
地点: 延边朝鲜族艺术文化中心</div>

另外，当下的非遗保护主要还是依靠政府行政行为的介入和引导，对于社团活动的开展缺乏更为灵活的引导机制，主要依靠自发形成的民间文化消费市场，延边地区社会组织的参与程度、机制等较不健全，导致各种社会力量无法有效被吸纳进来。

(三) 资金来源单一、专项经费不"专项"

由于各级政府重视不够，地方政府各级部门的预算中有关文化事业的预算本来就有限，非遗工作更是谈不上一席之地。同时，政府在构建全社会

文化产品融资平台、发动社会各界力量参与和开设非遗保护传承工作基金等各种经费的来源，目前尚未有明显成效，非遗保护传承工作仅仅简单依托财政的专项经费，资金来源比较单一。近几年国家对非遗保护投入的力度逐年上涨，但专项资金往往又被相关部门截留或挪用。《国家级非物质文化遗产保护专项资金管理办法》第十八条有明确规定："有下列情形之一的，财政部和文化部根据国家法律和行政法规的有关规定给予暂停核批新项目、停止拨款、收回专项资金等处理，并依法追究有关人员的责任：(一)弄虚作假申报专项资金的；(二)擅自变更项目实施内容的；(三)截留、挪用和挤占专项资金的；(四)因管理不善，给国家财产造成损失和浪费的"，但层层截留、挪用问题仍然屡禁不止。当笔者到WQ县访谈国家级传承人时，该传承人向笔者透露，"据我所知，上级有关部门拨给县里的专项保护资金有160余万元，但实际上真正用在"刀刃"上的也就30万左右"[11]。

四、水土不服：商业化的非遗开发

(一) 非遗传承主体被边缘化

非遗保护本身是由政府、商业资本、文化精英及文化持有者等多元主体共同参与的系统工程。在保护、开发、利用非遗的过程中，每个主体都有应尽的权利和责任边界，各个主体之间应该搭建平台和桥梁，加强合作，使非遗资源价值最大化。中国民间文艺家协会主席冯骥才说："我们必须清醒地认识到，民众才是文化遗产的真正主人，而我们——无论是政府、商界还是专家学者，都应该以局外人的身份参与到文化遗产保护工作当

11　访谈对象:JMC; 时间:2021-02-07。

中。这其中，政府的定位是统筹管理，学术界是科学指导，而商界则是在科学保护基础之上进行适度参与，政府、学界、商界，任何一方的过度参与，都会对非物质文化遗产的自主传承造成不必要的伤害。"[12] 但在具体的实践上，由于不同主体之间责任边界不明确，没有相应法律和政策的约束机制，不同主体之间往往产生立场差异，各自为阵，缺乏有效的沟通和链接机制。尤其是2012年《关于加强非物质文化遗产生产性保护的指导意见》出台之后，在所谓的"生产性保护"中，非遗主体反倒被边缘化，传承人和实践者权益不能得到很好保障。

2015年联合国教科文组织审议通过的《保护非物质文化遗产伦理原则》认为，非遗实践的所有互动应以合作、对话、协商、咨询为特征，并使相关方事先知情同意，且要确保创造和传承非遗的人群从中受益[13]。尽管国家和各级政府以非遗保护传承的核心因素——传承人群为抓手，先后开展了五批国家级非物质文化遗产代表性项目和代表性传承人的申报工作，对代表性项目和代表传承人给予政策上、资金上的保护。但具体在非遗的"生产性保护"实践中，往往是政府和企业唱主角，政府在引导和催促，产业主体在拉动，而真正的传承主体民众却处于被动，没有话语权，非物质文化遗产保护完全是被动前行[14]。

最大的问题既不是经费，也不是人，是政府和企业的过度参与。既然国家已经规定国家级的传承人和传承基地，那么相关部门应该把权利和

12　项江涛. "非遗后时代"保护是学者的时代担当——访中国民间文艺家协会主席冯骥才[N]. 中国社会科学报, 2011-12-15(006).

13　朝戈金. 非遗保护应把传承主体放在首位[N]. 人民日报, 2017-06-08.

14　朴京花, 朴今海. "生活化"——朝鲜族非遗保护与可持续发展路径研究[J]. 北方民族大学学报(哲学社会科学版), 2019(3).

经费下放到具体的传承单位和传承人，充分发挥他们的主观能动性，让他们根据实际需要，策划相应的非遗项目传承保护具体计划与路径。现在是怎么个情况呢？国家规定的传承人也好，传承基地也好，明明都在，但一点话语权都没有。上面到底拨了多少经费、应该重点抓什么事项、后继人怎么培养、怎么开发利用非遗等等，他们一概不知，没有发言权。只是上面来检查呀、媒体来采访啊，或者是需要表演啊，到基层培训或排练的时候才叫他们。现在看来，政府才是传承基地，政府才是传承人。非物质文化遗产保护没有群众的参与，多来自政府方面的催促和企业商人的拉动，非物质文化遗产保护完全是被动前行的。

访谈对象：金明春；时间：2020-11-25；地点：汪清县文广旅局

(二) 过度商业化和去语境化

从某种意义上讲，不管是政府企业还是非遗传承主体，其对非遗的关注点与其说是在于传统文化"保护"，倒不如说是在于"开发"，即大量兴趣集中到了借非物质文化遗产名录获取的资源及其带来的经济价值方面。人们一方面通过大量代表性项目名录的建立开始知道非物质文化遗产这个概念，另一方面因为非物质文化遗产名录的影响而产生的政绩和商业效益而激发了各阶层人们的投入热情。[15] 2012年，文化部出台≪关于加强非物质文化遗产生产性保护的指导意见≫，"生产性"保护作为一种官方认可的方式正式纳入到非遗保护话语体系之后，一时间生产性保护得到社会各界的积极响应和实践，成为各地非遗保护实践的新路径，甚至唯一有效路径[16]。然而，生产性保护理念也受到不少学者的质疑，而且实践上背离非

15 廖明君, 高小康. 从申报非物质文化遗产名录走向"后申报非物质文化遗产名录时期"——高小康教授访谈录[J]. 学术访谈, 2011(3).

16 李梦晓. 人文关怀与市场思维："非遗"生产性保护的逻辑起点与现实应对[J]云南社会科学,

遗保护初衷的各种弊端也相继显现。高小康认为，"在实际的保护工作中，生产性保护引起了相当热烈的讨论和争议，几乎成为申遗之后最突出的热点问题。争议的关键在于，生产性保护会不会变成产业化开发，使传统文化在商品化的过程中被抽离、分解和仿造，在获得商业利益的同时却失去了自身的文化价值，使保护变成了破坏"，"正是在'生产性保护'的概念陷阱下，不少非遗的保护在现实中走了样。如一些民俗活动，尤其是民间信仰活动，一旦变成商业行为，其中的传统文化内涵就可能被彻底剔除而成为似是而非的伪民俗。"[17]

一些政府和企业以生产性保护为名，只看重"生产"，片面强调非物质文化遗产项目的经济效益，在商业化运作当中，只有能产出经济效益的非遗项目受重视，与经济效益无关的非遗项目则任其自生自灭。更有甚者，在非遗的"生产性保护"当中，尤其是非遗与旅游相融合的过程中，一味迎合市场需要，肆意篡改和包装民族文化，破坏村落有序生活，吞噬或稀释非遗本来面目和价值等现象频出[18]。不仅如此，在非遗保护过程中，把目光只放在非遗本身，而与非遗的生命休戚与共的聚落空间、人文环境、民众生活等文化生态保护则很少有人问津。正因为如此，在轰轰烈烈的"非遗热"当中，富有民族特色和历史传统的村寨未能得以足够的重视和开发利用，而在城市里无根无基的标准化、规模化、趋同化的"空壳民俗村"频频亮相，那些与其赖以生存的自然环境和社会环境剥离，盲目移植过来的非遗也严重趋于水土不服，导致外地来的游客只能浅尝辄止，未能充分体验到朝鲜族文化的魅力，非遗文化的市场价值没能实现最大化。

2015(2).

17　高小康. 走向"后申遗时期"的传统文化保护[J].江苏行政学院学报, 2012(2).

18　朴京花, 朴今海. "生活化"——朝鲜族非遗保护与可持续发展路径研究[J]. 北方民族大学学报(哲学社会科学版), 2019(3).

如位于延吉市郊区的"中国(延边)朝鲜族民俗园"就是一座"空壳民俗村"。该民俗园座落在延吉市区南部2公里的帽儿山国家森林公园内延吉市小营镇理化村，2012年建成，是州庆60周年的一号献礼工程，也是吉林省的重点工程项目。项目由北京宇辰集团投资建设，占地面积9.4万平方米，建筑面积5000平方米，总投资近2.1亿元。当时的建设内容有59栋木质结构房屋，其中包括9座百年老宅。2018年对民俗园进行改造。改造工程分为维修加固和新建两个部分，维修加固部分有传统饮食区、官衙区、百年老宅区和部分民俗文化体验区；新建部分是在传统演艺区、传统体育活动区和部分民俗文化体验区的位置新建4至5座传统民宅。除此之外，还将对民俗园的整体铺设上下水和集中供热管网。改造之后的民俗园会设置5个功能区，包括传统饮食体验区、传统民宿区(官衙)、百年老宅体验区、传统体育演艺区、传统文化展示区，是一个收集、保存朝鲜族文化智慧和气息的观光场所[19]。尽管该民俗园从投资总额、占地规模、设施等方方面面来讲无与伦比，但"空中楼阁"般的民俗园因为脱离了朝鲜族民众生活的基础，所以一年除几天的节假日之外，平日处处显示出衰败景象，每个房间基本上大都紧锁着，既看不到民俗园的工作人员，也没有见到本土的管理人员，更看不到真正原生的朝鲜族文化符号和生活气息。

事实上，在我国东北，特别是延边地区，与朝鲜族的迁入、开拓、抗日、教育、历史文化等有紧密关联的村庄相当之多。但是，在当今社会大力建设民俗村的过程当中，拥有这种天然的历史文化资源优势和文化特殊性的村子往往会被遗忘或忽略。政府或企业往往不惜花费大量资金，频频新建国际贸易大厦民俗村、海兰江民俗村、中国朝鲜族民俗园等，诸如此类的人为创造出来的朝鲜族民俗村，已经纯粹成为了一种朝鲜族文化的商

19　翟宇佳. 中国(延边)朝鲜族民俗园改造工程计划11月完成. 延吉新闻网, 2018-07-20.

业展示，其所蕴含的文化价值几乎不再，只有朝鲜族文化符号作为表征突显。这些已经脱离了朝鲜族传统生活根基的民俗村，往往以旅游收入为最终目标，欠缺文化历史底蕴，只能照着现有的文化框架成为专家口中"被创造出来的民俗"而已。这类民俗村不乏前车之鉴，有的只能维持几年，最终总免不了因不景气而导致破产。

第六章

新时代朝鲜族非物质文化遗产保护与传承理路

我国传统文化的重要一环就是非物质文化遗产，保护好非物资文化遗产对我们的文化传承有重要作用。随着现代经济社会的发展，非遗从"遗产"转变为"资源"，这使得人们渐渐意识到"非遗资源"不只是有历史价值、审美价值等，还具备潜在的巨大经济价值。新时代文旅有力融合，对非物质文化遗产的保护与传承提出更高的要求。我国一直在研究非物质文化遗产到底采用什么样的保护模式比较好，结合人类的实践和对事物的认识不断地对其进行分析与探讨，然而无论是理论界还是政界抑或是文化持有者，当中仍然有一些人对"非遗"的开发与利用没有清楚的认识，不明白对"非遗"进行保护与传承的理路。在此节点，以新思想寻策问道，努力创新实践、开拓进取，从非遗立法、整体性保护、开发利用、对外交流、存在问题等方面探索朝鲜族非遗保护与传承的路径(对策)意义重大。

一、创新法律保护模式，强化立法保护的成效

立法保护是我国非物质文化遗产保护制度中必要的组成部分，也是朝鲜族非物质文化遗产保护的根本保证。没有坚实的法律和政策保障，无法使

保护工作有章可循，走向层层深入的发展阶段。非物质文化遗产主要指以口头、技艺等方式传承于民间的无形文化遗产，是最需要保护的弱势优秀传统文化。同时，它的传承和发展也离不开权利主体行使权利以及对其科学开发和利用，并需要在有法可依的前提下进行。鉴于保护的复杂性和持久性，政府必须制定相关法律和制度，明确利益群体的权利义务，不断完善相关政策法规。

(一) 加强法律建设的针对性，细化法规条例

对于延边州朝鲜族非物质文化遗产法律建设而言，因保护条例出台时间较短，当前面临的主要工作有，一方面，需要进行具体贯彻与落实工作。各级政府应依照《延边朝鲜族非物质文化遗产研究条例》结合本地区工作实况建章立制，将本地区保护工作纳入法制化轨道，以强化非物质文化遗产法律保护职责，将保护任务与职责进一步明确化、具体化，把非遗保护工作落实到实处；另一方面，法律建设还需要细化，建立与之相匹配的法规条例细则，从根本上为非物质文化遗产的保护提供全面而强有力的制度保障。如完善合理的舆论监督体系，既保证政府的主导作用，又能加强大众的监督责任、尊重大众的知情权；各类非物质文化遗产的认定、建档、保护和利用也需要遵循一定的规律和规范；政府、社会团体、科研机构、普通大众的保护职责，同样需要相应的法规予以明确；针对我国非遗立法行政性保护完备而民事性保护相对欠缺的情况，我们要尽快出台相关民事性法律，明确规定非遗受益人和传承人应享有的权利，保护其根本利益。

(二) 完善对传承人权利义务的相关法律规定

非遗的一个较为突出的特征就是传承性，即它必须要由传承人经过世代

口传心授才得以流传。传承人无疑是非遗传播的关键一环，也是非遗传承和发展的重要媒介。只有运用法律手段充分保护好非遗传承人的各项权益，才能使非遗真正得到保护，使其永续流传下去。然而我国现有有关非遗的立法中，大多只是说到了非遗的相关法律规定，对于传承人利益的保护并不是非常重视，没有太多关于传承人权利义务的规定，以至于在现实生活中，有许多传承人的正当权益受到侵害后，根本就没有明确的法律依据来维护自己的权利，进而导致许多宝贵的非遗面临着发展窘境。与此同时，国家对于传承人的经济利益保障缺乏重视，许多非遗传承人迫于经济窘困而无法继续传播、发扬宝贵的非遗文化。因此，我国在未来有关非遗的立法过程中应该更加侧重于用法律手段保护传承人的合法权益。可采取资金支持、政策扶持的措施，保证非遗传承人有充足的资金继续传承、发扬文化遗产。在运用法律规定传承人权利的同时，也应当对其相关的义务作出明确规定，使非遗的传播、传承过程规范化、合理化，避免使非遗成为传承人纯粹追逐商业利益的工具。如果破坏了非遗的核心本质，传承人就应该承担相应的法律责任。只有这样，才能使我国的非遗发展更加积极向上，稳步前进。

(三) 树立自觉保护非遗的法律意识和观念

我国的非遗资源是中华民族发展过程的重要见证，印刻上了中华文化的底蕴与内涵，是宝贵的精神文化财富。但如今，由于国家对非遗的宣传力度较小，给予的关注与重视不足，非遗对于大众来讲是较为陌生的。因此，国家亟需加强对与非遗相关的法律内容的宣传。首先，从国家层面来看，应当树立法律保护的立法指导思想，进一步完善相关的非遗立法。其次，从地方层面来看，各地政府也应制定与本地方文化遗产特征相适应、相融合的地方性法规，切实使本地区现存的非遗得到关注与保护。再次，学校

也应增设相关非遗课程，使学生认识到非遗的重要性，强化学生保护非遗的意识。另外，还应根据我国的实际情况以及现存各种非遗的特征，加强推广宣传，如举办普法讲座等，增强群众对非遗的重视与保护意识。

二、构建非物质文化遗产多元共治模式

真正有效的对非物质文化遗产进行全面的保护，需要赖以政府与其它主体相互通力合作，共同完成。基于我国的基本国情，多元主体之间的合作保护机制应是遵循"政府主导、社会参与，明确职责、形成合力"的原则，共同完成非物质文化遗产的保护工作。

(一) 强化政府的主导作用
1、提高认识，明确自身主导主体职能

改革开放以后，随着经济和政治改革与发展引起的权利转移和社会结构变迁，国家与社会关系发生了很大变化，但"强国家——弱社会"这一格局并没有得到根本的改变，任何一项公共事业的开展，都需要政府的参与，非物质文化遗产的保护也如此，虽然不能单靠政府本身的参与，但是离开政府这一强有力的主导主体是万万不能的。尤其是对那些已没有多少"生存土壤"，正日益远离民众生活需要的非遗项目来说，离开政府的主导作用便无从谈起保护与传承。政府职能理论认为，政府对社会文化事业进行管理，促进文化多样性的发展，不仅是保护国家文化安全的需要，更是一个政府所应具有的职责与职能。国家法律法规也明确规定政府的主导作用，如国务院办公厅在2005年出台的≪关于加强我国非物质文化遗产保护工作的意见≫中明确规定非物质文化遗产保护的工作原则是"政府主导、社会参与，明确职责、形成合力；长远规划、分步实施，点面结合、讲求实

效。"≪意见≫又指出："要发挥政府的主导作用，建立协调有效的保护工作领导机制。由文化部牵头，建立中国非物质文化遗产保护工作部际联席会议制度，统一协调非物质文化遗产保护工作。……地方各级政府要加强领导，将保护工作列入重要工作议程，纳入国民经济和社会发展整体规划，纳入文化发展纲要。"≪延边朝鲜族自治州朝鲜族非物质文化遗产保护条例≫第四条也明确规定"朝鲜族非物质文化遗产保护工作应当坚持政府主导、社会参与、抢救保护、合理利用、传承发展的原则"。因此，政府首先要明确自身在非物质文化遗产保护中的"主导"地位，以保证政府在保护过程中真正履行角色。

政府的主导作用，当然涉及方方面面，但主要还是体现在社会参与、市场规则、传承主体这三者的关系上。如图5-1所示，对社会参与政府要统筹引导，对市场和社会资本要宏观调控，对传承主体则要扶助引导，重点在资金和人才队伍上提供支持。

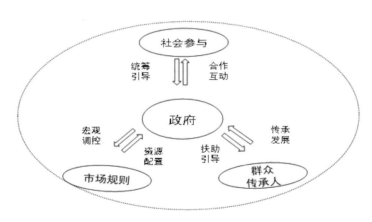

图5-1 政府的主导作用示意图

2、提供强有力的资金支持

资金是非物质文化遗产保护中的物质保障和基础。非遗保护是系统工程，牵扯面广，耗资巨大。资源调查，修缮破坏，资源保护，传承人的资助，监督处罚破坏行为，后继人才的培养等需要大量资金。要借鉴国外及发达城市的先进经验，每年政府预算划拨一部分资金作为非物质文化遗产保护专项基金，用于非物质文化遗产的抢救与保护。要专项专用，千万不能把保护非物质文化遗产的资金都用来投入到再生产中，把保护非物质遗产的计划一再推后，而等到经济翻身了之后，非物质文化遗产也流失殆尽。另外，上级的专项拨款和政府的财政资金毕竟是杯水车薪，还需要相关部门制定出鼓励社会资本参与保护工作的办法，充分发挥社会力量的积极性和创造力，呼吁引导并善加利用社会资本参与非遗保护工作，推动形成政府主导、社会参与、多元投入、协力发展的非遗保护体制机制。只有把财政资本与社会资本结合起来，才能为非遗保护提供资金保障。

非物质文化遗产是人类的共同财富，是民族精神文化的重要标识，凝聚着民族特有的思维方式、想象力和文化意识，是一个国家、一个民族文化生命的DNA。因为朝鲜族是朝鲜半岛迁移过来的民族，因此朝鲜族非遗带有明显的二重性。不管是非遗的类型与内涵，还是非遗的保护传承形式都与朝鲜、韩国具有千丝万缕的联系。韩国在世界范围内对非遗保护传承有独到的经验与做法。相对而言，包括朝鲜族在内的我国跨界民族的非遗大多处于非主流的弱势地位，变异、消亡的速度在不断加快，出现了民族认同感、民族自信心、民族特征逐渐弱化的现象。跨界民族的非遗往往与邻国具有同源性、相似性甚至同一性的特点，属于各国共享的文化财富。比如朝鲜族的世界级非遗农乐舞及19项各类国家级非遗多数在朝鲜、韩国有同样的留存和传承。中国政府历来主张保护文化多样性，加强文明对话和文化交流。我们应该"反对狭隘的民族主义，提倡文化的包容

性和多样性"[1], 充分彰显跨界民族优势, 加强国际文化交流, 积极通过韩国文化财团、韩国友好团体等途径来争取资金, 有些濒危项目也可以共同开发培育, 以保护非遗的文化基因, 促进民族文化发展, 进而促进睦邻友好关系, 提升朝鲜族非遗的国际地位, 提高中国文化的软实力。

3、加强非遗人才队伍建设, 增强非遗保护传承能力

首先, 不断完善非物质文化遗产传承人保护制度, 激发传承活力。非物质文化遗产是活态的传承, 要求"见人、见物、见生活", 它强调的是以人为核心的技艺、经验、精神, 而非物质文化遗产代表性传承人正是核心所在。代表性传承人是所从事非物质文化遗产项目的重要骨干和核心力量, 在项目领域具有公认的代表性和影响力。而非物质文化遗产项目活态流变的特点本身就决定了传承人必须适应其所处时代的生产生活和大众需求, 在享有荣誉的同时肩负起相应的责任。各级政府和文化行政部门要加大资金、政策等扶持力度, 奖惩分明, 负好管理和监督职责, 对代表性传承人定期年审评估, 建立完善的退出机制, 对不符合要求、不认真传艺的传承人坚决清退, 倒逼传承责任的履行。同时, 注重吸纳更多优秀的传承人参与到非物质文化遗产保护工作中来, 促进传承人队伍更新换代, 不断激发传承活力, 充分调动其积极性、主动性、创造性, 推动非物质文化遗产有序传承和良性发展。

其次, 建立专业人才培养体系, 打造复合型人才队伍。在非物质文化遗产人才的筛选、培养和录用过程中, 要注重建立科学的人才评估机制, 打通人才引进培养渠道, 培养集管理、保护、研究、传承、发展能力素质于一身的复合型专业人才。一方面, 加强对省、市、县级非物质文化遗产从

1 田青. 对韩国"江陵端午祭"申遗表示高兴[N]. 中国文化报, 2009-05-08.

业人员培训，定期举办培训班，根据工作需求科学设计培训内容，通过不同主题，丰富层次内容，提高培训针对性，提升非物质文化遗产人才的总体理论素养和实践水平。尤其要注重结合当下实际，开展数字化、"互联网+"、"非遗+"等非物质文化遗产保护主题培训，使培训更富有时代特征。另一方面，要积极与高等院校合作，充分利用高等院校的教学资源，联合培养高水平专业人才，共同打造非物质文化遗产传承保护理论研究高地，从根本上解决传承人青黄不接，后继无人的问题。

再者，积极开展非物质文化遗产进校园活动。非物质文化遗产保护教育如能够从教育抓起，从小抓起，对于全社会形成保护合力而言，重要程度不言而喻。这就需要政府充分利用教育手段，可通过从小就灌输人们非物质文化遗产保护的重要意识，让非物质文化遗产的保护"从小抓起，从娃娃抓起"，让非物质文化遗产之花在校园绽放。

(二) 完善市场规则机制

朝鲜族非遗资源丰富，种类繁多，仅省级以上的项目将近100余项，如此数量庞大、种类繁多的各级各类非遗单靠国家财政拨付资金开展保护并不现实，为此国家提出了生产性保护政策，在传统手艺、传统药物炮制技艺及部分工艺美术类非遗项目中实施，鼓励传承者在坚守此类非遗核心要素和文化特色的基础上，使其进入市场成为消费商品，以获得相应的经济回报。非物质文化遗产产业化，就是以"非遗"为生产资源，经过市场运作，将非物质文化遗产与市场经济机制相结合，赋予非物质文化遗产一定的经济属性，使其成为一项适应人们精神文化需要的文化产品。非物质文化遗产实施产业化的本质在于"大规模地制作非物质文化产品，在市场经济中彰显非物质文化的经济价值，并以此反哺非物质文化遗产保护，最大限度地延长非物质文化遗产的生命周期，使非物质文化遗产产生更大的社会效

应，承负更大的社会责任"[2]。对非物质文化遗产实施产业化，这是由我国国情和非物质文化遗产现状所决定的，是时代发展的必然趋势，是文化产业发展的内在逻辑使然。

在市场经济的发展过程中，尽管朝鲜族非物质文化遗产具有很高的艺术价值、美学价值和商业价值，但由于缺少熟悉市场的组织者，传承人无法依靠非遗获取经济利益，直接影响广大群众传承非遗的积极性。这些非遗如何通过生产性保护适应市场经济的发展，也是非遗保护中必须要思考的问题。就当前而言，各地区因地制宜，引入社会资本，先后走上了"非遗+文化产业"、"非遗+旅游"、"非遗+"等不同的模式，有效激发非遗的内在生命力，不仅为人民群众提供更加丰富的精神文化产品，也促使非遗"活起来"。

在非遗的生产性保护中，尤其要克服的是非遗的过度"商业化"，尤其是为了追求利润，一味迎合观众，肆意进行再创造和过度开发，削弱了非遗原本的文化内涵，破坏了非遗传承的完整性。市场对于非物质文化遗产而言，是一把双刃剑，既有"生产性保护"的一面，也有"生产性破坏"的一面。非物质文化遗产虽然有经济价值，但这并不是它的核心价值，"经济价值的追求要服从于遗产文化人文精神和人文理念弘扬的目标。"[3] 非物质文化遗产的保护包含两个层面的目标：一方面为"保护"、"抢救"，另一方面为"利用"、"发展"。在市场经济无孔不入的现代社会，非遗传承不能也不可能完全拒绝市场，非遗的保护与文化产业的融合是一种必然趋势。非物质文化遗产保护也应运用开发性保护模式，通过建立科学的产业化传承机制最大化地发挥它们潜在的经济功能和社会价值，使其服务于当代社会文化和

2 刘金祥. 非物质文化遗产保护应走产业化道路[N]. 黑龙江日报. 2011-12-25(008).

3 张博，程巧. 文化旅游视角下的非物质文化遗产保护[J]. 人文地理. 2008(1).

经济建设，在变异中求得生存和发展。然而，非遗也不能无原则地臣服于市场。非遗的生产性保护必须掌握好"度"，在尊重和保持其文化基因的基础上，有机融入群众乐于接受的现代元素，使其贴近民众的日常生活，从而在现代社会生活中找到生存与可持续发展相结合的合理空间，实现非遗的现代性转换。"片面追求经济效益，只能使传统的非物质文化遗产在开发中完全商业化和庸俗化"[4]，那些一味迎合市场需要，误读和肢解非遗本真性及其内在价值的生产性保护只能使非遗走向毁灭。

(三) 积极引导社会参与

非物质文化遗产保护与传承是一项系统工程，不可能单靠政府或传承人一方的力量就能够完成，需要社会各方力量群策群力，共同保护完成。社会组织在其中起重要的帮助协调作用。非物质文化遗产本来就是指的民族民间文化，而民间文保组织既是民众社会的组成部分，又是民间文化的创造者和传承者，因此，在保护非物质文化遗产上，有着官方组织不可替代的重要作用。当地民间文保组织的参与不仅可以担当政府相关部门或全国性专业组织所派工作专班的向导和助手，同时也会减少外来人员越组代庖造成的张冠李戴、移花接木的可能性。此外，这些当地民间文保组织的存在，本身也是构成当地非物质文化遗产生存传衍的文化生态的组成部分。由于对当地文化的热爱并熟悉，他们中的一些人更有可能研究与探索成为当地某种非物质文化的直接传承者。可见，当地民间文保组织的参与不仅是非物质文化保护工程的需要，同时也是非物质文化遗产得以原汁原味传承的重要保证。[5]

4　杨振之. 前台、帷幕、后台——民族文化保护与旅游开发的新模式探索[J]. 民族研究, 2006(2).

5　张笃勤. 从非物质文化遗产特点看民间文保组织参与的重要性. 第三届社会力量参与文物保护利用论坛文集, 2018-6-26.

当下，社会参与中尤为不可或缺的是高等院校的参与。尽管非遗生于民间，传承于民间，但在城镇化背景下，许多非遗的传承再也不能靠田间地头的口传心授。高等院校学术资源丰厚，不仅拥有众多的学术研究机构，而且拥有良好的知识分子和文化精英聚集的学术梯队，也拥有图书馆、博物馆等收集和保护研究资源的场所，这些资源为非物质文化的人才队伍培养和学术研究提供了重要的智力支持和稳定的平台。针对高等院校的重要性，朝鲜族国家级非遗传承人JXZ讲到：

> 现在的非遗后继人培养，单靠家庭或民间是万万不可以的。我18岁的时候，也就是1958年那时候，我拜朴贞烈(1920年生，出生于忠清南道)为师，以口传心授的方式学了"盘索里"。在农耕年代，学习环境较现在很简陋，教学资源有限，可能坐在田间地头就跟着老一辈学唱起来，也会通过收音机领悟不同的歌唱技巧。现在时代完全不一样了，学习音乐艺术必须有专门的老师和专业的设备，还有各种社会平台。我现在是延大返聘老师，返聘期间培养了卞英花等优秀人才。但因为培养出来的人才外流，现在艺术学院除了我自己，只有一个专业老师教盘索里，如果不加重视，盘索里也有可能断代。艺术学院是我国朝鲜族艺术文化唯一专业的高等院校，由于地理位置、交通等原因，来到这里学习的生源本身受到一定的限制，而来到这里的学生选择"盘索里"专门进行学习的就更是不多，加之受语言限制，几乎都是朝鲜族本民族的学生在学习传承。所以说吧，盘索里要传承下去，必须也要重视大学教育，而大学教育中则应该倾斜于这样的"冷门"技艺人才的培养，使更多有思想、有文化的年轻人承担起传承朝鲜族优秀传统文化的责任，多方面的为社会服务。
>
> 访谈对象：JXZ(女，1941年生)；时间：2020-09-23；
>
> 地点：延边大学艺术学院

(四) 唤起传承主体的文化自觉与担当

传承人是非物质文化遗产的重要承载者和传递者，他们以非凡的才智、灵性，创造着、掌握着、承载着非物质文化遗产相关类别的文化传统和精湛的技艺，非物质文化遗产正是依靠他们的传承才得以延续。传承人掌握着非物质文化遗产的精髓，对于一门非物质文化遗产的保护来讲，他们是最熟悉、也是最有发言权的。因此，在非物质文化遗产的保护中，不单单要重视对传承人的保护，更要吸纳他们关于非物质文化遗产保护的智慧，倾听他们的意见。

当然，非遗保护与传承中，传承人的文化自觉和担当意识至关重要。他们担当着优秀传统文化的重要使命，以明确的价值观和高超的技艺技能、丰富的地方知识，传达世代积累的文化理念与生活信仰，并以模式化的地方形态来展现人的智慧、审美与爱的意义。可以说，非遗传承人的文化担当就是民族民间文化传统的延续力量。[6]

首先，传承人应对传统文化形态具有高度的学习态度与认同意识。传承人不是文化传统中的一般民众，他需要从享受传统资源与运用传统资源的生活过程中掌握较高水准的技能，比较自觉地认同自己是这个传统的传承者与传播者。文化担当的内涵就是这个传统中接受主体的自觉文化行为，积极参与传统文化实践的过程中，非常乐意去学习传统文化的代表形式，以内在的认同情感去传播自己的文化，担当着文化使者的重要职能。非遗传承人具备了文化担当品格，具备有文化担当能力，他的接受者与传播者身份也就可以在实践中得到确认，非遗传承就是对非遗的一种文化担当。

其次，非遗传承人要有一种面向未来的文化担当情怀，不断提升自身的文化自信与文化创新能力。传承人要坚持传统本源，但本源性保护原则绝

6　孙正国, 熊浚. 乡贤文化视角下非遗传承人的多维谱系论[J]. 湖北民族学院学报, 2019(2).

不是使其原封不动，而是保护非物质文化遗产传承的发展空间，不去人为地破坏其赖以生存的大环境。同时这一原则也不提倡将文化遗产固定在某个空间、与世隔绝，而是在保持原有文化特色的基础上遵循推陈出新、与时俱进的历史规律，敢于将文化传统与现实生活大胆地关联起来，与时代接轨，不断强化固有文化传统的积极价值，成为能够承受面对新时代所带来的压力与挫折的开拓者。如农乐舞国家级传承人金明春在坚守本源，突出农乐舞自身的特质与精神的基础上，不断融入时代因素，在服装色泽、技巧等方面，大胆与现代人的审美情趣和现代舞的一些技巧结合起来，在传统中创新，不仅造就了独有特色的朝鲜族农乐舞，而且赢得市场的青睐，成功地挽救并传承了有文化基因的农乐舞。正如金明春所言：

　　要是离开创新，农乐舞也不能走到今天。1930年代至1940年代，随着朝鲜移民的增加，农乐舞也在东北各地朝鲜族聚居地生根发芽，以民间传承的形式在各地流传。后来新中国成立之后，经赵得贤等舞蹈家的精心收集和与现代舞嫁接，农乐舞从民间搬上舞台，成为最具代表性的朝鲜族舞蹈。文革期间，尽管农乐舞也遭到破坏，但乡村的宣传队还是结合当时的时代背景把农乐舞基本精神与舞蹈动作加以传承。改革开放以后呢，也就是轮到我们这一辈之后，农乐舞又面临一次如何传承的问题。现在已不是传统的农耕社会，如果是固执传统，故步自封，首先就没有人要跳，更是没有人要看。鉴于舞台化、表演化、市场化的需要，我们先从服装开始进行了一些改革，比如象帽的颜色，韩国、朝鲜戴的是黑色象帽，但我们把它改为中国人喜欢的紫红色，头上戴的白色花也改成粉红色等等。还有，舞蹈的技巧上我们也在传统农乐舞里注入现代舞蹈技巧，有针对性地创作了穿圈法等新颖的舞蹈动作，紧跟时代的脚步，创作出有我们自己民族特色的舞蹈，去赢得大众的喜欢与尊重。总

之，非遗也不能因循守旧，应在传承中不断与新时代相融合，不断出新。当然创新中也要坚守初心。

<div align="right">

访谈对象: 金明春(男，1958年生); 时间: 2020-2-23;

地点: 汪清县象帽艺术团

</div>

非物质文化遗产保护与传承，既要尊重、调动和依靠传承人作为传承主体在保护中发挥的重要作用，又要充分发挥广大群众作为保护主体参与保护的重要作用。我国的非物质文化遗产保护工作，像世界上的很多国家一样，都以政府主导发挥着重要的推动作用。但同样重要和不可忽视的是，形成社会公众主动参与保护和承担保护职责的文化自觉，才是实现保护工作目标，持久做好保护工作的根本。联合国教科文组织《保护非物质文化遗产公约》也指出:"承认各群体，尤其是土著群体、各团体，有时是个人在非物质文化遗产的创作、保护、保养和创新方面发挥着重要作用，从而为丰富文化多样性和人类的创作性作出贡献。"[7] 广大群众既是非物质文化遗产的享有者，也是其保护者，两者之间的关系是相辅相成，共生共荣的。只有让非物质文化遗产重回大众的视野，获取大众的重视，得到大众的积极参与，让非遗项目不止躺在展馆中、非遗传承人不止有独角戏，非遗才能得到肥沃浓厚的土壤以延续和发展下去。同时，让非物质文化遗产在群众土壤上呈现出旺盛的青春活力，才能使对其的保护达到最行之有效的境界。

7 范俊军编译. 联合国教科文组织关于保护语言与文化多样性文件汇编[M]. 北京:民族出版社, 2006:79.

三、立足文化生态视野，促进区域性整体保护

人类的社会实践总是随着人类认识的提升而发展，整体性保护就是随着人类对非物质文化遗产自身内在规律与特殊本质的进一步认识而探索出的一种保护理念和方式。因为非物质文化遗产是借助人的创造性活动而得以展现的活态文化，不仅表现形式多样，其内容也涉猎广泛，本身就是多种要素的复合体。而且它还是特定生态环境的产物，在与各种环境的互动中发展、传承。因此，无论是文化遗产本身还是其生存环境，都是一个不可分离的整体。整体性保护就对文化遗产所有内容和生存环境进行综合保护。即对文化遗产所在地域的自然环境和人文环境、生产生活方式，以及有形文化遗产与无形文化遗产的整体保护，从而使珍稀的民族优秀传统文化在和谐的生境中得到延续和传承。

(一) 注重文化生态，提高整体保护意识

每一个民族由于自身所处的地理环境、自身历史发展和生产实践不同，孕育出不同特色的自己的民族文化，特别是造就了种类繁多的非物质文化遗产。这些文化总是在一定的自然环境、人文环境、经济环境中发展，并与各种环境共同构成一个文化生态系统。非物质文化遗产在其中繁衍、生长，并与其他文化因素同域共存，合力维护系统平衡发展。正如一些学者指出，作为传统社会文化的重要表现形式，非遗的产生与发展并非是无根无源的，而是在"深深植根于社会文化传统的积淀中，与族群的生存环境、实施发展思路、经济生活方式、社会关系等有着密不可分的联系。因而对非物质文化遗产进行保护时不能将其从社会文化背景中抽离出来，否则将如同花瓶中的鲜花，失去了赖以生存的土壤"[8]。从文化生态维度阐释，每个民族的非物质文化遗产都有其存在的特定"生态场"，即形成其特

有的自然、人文和经济的整体性场景。这种生存特点决定了保护文化生态就是有效保护文化遗产，体现了整体性的保护理念。文化生态是文化与自然生态、人文生态、经济生态的融合体。随着社会的发展，人们的生活环境发生了明显的变化，朝鲜族许多非物质文化遗产的生存环境受到了前所未有的冲击。比如，随着生态退化、自然环境异常、传统村落空洞化、人口老龄化，存在于乡村的优秀传统文化根基受到威胁，其生存的空间遭到破坏。由此，非物质文化遗产的保护不仅仅是保护一种民族工艺或一种艺术表演形式，同时也要保护它生存的历史环境与人文环境。皮之不存，毛将焉附。对非物质文化遗产的科学保护就要具有文化整体意识，从把握和保护其赖以生存的文化生态入手。即将其置于文化生态系统中，实现文化要素与文化生态环境的整体性保护。这是我国各民族非物质文化遗产保护的必然趋势。

(二) 促进区域性整体保护，让非遗扎根沃土

从文化生态视角看，非物质文化遗产作为文化生态系统中的要素之一，与其系统中的自然、人文环境是不可分割的有机整体。这种文化生态意识是文化保护理论的深化与进步，已成为促进文化遗产持续发展的核心和整体保护的理论指导。适应科学保护工作的需要，建立整体的文化生态视野成为非物质文化遗产保护的必然要求。否则，缺少文化整体理念，就会导致碎片化保护。其后果势必将一个整体性文化结构人为地撕裂，破坏文化固有的整体风貌和系统价值，造成文化遗产更大程度的破坏。文化生态视野下的非物质文化遗产保护就是文化生态保护。它不同于博物馆方式下标本式、化石式的保护，也不同于单体项目模式下的独立保护。而是划

8 麻国庆, 朱伟. 文化人类学与非物质文化遗产[M]. 北京:生活·读书·新知三联书店, 2018:104.

定保护区域，将文化遗产保存在其所属的特殊局部环境中，使之成为活的文化，实行区域性整体保护。《中华人民共和国非物质文化遗产法》第二十六条也明确规定了非物质文化遗产区域性整体保护的可行性，为其具体实施提供了法律保障。尽管朝鲜族非遗赖以生存的农耕文化及其相关的自然空间环境、社会环境等都发生着剧烈变化，但仍然有很多值得保护的文化生态，诸如图们江北岸700里长廊至今仍是一个朝鲜族原生态聚居区，许多朝鲜族非遗承载着一个历经沧桑的白衣民族的历史记忆[9]。因此，应该借鉴韩国河回村等周边国家文化生态环境保护的成功经验，把富有丰厚文化积淀的代表性村落或聚居长廊确定为"朝鲜族文化生态保护区"，因地制宜，出台相应的保护政策，把非遗及其赖以生存的生态环境、人文环境一同加以保护，不要让文化遗产肢解和碎片化。

(三) 坚持以人为本，活态传承

任何一个民族的非遗，本质上属于民间、属于民众。非遗的可持续发展，首先应把传承主体放在首位。联合国教科文组织《保护非物质文化遗产伦理原则》强调，应该把社区、群体和个人置于非遗传承的核心位置。非遗作为民族文化的重要组成部分，如果只是将其放置于博物馆或进行商业性展演，得不到一个民族或地域广大民众情感上的共鸣和文化价值上的认同，非遗将会丧失生命力，其传承价值也就无从谈起。在当下的非遗保护中，人们一直在强调"以人为本"，但具体实践过程中，对"人"的重视往往只停留在非遗传承人上，只重视非遗技艺的传承，而对广大民众的参与这一问题并没有引起足够重视，这使得非遗传承使命只落在极个别传承个体

9　　朴京花，朴今海. "生活化"——朝鲜族非遗保护与可持续发展路径研究[J]. 北方民族大学学报 (哲学社会科学版), 2019(3).

肩上。朝鲜族非遗的一个重要特点就是大众性，绝大多数非遗项目是以群体协作为前提的群众性项目，它们深深地融入民众的日常生活中。即便技艺再高超的传承人，如果不能与民众双向互动，得不到群体的认同和支持，就等于无源之水、无根之木，非遗也会丧失保护与传承的动力。因此，非遗的保护和传承要接地气，回归本色，真正走到大众中，使广大群众自觉自愿地承担起保护和传承的使命。正如一些学者指出的那样，"无论是文化还是乡村，如果它们无法使作为文化载体的民族或生活于其间的农民生存下来，那么想保护它们也很难"[10]。当今朝鲜族非遗保护中最棘手的问题就是"人去村空"。因此，要因地制宜，出台外流人员返乡创业、城乡人口互动等方面的地方性政策，以此为乡村发展和非遗可持续发展提供强有力的人力支撑。

10 张有春. 文化生存与乡村发展：一种生命观的解读[J]. 北方民族大学学报(哲学社会科学版)，2017(4).

结论

本研究基于文献研究和田野调查的民族学研究方法，对朝鲜族非物质文化遗产保护与传承的历史、朝鲜族非物质文化遗产的特征及其社会经济价值、城镇化背景下朝鲜族非遗面临的困境及新时代朝鲜族非遗保护与传承理路，尤其是非物质文化遗产多元共治模式进行了梳理和探讨。透过本文，得到了以下几方面的认识和结论。

第一，朝鲜族非遗的特征及价值。朝鲜族是从朝鲜半岛迁移过来的跨界民族，在一个半世纪的历史行程中，创造和积累了丰富的非物质文化遗产资源，这些非物质文化遗产是朝鲜族古老的生命记忆和活态的文化基因，体现着朝鲜族群众的智慧和精神，具有独特的农耕文化特色、聚落共同体文化特色、双重性文化特色、热情豪放的民族特色，而且有丰厚的历史价值、艺术价值、经济价值和社会价值。研究朝鲜族非物质文化遗产有助于了解朝鲜族历史、社会、宗教、文化等各个方面，对于继承和发扬民族优秀文化传统，增进民族团结和维护国家统一，增强民族自信心和凝聚力，铸牢中华民族共同体意识具有重要而深远的意义。

第二，朝鲜族非遗面临的困境。改革开放以后在"政府主导、社会参与、抢救保护、合理利用、传承发展"的原则下，朝鲜族非遗保护工作取

得了明显成效。延边地区现今拥有朝鲜族世界级非遗1项，国家级非遗有19项，省级非遗72项，在吉林省各民族当中独占鳌头。但是在全球化、城镇化背景下，朝鲜族非遗也面临一系列新的挑战，诸如非遗保护的相关法律法规尚不健全、非遗生存的土壤缺失、传承人青黄不接、政府扶持不力、非遗保护与利用的动态博弈等。非遗现在活生生地存在着，但又在岌岌可危地挣扎着。

第三，朝鲜族非遗的保护原则。朝鲜族非遗保护从无到有、不断完善，目前保护工作重点已经从建名录转入生产性、常态性的保护。基于我国的国情，必须要坚持"政府主导、社会参与、抢救保护、合理利用、传承发展"的原则，其中政府的主导作用尤为重要。作为主导主体，政府建立健全完善的政府规章、政策保护体系，既要做好对非政府组织、社会资本等的宏观调控和政策引领，也要保护好非遗传承主体，最大限度地动员和发挥非遗传承主体的积极性。

第四，非遗保护与利用的动态博弈。非物质文化遗产的保护包含两个层面的目标：一方面为"保护"、"抢救"，另一方面为"利用"、"发展"。在市场经济无孔不入的现代社会，非遗传承不能也不可能完全拒绝市场，非遗的保护与文化产业的融合是一种必然趋势。非物质文化遗产保护也应运用开发性保护模式，通过建立科学的产业化传承机制最大化地发挥它们潜在的经济功能和社会价值，使其服务于当代社会文化和经济建设，在变异中求得生存和发展。然而，非遗也不能无原则地臣服于市场。非遗的生产性保护必须掌握好"度"，在尊重和保持其文化基因的基础上，有机融入群众乐于接受的现代元素，使其贴近民众的日常生活，从而在现代社会生活中找到生存与可持续发展相结合的合理空间，实现非遗的现代性转换。

第五，区域性整体保护。朝鲜族非遗的农耕文化与聚落性共同体文化特色尤为浓厚。这种特点决定了整体保护文化生态就是有效保护文化遗产，

体现了整体性的保护理念。文化生态是文化与自然生态、人文生态、经济生态的融合体。随着社会的发展，人们的生活环境发生了明显的变化，朝鲜族许多非物质文化遗产的生存环境受到了前所未有的冲击。非物质文化遗产的保护不仅仅是保护一种民族工艺或一种艺术表演形式，同时也要保护它生存的历史环境与人文环境。皮之不存，毛将焉附。对非物质文化遗产的科学保护就要具有文化整体意识，从把握和保护其赖以生存的文化生态入手。即将其置于文化生态系统中，实现文化要素与文化生态环境的整体性保护。这是我国各民族非物质文化遗产保护的必然趋势。

参考文献

中文著作

[1]朝鲜民主主义人民共和国科学院历史研究所著; 吉林省哲学社会科学研究所译. 朝鲜通史[M]. 长春: 吉林人民出版社, 1975.

[2]崔敏浩著. 朝鲜族民俗研究[M]. 沈阳: 辽宁民族出版社, 2020.

[3]陈炜, 文冬妮, 刘宵著. 西南地区少数民族音乐类非物质文化遗产生产性保护研究[M]. 北京: 中国纺织出版社, 2019.

[4]费孝通著. 乡土中国 乡土重建[M]. 北京: 群言出版社, 2016.

[5]冯骥才. 非物质文化遗产保护理论与方法丛书 为文化保护立言[M]. 北京: 文化艺术出版社, 2017.

[6]范俊军编译. 联合国教科文组织关于保护语言与文化多样性文件汇编[M]. 北京: 民族出版社, 2006.

[7]冯彤责任编辑; 色音. 今日人类学民族学论丛 中国少数民族非物质文化遗产调查研究[M]. 北京: 知识产权出版社, 2019.

[8]国家民委文化宣传司组织编写; 钟廷雄, 莫福山主编. 国家级少数民族非物质文化遗产集解[M]. 北京: 中央民族大学出版社, 2014.

[9]金春善主编. 中国朝鲜族史料全集 民俗篇 第1卷[M]. 延吉: 延边人民出版社, 2014.

[10]金钟国、金昌浩、金山德. 中国朝鲜族文化活动[M]. 北京: 民族出版社, 1993.

[11]韩光云主编. 朝鲜族民俗研究[M]. 延吉: 延边人民出版社, 2014.

[12]康保成, 周星, 周超等著. 中日韩非物质文化遗产的比较与研究[M]. 广州: 中山大学出版社, 2013.

[13]李爱真, 吴跃华. 音乐类非物质文化遗产保护概论[M]. 徐州: 中国矿业大学出版社, 2011.

[14]马克思恩格斯全集(第25卷)[M]. 北京: 人民出版社, 2006.

[15]麻国庆, 朱伟著.文化人类学与非物质文化遗产[M]. 北京: 生活•读书•新知三联书店, 2018.

[16]马翀炜, 陈庆德著. 民族文化资本化[M]. 北京: 人民出版社, 2004.

[17]马鑫著. 边界与利益 少数民族文化旅游资源产权研究[M]. 昆明: 云南大学出版社, 2016.

[18]朴永光著. 朝鲜族舞蹈史[M]. 北京: 人民音乐出版社, 1997.

[19]潘年英著. 非物质文化遗产保护与本土经验[M]. 贵阳: 贵州人民出版社, 2009.

[20]祁庆富, 史晖主编. 少数民族非物质文化遗产研究[M]. 北京: 中央民族大学出版社, 2015.

[21]孙春日著. 中国朝鲜族移民史[M]. 北京: 中华书局, 2009.

[22]田青, 秦序主编. 音乐类非物质文化遗产保护国际学术研讨会论文集[M]. 北京: 文化艺术出版社, 2009.

[23]谭东丽著. 少数民族非物质文化遗产的法律保护研究[M]. 长春: 吉林大学出版社, 2018.

[24]吴禄贞. 延吉边务报告(长白丛书本)[M]. 长春: 吉林文史出版社, 1986.

[25]王文章. 非物质文化遗产概论[M]. 文化艺术出版社, 2006.

[26]王文章主编, 非物质文化遗产概论[M]. 北京: 教育科学出版社, 2013: 76–77.

[27]王丹. 中国少数民族非物质文化遗产传承发展研究[M]. 北京: 中央民族大学出版社, 2019.

[28]王建朝, 单晓杰著. 口述史视野下的贵州省音乐非物质文化遗产传承人及其音乐研究[M]. 成都: 西南交通大学出版社, 2019.

[29]许辉勋著. 朝鲜族民俗文化及其中国特色[M]. 延吉: 延边大学出版社, 2007.

[30]徐世昌. 东三省政略(边务·延吉篇)[M]. 长春: 吉林文史出版社, 1989.

[31]苑利, 顾军. 非物质文化遗产学[M]. 北京: 高等教育出版社, 2012.

[32]中国朝鲜民族文化史大系·艺术卷[M]. 北京: 民族出版社, 1994.

[33]赵学义, 关凯主编. 政策视野中的少数民族非物质文化遗产[M]. 北京: 民族出版社, 2010.

[34]曾梦宇, 胡艳丽著. 少数民族非物质文化遗产活态传承研究[M]. 成都: 四川大学出版社, 2019.

[35]郑喜淑. 中国少数民族非物质文化遗产研究系列 延边朝鲜族生态文化资源保[M]. 北京: 社会科学文献出版社, 2012.

中文期刊及学位论文

[1]陈莉. 非遗的保护与开发利用[J]. 贵州民族研究, 2007(2).

[2]蔡群, 任荣喜, 邱望标. 贵州少数民族非物质文化遗产的数字化保护方法研究[J]. 贵州工业大学学报(自然科学版), 2007(04).

[3]崔英锦. 朝鲜族秋千的文化性格与教育功能解析[J]. 民族教育研究, 2007(04).

[4]陈炜, 张正欢, 赵巧艳. 民族地区戏曲类非物质文化遗产旅游开发研究——以桂林彩调为例[J]. 桂林师范高等专科学校学报, 2008(03).

[5]陈炜. 略论西南民族地区宗教文化旅游资源开发——以贵州为例[J]. 社会科学家, 2008

(06).

[6]陈云霞. 少数民族非物质文化遗产保护的民族自治立法模式研究——以北川羌族自治县为实证[J]. 北方民族大学学报(哲学社会科学版), 2011(03).

[7]陈国华. 戏曲艺术知识产权保护探析——以豫剧为例[J]. 艺术研究, 2011(03).

[8]崔敏浩. 论边境地区朝鲜族人口流失对民俗文化的冲击[J]. 西南边疆民族研究, 2015(02).

[9]崔敏浩, 范妍妍. 朝鲜族假面文化的传承与变迁[J]. 浙江艺术职业学院学报, 2018(01).

[10]段友文, 郑月. "后申遗时代"非物质文化遗产保护的社会参与[J].文化遗产, 2015(05).

[11]邓佑玲. 应对中国人口较少民族舞蹈文化传承危机的对策研究报告[J]. 北京舞蹈学院学报, 2015(06).

[12]杜倩. 社会组织在少数民族文化传承中的作用探析——以宁夏回族为例[J]. 管理观察, 2018(05).

[13]付晓华. 广东少数民族地区非物质文化遗产保护的现状与发展[J]. 神州民俗(学术版), 2010(03).

[14]巩茹敏, 张广才, 范爽.对黑龙江省朝鲜族非物质文化遗产保护问题的调查与思考学术交流, 2007(12).

[15]高燕. 少数民族非物质文化遗产保护的自治立法研究[J]. 西南民族大学学报(人文社会科学版), 2011(07).

[16]高小康. 走向"后申遗时期"的传统文化保护[J]. 江苏行政学院学报, 2012(2).

[17]果崇英. 文化融合背景下少数民族舞蹈传承问题研究——以羌族为例[J]. 贵州民族研究, 2016(08).

[18]韩成艳. 非遗作为公共文化的保护——基于对湖北长阳县域实践的考察[J]. 思想战线, 2011(3).

[19]韩若男. 高师院校保护音乐类非物质文化遗产之思考[J]. 河南教育(中旬), 2011(04).

[20]黄涛. 近年来非物质文化遗产保护工作中政府角色的定位偏误与矫正[J]. 文化遗产, 2013(03).

[21]洪婺婺. 浅析朝鲜族象帽舞的发展特点及研究价值[J]. 艺术教育, 2016(11).

[22]姜兰. 浅谈朝鲜族民间舞蹈的特征[J]. 乐府新声, 1990(03).

[23]翦建. 论舞蹈表演中音乐的重要性[J]. 当代教育理论与实践, 2010(05).

[24]金哲. 国家级非物质文化遗产朝鲜族洞箫音乐[J]. 吉林教育, 2011(32).

[25]金利杰. 东北三省跨界民族非遗产业化发展道路研究[J]. 边疆经济与文化, 2018(02).

[26]罗雄岩. 试论中国民间舞蹈的文化传承[J]. 北京舞蹈学院学报, 2002(01).

[27]廖明君, 周星. 非物质文化遗产保护的日本经验[J]. 民族艺术, 2007(01).

[28]罗正副. 文化传承视域下的无文字民族非遗保护省思[J]. 贵州社会科学, 2008(2).

[29]刘承华. "保存"与"生存"的双重使命——音乐类非物质文化遗产保护的特殊性[J]. 星

海音乐学院学报, 2008(04).

[30]林龙飞, 夏婷. 非物质文化遗产传承的资本化运作——以传统戏剧为例[J]. 浙江艺术职业学院学报, 2011(03).

[31]廖明君, 高小康. 从申报非物质文化遗产名录走向"后申报非物质文化遗产名录时期"——高小康教授访谈录[J]. 学术访谈, 2011(3).

[32]李梅花. 跨国人口流动与朝鲜族非遗的传承困境[J]. 重庆三峡学院学报, 2018(02).

[33]李爱真. 浅谈徐州琴书的保护与发展[J]. 北方音乐, 2011(10): 116-117.

[34]李梦晓. 人文关怀与市场思维: "非遗"生产性保护的逻辑起点与现实应对[J]云南社会科学, 2015(2).

[35]李浩. 朝鲜族民间音乐的起源[J]. 戏剧之家, 2015(9).

[36]李春兰. 韩国共同体组织"契"的起源与发展[J]. 亚太教育, 2016(08).

[37]李远龙, 曾钰诚. 产业与数字: 黔南少数民族非物质文化遗产生产性保护研究[J]. 中南民族大学学报(人文社会科学版), 2017(04).

[38]李晖. 新疆少数民族非物质文化遗产保护与传承: 问题与对策[J]. 西安建筑科技大学学报(社会科学版), 2017(6).

[39]刘芳华, 孙皓. 中国朝鲜族非物质文化遗产传承保护探析[J]. 黑龙江民族丛刊, 2017(06).

[40]罗婉红. 寻根传舞: 非物质文化遗产视角下传统舞蹈学术史的回顾与评述[J]. 民族艺术研究, 2018(02).

[41]米元培. 从"式年迁宫"看日本建筑类非物质文化遗产保护[J]. 城市住宅, 2021(01).

[42]宁颖. 跨"界"双重城镇化背景中的朝鲜族传统音乐——以国家级非物质文化遗产"盘索里"的传承与表演为例[J]. 民族艺术研究, 2017(02).

[43]朴今海, 朴贞花. 人口较少民族非物质文化遗产的保护与传承——基于东北地区的调查[J]. 中南民族大学学报(人文社会科学版), 2020, 40(06): 61-66.

[44]朴今海, 朴京花. 图们江文化长廊: 图们江开发的标志性文化符号[J]. 贵州民族研究, 2016, 37(09): 89-95.

[45]朴今海, 王春荣. 流动的困惑: 朝鲜族跨国流动与边疆地区社会稳定——以延边朝鲜族自治州边境地区为例[J]. 中南民族大学学报(人文社会科学版), 2015, 35(02): 12-16.

[46]朴红梅. 安图县朝鲜族鹤舞的形态特点及文化功能[J]. 北京舞蹈学院学报, 2011(03).

[47]朴永光. 历史痕迹 承传基石——"新中国"之前朝鲜人在中国的舞蹈活动述略[J]. 舞蹈, 2014(3).

[48]朴永光. 论"场景"中的中国朝鲜族舞蹈[J]. 民族艺术研究, 2015(03).

[49]朴永光. 论"非遗"语境下传统民间舞蹈的保护[J]. 北京舞蹈学院学报, 2017(06).

[50]朴成, 吴振刚, 任平. 朝鲜族非物质文化遗产保护现状与对策研究——以牡丹江地区为

例[J]. 产业与科技论坛, 2017(09).

[51]朴京花, 朴今海. "生活化": 朝鲜族非遗保护与可持续发展路径研究[J]. 北方民族大学学报(哲学社会科学版), 2019(03).

[52]祁庆富. 存续"活态传承"是衡量非遗保护方式合理性的基本准则[J]. 中南民族大学学报: 人文社会科学版, 2002(10).

[53]覃志鹏. 论少数民族非遗保护[J]. 广西社会主义学院学报, 2008(3).

[54][日]松尾恒一, 欧小林. 世界遗产时代的非遗保护——影像记录及制作的方法与问题[J]. 文化遗产, 2016(01).

[55]孙春日, 沈英淑. 论我国朝鲜族加入中华民族大家庭的历史过程[J]. 东疆学刊, 2006(04).

[56]桑德诺瓦. "有所为"亦"有所不为"——论音乐类非物质文化遗产保护的基本理念与实践方法[J]. 中国音乐, 2008(02).

[57]孙传明, 程强, 谈国新. 广西少数民族非物质文化遗产数字化保护现状及对策分析[J]. 广西民族研究, 2017(03).

[58]孙正国, 熊浚. 乡贤文化视角下非遗传承人的多维谱系论[J]. 湖北民族学院学报, 2019(2).

[59]唐峰. 少数民族非物质文化遗产建档问题研究[J]. 贵州民族研究, 2017(12).

[60]汪立珍. 少数民族非遗的保护与教育[J]. 民族教育研究, 2005(6).

[61]乌丙安. 民俗文化空间: 中国非遗保护的重中之重[J]. 民间文化论坛, 2007(1).

[62]王鹤云. 少数民族非物质文化遗产保护法律机制浅析[J]. 民族法学评论, 2009(06).

[63]吴兴帜. 文化生态区与非遗保护研究[J]. 广西民族研究, 2011(4).

[64]王丽莎. 日本怎样进行非物质文化遗产保护[J]. 人民论坛, 2016(19).

[65]王加华. "政府主导"非遗保护模式意义再探讨——以国家级非遗胡集书会为个案的分析[J]. 节日研究, 2018(1).

[66]许辉勋, 金毅.中国朝鲜族非物质文化遗产保护的现状及其对策[J]. 延边大学学报(社会科学版), 2012(05).

[67]杨振之. 前台、帷幕、后台——民族文化保护与旅游开发的新模式探索[J]. 民族研究, 2006(2).

[68]樱井龙彦, 甘靖超. 人口稀疏化乡村的民俗文化传承危机及其对策——以爱知县"花祭"为例[J]. 民俗研究, 2012(05).

[69]杨洪林. 非物质文化遗产生产性保护研究的反思[J]. 贵州民族研究, 2017(09).

[70]赵德利. 主导·主脑·主体——非物质文化遗产保护中的角色定位[J]. 宝鸡文理学院学报(社会科学版), 2006(01).

[71]赵艳喜. 论非遗的整体性保护理念[J].贵州民族研究, 2009(6).

[72]张钟月. 论延边朝鲜族非物质文化遗产的传承[J]. 内蒙古大学艺术学院学报, 2010,

7(01).

[73]邹世毅. 传统戏剧艺术类非物质文化遗产的生产性保护[J]. 艺海, 2015(02).

[74]张叶露. 非物质文化遗产的艺术价值[J]. 河南教育学院学报(哲学社会科学版), 2015 (03).

[75]张武桥, 黄永林. 移动互联时代的非物质文化遗产对外传播研究[J]. 广西民族研究, 2015(05).

[76]张璨. 江苏非物质文化传承人口述史的教育作用探究[J]. 中国教育学刊, 2017(S1).

[77]张有春. 文化生存与乡村发展: 一种生命观的解读[J]. 北方民族大学学报(哲学社会科学版), 2017(4).

[78]李依霖. 少数民族非物质文化遗产的法律保护研究[D]. 中央民族大学, 2013.

[79]陆莲英. 朝鲜族戏剧"三老人"传承发展研究[D]. 延边大学, 2013.

[80]金君林. 朝鲜族洞箫音乐的传承与保护研究[D]. 延边大学, 2015.

外文文献

[1]Ana Catarina, Pinheiro, Nuno Mesquita, João Trovão, Fabiana Soares, Igor Tiago, Catarina Coelho, Hugo Paiva de Carvalho, Francisco Gil, Lidia Catarino, Guadalupe Piñar, António Portugal. Limestone biodeterioration: A review on the Portuguese cultural heritage scenario[J]. Journal of Cultural Heritage, 2019(36).

[2]Qian Gao, Siân Jones, Authenticity and heritage conservation: seeking common complexities beyond the 'Eastern'and 'Western' dichotomy[J]. International Journal of Heritage Studies, 2021, 27(1).

[3]Churnjeet Mahn, Heritage and borders[J]. International Journal of Heritage Studies, 2021, 27(1).

[4]Irene Aicardi, Filiberto Chiabrando, Andrea Maria Lingua, Francesca Noardo. Recent trends in cultural heritage 3D survey: The photogrammetric computer vision approach[J]. Journal of Cultural Heritage, 2018(32).

[5]Kenji Yoshida. The museum and the intangible cultural heritage [J]. Museum International, 2004, (03)56(1–2).

[6]Maria Rosaria Fidanza, Giulia Caneva. Natural biocides for the conservation of stone cultural heritage: A review[J]. Journal of Cultural Heritage, 2019(38).

[7]Michelle L. Stefano. Practical Considerations for Safeguarding Intangible Cultural Heritage[M]. Taylor and Francis, 2021.

[8]Rosella Alessia Galantucci, Fabio Fatiguso. Advanced damage detection techniques in historical buildings using digital photogrammetry and 3D surface anlysis[J]. Journal of Cultural Heritage, 2019, (36).

[9]Sterling Colin. Critical heritage and the posthumanities: problems and prospects[J]. International Journal of Heritage Studies, 2020, 26(11).

[10]이우영·남보라. Searching for a New 'Contact Zone', Intangible Cultural Heritage: 'Ssireum' as Intangible Cultural Heritage[J]. Review of North Korean Studies, 2019(3).

[11]신동욱. Value Change of Intangible Cultural Heritage in Korea, focused on Sustainability[J]. Asian Comparative Folklore, 2019(70).

[12]이재기. 근거리 사진측량에 의한 Real-time 상에서의 문화재 정밀분석에 관한 연구[J]. 건설기술논문집, 1991(2).

[13]박용남. 환경 파괴와 문화재 보존의 과제[J]. 환경과생명, 1998.

[14]안주영·최상헌. 문화재 지정 건축물의 문화자원적 활용을 위한 리노베이션 계획 연구-시도민속 자료 27호 안국동윤보선가(安國洞尹潽善家)를 중심으로[J]. 한국실내디자인학회 논문집, 2001, 29.

[15]박소연. 문화재 디지털 복원을 통한 디지털 문화 컨텐츠 개발에 관한 연구-전주 경기전(慶基殿)을 중심으로[J]. 기초조형학연구, 2005(1).

[16]정연정·공기서. 문화재 가치추정에 관한 방법론 검토-청주 상당산성을 중심으로[J]. 연구보고서, 2007.

[17]하문식. 북한의 문화재 관리와 남북 교류[J]. 정신문화연구, 2007.

[18]정희숙. 조선족 문화변동과 문화정체성. 역사문화연구, 제35집(2010).

[19]강릉단오제의 전승 양상 고찰-1960년대 문화재 지정 전후를 중심으로[J]. 인문학연구, 2010.

[20]한상우. 경남지역 문화재 체험프로그램 활성화를 위한 정책제언[J]. 정책포커스 이슈분석, 2010.

[21]송영선. 관광지리정보시스템 구현을 위한 효율적인 3차원 위치결정 기반의 문화재 복원[J]. 관광레저연구, 2010(1).

[22]김인숙. 서도소리의 문화재 지정과 전승의 문제점[J]. 한국민요학, 2012, 36.

[23]류호철. 문화재 관리체계의 한계와 개선방안-유형문화재 현장 관리 조직 설치를 중심으로[J]. 민족문화논총, 2013.

[24]류미나. 문화재 반환과 둘러싼 한일회담의 한계-일본의 한국 문화재 반환 절차를 중심으로[J]. 일본역사연구, 2014.

[25]신호준·구원회·백민호. 문화재 활용현장에서의 화재안전대책 마련에 관한 연구[J]. 한국화재소방학회 학술대회 논문집, 2015.

[26]윤종현. 문화재 부실관리의 실태 및 원인 분석 연구[J]. 한국사회와 행정연구, 2015.26.

[27]이재삼. 현행 문화재보호법상 문화재 행정체계의 발전 방안[J]. 법이론실무연구, 2015(1).

[28]황희정·박창환. 문화재 활용, 진정성의 구현인가, 훼손인가[J]. 관광연구논총, 2015 (4).

[29]양옥경. 근래 문화재 관련 정책 동향과 '활용주의' 대두 현상에 관한 고찰[J]. 한국민요학, 2016.

[30]김용섭. 지방자치단체의 조례에 대한 적법성 평가-「서울특별시 문화재 보호조례」의 문제점에 대한 분석 평가를 겸하여[J]. 행정법연구, 2016.

[31]김동현·이지희·이명선. 효율적 목조 문화재 방재관리를 위한 방재설비 데이터베이스 구축[J]. 한국화재소방학회 논문지, 2016(5).

[32]류영아·채경진. 문화재 보존정책에 따른 정부·지역주민간 갈등분석[J]. The Journal of Korean Policy Studies, 2017(1).

[33]금성희. 한국 정부 문화재 정책에 관한 고찰[J]. 한국교수불자연합학회지, 2019(1).

[34]류병운. 약탈 문화재에 관한 국제분쟁 연구: 한국 문화재 반환을 중심으로[J]. 홍익법학, 2019(1).

[35] 이가윤·조영훈·이찬희·이성민·이기학, 국내외 건축 문화재 지진 피해 사례 및 대응 현황[J]. 한국공간구조학회지, 2020(1).

[36][日]俵木悟. 民俗文化財/文化財/文化遺産をめぐる重層的な関係と民俗学の可能性[J]. 東洋文化, 2013(3): 177-197.

[37][日]菅豊. 文化遺産時代の民俗学:「間違った二元論(mistaken dichotomy)」を乗り越える[J]. 日本民俗学, 2014(9).

[38][日]岩本通弥, 菅豊, 中村淳. 民俗学の可能性を拓く―「野の学問」とアカデミズム[M]. 东京: 青弓社, 2012:140.

报纸及重要网站

[1]陈明. 中国境内的朝鲜民族[N]. 人民日报, 1950-12-06.

[2]朝戈金. 非遗保护应把传承主体放在首位[N]. 人民日报, 2017-06-08.

[3]冯骥才. 文化遗产日的意义[N]. 光明日报, 2006-6-15.

[4]贺学君. 非物质文化遗产"保护"建言[N]. 中国社会科学院院报, 2006-06-01(003).

[5]刘守英. "城乡中国"正在取代"乡土中国"——兼析"农二代"的新特征[N]. 北京日报, 2019-8-26.

[6]刘文波. 朝鲜族非遗馆开馆 保护赖以生存的文化土壤[N]. 人民日报, 2010-9-13.

[7]刘金祥. 非物质文化遗产保护应走产业化道路[N]. 黑龙江日报, 2011-12-25(008).

[8]田青. 对韩国"江陵端午祭"申遗表示高兴[N]. 中国文化报, 2009-05-08.

[9]项江涛. "非遗后时代"保护是学者的时代担当——访中国民间文艺家协会主席冯骥才[N]. 中国社会科学报, 2011-12-15(006).

[10]余秋雨. 定义文化: 精神价值、生活方式和集体人格[N]. 济南日报, 2013-04-23.

[11]谌强. 中国民族民间文艺集成志书: 一道新的文化长城[N]. 光明日报, 2010-4-16.

[12]周岗峰. 冯骥才谈非遗保护[N]. 新京报, 2012-6-26.

[13]中国非物质文化遗产网·中国非物质文化遗产数字博物馆 http://www.ihchina.cn/ziyuan

[14]中华人民共和国文化和旅游部 https://www.mct.gov.cn/

[15]吉林省非物质文化遗产网 http://www.jlsfwzwhycbhzx.com/web_ycml.asp?classid=2&type2_id=52

[16]吉林省文化和旅游厅 http://whhlyt.jl.gov.cn/

朴京花

女，现就职于延边大学艺术学院教授。毕业于延边大学人文社会科学学院民族学专业，博士研究生学历，硕士生导师。主要研究方向为民族音乐学。

出版《民族的历史文化与记忆》等1部专著和3部合著，在国内外学术期刊和学术会议上发表20多篇论文，其中代表性论文有《"生活化"：朝鲜族非遗保护与可持续发展路径研究》、《民族与国民：朝鲜族跨国流动与民族整体性研究》、《高校民族艺术人才培养模式构建研究》、《社会学视域下对金镇音乐活动的考察》、《中国朝鲜族传统音乐的普及与创作活动》、《中国延边朝鲜族成立五十年来女性作曲家创作实态分析》、《西方浪漫时期的艺术歌曲》并获得"吉林省高等教育科研成果论文类一等奖"。

先后承担和完成《西方音乐史中的女性音乐创作研究》、《跨国人口流动视域下朝鲜族非物质文化遗产保护与传承路径研究》、《朝鲜族非物质文化遗产研究》等国家民委民族研究项目等多项科研、教研项目。

朝鲜族非物质文化遗产保护与传承研究

초판 1쇄 인쇄 2023년 9월 20일
초판 1쇄 발행 2023년 10월 6일

지은이 朴京花 (박경화)
펴낸이 이대현
편집 이태곤 권분옥 임애정 강윤경
디자인 안혜진 최선주 이경진 ǀ **마케팅** 박태훈
펴낸곳 도서출판 역락 ǀ **등록** 1999년 4월 19일 제303-2002-000014호
주소 서울시 서초구 동광로46길 6-6 문창빌딩 2층(우06589)
전화 02-3409-2060(편집부), 2058(영업부) ǀ **팩스** 02-3409-2059
전자우편 youkrack@hanmail.net ǀ **홈페이지** www.youkrackbooks.com

ISBN 979-11-6742-625-3 93600

字数: 173,325字